21世紀**全球永續住宅**［好評改版］

The Green House

New Directions In Sustainable Architecture

艾蘭娜‧史丹（Alanna Stang）、克里斯多夫‧霍桑（Christopher Hawthorne）／編著
美國國家建築博物館（National Building Museum）／策劃
鄭建科／翻譯

本書獻給安卓亞斯（András）、
瑞秋（Rachel）以及威拉（Willa）
也獻給所有未來的建築師、
作家與環保工作者

CONTENTS

致謝 ACKNOWLEDGMENTS

我們非常感謝葛拉漢藝術研究基金會
（Graham Foundation for Advanced
Studies in the Fine Arts）在這個計劃
初始階段給予經費支助。感謝馬克·蘭姆
斯特（Mark Lemster）在構想才完成到
一半時就給予許可，南西·艾克隆·雷特
（Nancy Eklund Later）清晰明瞭的文
字修訂與編輯，同時也感謝他們在普林斯
頓建築出版社（Princeton Architectural
Press）諸多同仁的協助。我們非常感激純
粹與應用視覺設計公司（Pure+Applied）
的保羅·卡洛斯（Paul Carlos）與烏舒
拉·巴伯（Urshula Barbour）賦予這本
書恰如其分的視覺設計。他們慷慨地與我
們分享他們的天份、遠見與耐心，使得出
書的過程與成果都同樣的收穫豐富。我們
對分處美國東西兩岸的編輯助理米雪兒·
麥斯托（Michelle Maisto）與潔西卡·
凡·克蘭曼（Jessica Fine Kleinman）
也虧欠甚多，感謝他們的研究工作與幽默
感。感謝依芙·M·康（Eve M. Kahn）
與保羅·郭德伯格（Paul Goldberger）
的慷慨支持；感謝珍妮·威克勒（Jeanne
Wikler）、羅伯特·克洛斯（Robert
Kloos）、喬安娜·莉摩拉（Johanna
Lemola）與亞力·辛卡里（Jari
Sinkari）在聯繫國外建築師方面的貢獻；
另外也感謝安·歐特（Ann Alter）與哈
里森·富雷克（Harrison Fraker）。最
後，本書所收錄的所有作品為這個計劃提
供了源源不絕的靈感，我們感謝每一位參
與的建築師、攝影師，以及他們的員工與
助理。

艾蘭娜·史丹（Alanna Stang）與
克里斯多夫·霍桑（Christopher Hawthorne）

本書與美國國家建築博物館（National Building Museum）所策劃的同名展覽，有項崇高的訴求，雖然帶了那麼點反諷：我們希望透過這本書與展覽，讓「綠」建築在大眾生活中變得稀鬆平常（unremarkable）。書中所選取的代表性作品因此具備了以下要件：它們都是卓越的（remarkable）建築作品，同時不管是否彰顯於外，環境責任都必需是整體設計不可或缺的部分。

上個世代對於永續住宅的普遍想像，總是不出像是坡度陡峭的斜屋頂上鋪滿了太陽能板、大型土坡道上突出的粗糙牆壁，又或者是就地取材隨意利用各種回收廢棄物、七拼八湊地蓋成缺乏整體感的建築物。許多這類大喇喇地表現出「友善地球」的建築，也因此極易成為建築純粹主義者嘲弄的對象，語帶不屑地認為這簡直是粗鄙的問題解決手法打敗了高尚的審美觀。然而，這些早期典型的綠色住宅，卻還是有其不可磨滅的貢獻：它們開始讓社會大眾意識到，人居環境是造成有限自然資源被極度地剝削耗用，最大的劊子手。

正如同大部分社會政治運動的發展模式，在最一開始充滿激進精神的時期，關鍵要點就是要將其主張赤裸裸地表現出來；繼而這些主張的哲學才會一點一滴地滲入主流領域之中，儘管常常只是種外在型式的模仿。比如有些建築師會挪用環保主義的「外觀」，把建築物裝上了遮光罩，但卻不太去考慮建物座向和日照的關係；同時還是有一些人會積極地採取反對的態勢，尤其是當大多數建築師與社會大眾又開始偏好歷史主義的建築，而開發商（至少是在美國）也繼續向熱切的消費者提供規模愈來愈大的獨棟住宅。

透過這本書與這次展覽的內容，我們會知道永續運動（sustainability movement，這是目前普遍的用詞）正邁向成熟的階段。許多建築師、工程師、規劃師、開發商以及業主，都開始更有策略地思考建築物對環境的可能影響。這個風潮尤其在住宅建築方面較其他類型建築更為明顯。現在已不再是點到為止採用幾種綠色建材或做出綠建築的樣子便可心滿意足的年代了，人們愈發地將住宅構劃為一個調合完整的系統，同時整個設計的階段都必須將建物之後的生命週期事先考慮入內。雖然環境考量理所當然地影響著建築設計，但是設計成果也還是可以在美學上取得成就，與最為抽象與最具理論性的作品相比也不遑多讓。永續設計因此取得了一個全新的面向，從此不再只是限於務實的或道德層面上的討論。

出版品《幸福綠住宅》（The Green House: New Directions in Sustainable Architecture）是國家建築博物館一系列永續設計展覽的其中一項。這個系列的開幕作，是 2003 年的《大而綠：邁向二十一世紀的永續建築》（Big & Green: Toward Sustainable Architecture in the 21st Century），檢視了摩天大樓以及其他大尺度的建築要怎樣才能成功地實現環境訴求。本館將會繼續探究這個重要的議題、規劃各種展覽與大眾教育活動，致力於環保的願景，希冀所有相關從業人員在所有建築的各個層面上，都必然會將環保設想於其中。

查斯·W·林德（Chase W. Rynd）
國家建築博物館 執行總監

上 相 的 綠 設 計

幾個月前的一個靜謐午後，我們在瑞士風景如畫的小鎮杜馬特艾姆斯（Domat/Ems）等著與建築師狄崔克‧史瓦茲（Dietrich Schwarz）會面。雖然不過三十開外，史瓦茲在對環境友善（environmentally friendly）的建築，也就是一般所說的永續設計（sustainable design）或「綠」設計（"green" design）這個領域裡，早被公認是瑞士的頂尖專家了。融合了新的高科技建材──部分來自他的發明──與傳統建築的智慧，他所設計的住宅以及其他建築作品，在舒適節能之外，又輕巧地融入周遭地景。

我們比約定的早了一些抵達史瓦茲的事務所。金屬玻璃外觀微微閃著光芒，這是他 1990 年代中從建築學校畢業不久後設計的一棟雙拼建築，其中一半用作他的辦公室。雖然是個風和日麗的週日，約莫二十位員工中仍有一些人在涼爽但不怎麼亮的辦公室裡辛勤工作，他們的臉龐被電腦螢幕給照亮著。一位員工帶我們到灑滿陽光的室外中庭，旁邊一個不大的噴泉正噴灑著，不一會史瓦茲便出現了。雖然從住家開車過來並不遠，他看來彷彿像是直接從時尚之都米蘭活生生跳出來似的。深色頭髮隨意但有型的披散著，絡腮鬍則一絲不苟地蜷曲在兩頰。他穿著高級訂製襯衫、完美褪色的牛仔褲，腳上黑色的尖頭鞋則是才流行不久的款式。

站在他優雅的新現代主義辦公室前，史瓦茲自己彷彿就是《Wallpaper》或《Elle Decor》雜誌經常可見的時尚名人。然而當他一開口，同時馬上清楚

的是，不像許多自詡前衛並如此自我包裝的建築師那般，他完全不因為對環保的熱情而顯得絲毫羞赧不安。相反地，是他童年悠遊自在的田園生活，促使他全心投入於盡心保護在地與全球地景的建築。

那天史瓦茲向我們熱情地介紹了一種他獲有專利的超高效率日光玻璃板「動力玻璃」（Power Glass）──或許正是這同時，我們了解到，當今綠建築與精緻設計兩個範疇間的鴻溝正以令人驚訝的速度消失中，而這種新的交融在住宅建築師之間特別鮮明。綠設計在公共與商業領域中一直快速發展著，而住宅設計領域則是為綠建築的發展提供了最新的理想測試環境。相對而言規模較小、建築主體獨立且自我完備，並且相較於商業建築的成本導向，住宅經常可以找到思想開明的私人業主。因此種種，住宅設計總是給予獨特建築實驗揮灑的餘裕。的確，許多當代建築運動與

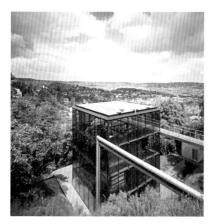

「羅馬街128號」，偉納・索貝克設計。

突破性發展，便是在住宅設計中確立了它們最初的形式；綠建築不過是其中最新的一環罷了。

很快地我們發現到，全世界——尤其在北歐、加拿大、美國、日本、澳洲——住宅建築師正在將永續設計融合到吸晴的當代建築中。對於這本我們相信首開先例編選綠住宅設計的書而言，我們的目標是找出這種最新的匯合潮流的最佳案例，並解釋它們個別的創造過程：什麼樣的業主委託了這些住宅與公寓開發案、設計過程如何進展，以及建築師與營造廠如何有效地平衡於環境與美學訴求之間。

伴隨著本書的籌備過程，我們逐漸了解到，現在其實已經有大量的綠住宅設計完成案了，（我們找到值得探討的案子甚至比能出版的頁面還多。）而且我們也了解到這其中代表了多麼非凡的地域與建築多樣性。綠住宅現在不僅可以發展在密集城市街區中，也可以在青山綠水之間或岩石海岸邊；它們可以是獨棟住宅或社會福利住宅公寓，可以是平常居所或渡假小屋；它們的外觀可以是玻璃、竹子，甚至是用回收舊報紙製成的合成纖維板；就它們的美學創意來源，可以取材於風土建築、有機造型，還有許多更是從現代主義前輩大師作品獲得靈感，包括如包浩斯學派，當然也包括如保羅・索拉尼（Paolo Soleri）、法蘭克・洛伊・萊特（Frank Lloyd Wright）等等。事實上，讓人無法忽略的是，再次蔚為精緻建築風潮的這種簡練且自由流暢的風格，同樣被應用在許多綠住宅設計之中，特別是在歐美年輕建築師之間。也是在綠設計運動發展史上頭一遭，永續性被那些引領建築風格與理論潮流的同一群建築師們所熱切擁抱。

從瑞士史瓦茲事務所的個案開始，我們為尋訪本書精選案例走遍了全世界。在美國西雅圖市的華盛頓湖（Lake Washington）附近，我們發現了美國西岸知名事務所歐森—松德伯格—孔迪—艾倫聯合建築師事務所（Olsen Sundberg Kundig Allen Architects）的案子。其空間核心是一道 U 型的彎曲厚牆，這牆視覺上具備了鮮明的雕塑感，但在能源方面效果更是驚人——它夏天可為室內導入冷空氣，冬天可以反射日光讓居住空間更溫暖；在加州馬林郡（Marin County）海岸邊，最近才剛從法蘭克・蓋瑞（Frank Ghery）事務所離開、自行創業的蜜雪兒・考夫曼（Michelle Kaufmann），以模矩方式設計的「滑翔之屋」（Glide House）預製住宅，成了運用預製工法大量快速建造綠住宅的首例。住宅單元可以依照客戶需求預先訂製，所需構件可分批直接運至基地，僅需數周即可交屋。以其市售價格僅約每平方英尺 120 美元，即可獲得品質優異的材料與設計，可謂非常實惠。

再稍微往南，我們在加州聖塔摩尼卡（Santa Monica）看到知名事務所普赫＋史卡帕（Pugh+Scarpa）設計了「科羅拉多庭院」（Colorado Court），一座 44 戶低收入戶租賃公寓；橫越美國大陸，在東岸，我們詳細觀察了拉斐爾・培利（Rafael Pelli）在

紐約曼哈頓的綠色住宅大樓「陽光華廈」（The Solaire）的設計過程。「陽光華廈」的開發規模之大、標準之嚴，可謂美國都會區永續住宅開發的里程碑；往北驅車數小時的紐約市郊，發現了建築大師史帝芬‧霍爾（Steven Holl）鮮少為人知的綠建築那一面：他為自己的週末渡假住宅進行增建時，加入了從太陽能板到一套原創設計的自然通風換氣系統等等一長串的綠建築元素。

在歐洲，永續住宅設計細緻而周詳的空間與環境考量，足可睥睨美國絕大多數綠建築設計。眾所周知，歐洲各國營建法規對永續發展的重視，遠遠超過美國。然而，至少對美國媒體而言，較不為人所知的則是，歐洲對嚴格遵守永續指標的新住宅開發，投入了大量公共資源與資金。例如赫爾辛基、斯德哥爾摩等城市，指定了大量可貴的都市土地作為綠建築開發專用，其個案規模可達數千戶住宅單位之譜。

必須瞭解的是，並非本書所有歐洲個案都獲有公部門資源挹注。在俯瞰德國斯圖加特市區的山坡上，我們參觀了令人驚豔的「R128」，一棟德國工程師偉納‧索貝克（Werner Sobek）設計的鋼鐵玻璃自用住宅。自從 1950 年代密斯‧凡德羅（Mies van der Rohe）設計了位在美國伊利諾州的普蘭諾鎮（Plano）的「法恩沃斯住宅」（Farnsworth House），以及菲力普‧強生（Philip Johnson）約莫同時所設計類似的康乃迪克州新康南鎮（New Canaan）的視覺穿透住宅等個案以來，此類玻璃屋可謂現代主義美學的縮影與極致。然而，很不幸地，這類住宅不僅冬冷夏熱極不舒適，其高昂的冷暖空調成本與對周遭地景予以忽視的設計手法，也對環境極不友善。索貝克以玻璃屋的設計取向切入，給予自己一個極大的設計挑戰，卻能設計出極佳能源效率的住宅。他的設計已成為此方面的代表

個案：一年之中大多數時間，屋頂太陽能板提供了超過居住其中所需的電力，並可將多餘電力回售當地電力公司。設計出可生產多於每日所需能源的住宅，索貝克並非第一人。但是，將現代主義的玻璃外牆、簡練不突兀的設計風格與能源效率予以結合，他的設計蔚為綠建築發展史的里程碑。

最後，在澳洲與亞洲，我們發掘出一系列能運用多樣創意、反應在地與區域條件的設計作品。在北京城外 80 公里處，長城邊上，日本設計師隈研吾（Kengo Kuma）將一個丘陵起伏的基地轉換成一篇精彩的文學作品，探討了作為一種可以快速低廉地生產的永續建材，竹子可以有何等驚人的可塑性；在澳洲塔斯馬尼亞，一個由澳洲 1 ＋ 2 建築設計事務所（1 ＋ 2 Architecture）設計的週末住宅，以令人讚嘆的輕盈與優雅，挺立在灌木叢中；在日本，坂茂（Shigeru Ban）運用了住宅設計中很不尋常的設計手法，賦予作品「裸之屋」（Naked House）極少的隱私感，然而卻在設計中實現了低廉建造成本與無限的室內平面可能性，並以外觀造型與鄰近的眾多溫室予以呼應。

這些設計都輕易地滿足了我們最初的標準：找到建築空間設計與永續發展方面都等量齊觀、野心十足的作品。某些富於高科技未來意象，另一些則展現了低科技的樸素風情，但絕大多數作品都將新式的環境永續設計策略與風土設計手法予以融合。作為整體來看，這些住宅顯示出，雖然綠住宅設計並沒有特定公式必須遵守，但也沒有任何前提可以限定綠建築不得實現繁華多樣的風格、或追求極嚴格的美學標準。

換言之，綠建築發展至今，終於成熟了、準備好了，我們終於可以對它貼近逼視、深入剖析。

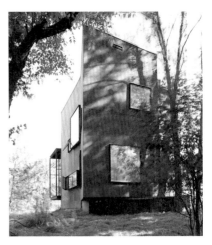

「小超立方體」，史蒂芬‧霍爾設計。

當我們說一個建築個案是「綠」的，其中真正意含究竟為何？對這詞彙予以精確定義是困難的。對初學者與一般大眾來說，我們建議採用大衛與露西兒・派卡基金會（David and Lucile Packard Foundation）的定義：「任何相較於傳統建築而言，對環境產生極低衝擊的建築」皆為合格的綠建築。[1] 更廣泛地說，關鍵應該是在規劃、設計、施工各個環節上，採取彈性且全觀的態勢，依循謹慎、以環境為中心的決策，同時必須謹記在心，理想方案並不總是立即可就的，這也是多數專家都同意的做法。例如，一種屋頂材料可能生產過程浪費資源但能就近取得，另一種雖然環境友善但需要貨運 2500 英里才能到手，對於建築師或說業主在做抉擇時，即使有一張全球通用的綠設計查核表恐怕也幫不上忙。然而，一般而言，還是有一些穩定可靠的準則可以遵循、一些輕重次序需要銘記在心。追求真正永續價值的住宅設計，最基本應該符合以下幾點：

・小即是美。一個運用了所有永續手法的建築，相對於僅僅一半大小的任何建築，實際上並不真正的對地球比較友善。

・建築座向應該要多利用冬季陽光與夏季遮蔭。對基地原有的動植物與土壤，須將傷害最小化。

・在合理範圍內，應當盡可能靠近公共運輸、工作地點、學校、購物場所等。

這些只是基本要項而已。重要的是，這些因素不應增加新住宅的建造成本（節省以便因應都市裡與都市周邊土地成本愈來愈高的可能）。事實上，遵守上述第一項必然可以減少建造成本。

更進一步，永續價值一般來說關乎兩項課題——建築材料的能源效率與環境友善程度。另外，永續價值也需廣泛考量新住宅如何嵌入在地的、區域的、全球的紋理。這些考慮經常互相密切交織而難以分割，但是一般來說，永續建築的建築師，會運用許多以下手法（某些罕見個案甚至可以全部用上）：

・使用回收材料，甚至原本的基礎或建築體構造都整個予以再利用。

・木材需來自永續經營的來源。

・材料內含耗能（embodied energy）越低越好——這裡指的是，材料提煉、製造與運輸至基地的過程中必須使用的能源總量。

・採用自然材料，例如可以輕易生長補充供應的竹子。

・有效率的照明系統，如利用日光以節約電力，或以感應器、計時器自動關閉不必要的照明。

・收集雨水與中水（洗滌槽與淋浴間流出的水），並重複利用在花木澆灌或廁所清潔的水系統。

・確保住宅的居住舒適體驗、建築意義與價值、對未來新使用方法的適應能力等，以延長住宅壽命，減少未來改建工程。

・隔熱材料、玻璃、建築立面與外殼，應具備良好能源效率，並應促進自然通風降溫以取代機械空調。

・利用日照能源，轉換為電能。被動式手法如集熱材、高日光效率玻璃，主動式手法如太陽能板等。

・室內材料與裝修，從地毯到油漆，應將化學物排放量最小化，並提昇室內空氣品質。

經過與業界頂尖專家的討論與深刻考量，我們決定在書中採用公認富於彈性的永續性定義。當然，真正的永續性，意指建築可以完全生產它所消耗的能源，本書某些個案恐怕無法達成這個標準。對建築師與業主都一樣的是，完美並不總是實際的。重要的是，從基地位置到櫥櫃式樣，我們都應謹慎周詳地做出決定。除了當今全世界許多極具天份的建築師正投入綠建築的趨勢觀察以

「裸之屋」，坂茂設計。

1 The David and Lucile Packard Foundation, Building for Sustainability Report, October 2002, 9.

外，我們想要傳達的概念是，永續發展並不是什麼陌生的、奇特的觀念，也不是專家們的特權，它的觀念基礎其實是建立在常識上的，是任何可能的住宅營造從事者與一般購屋民眾都能理解的。

事實上，任何形式的住宅營造，都很難對環境不產生負面影響。但不論我們的社會變得多麼的支持生態環境保護，對住宅的需求短期內是停不下來的。依美國「住屋營建商聯合會」（National Association of Home Builders）統計，僅僅 2003 年，美國境內便建造了 150 萬戶獨棟住宅。[2]很遺憾地，其中絕大多數都沒有運用絲毫的綠設計手法。但有越來越多的建築師在嘗試減少營造過程與居住時的資源消耗、嘗試增加資源的節省與再補充。的確，藉由結合古老技術與先進的超高效率設備系統與材料，本書所記錄的建築師們，正努力追求浪費與節省之間差距的極小化。

綠建築簡史

或許永續住宅設計最重要的起源便是永不過時的風土建築（vernacular architecture）。這是人類絕大部分歷史裡所實踐的營造手法，而且也會在西方國家所稱第三世界地區中一直繼續使用下去。這種取向依賴於簡單的、可再生的、自然隔熱的材料（例如泥磚），以及被動式節能設計，如基地配置、厚牆，與可以讓房屋在夏季降溫、在冬季蓄熱的自然通風系統。大約全世界人口的三分之一仍住在這種建築中。就建造對環境負責與能源效率良好的住宅而言，風土建築的教誨不僅是可貴的，也是容易移植的。

從風格層面來看，稍微簡化地說，西方建築自從希臘時期開始便已漸漸脫離那些風土建築傳統了。不過建築與環境之間其實也還沒徹底斷裂，直到二十世紀初，基於現代主義對新工業科技的喜好，包括從電梯到鋼骨構架，才造成

了一種盡最大努力遠離自然環境而存在的建築。的確，二十世紀初葉的理想住宅建築，最後發展成一種孤立於原野之間、充滿直線構成的純白方盒子。現代主義大師柯比意（Le Corbusier）所謂「居住的機器」無可否認的魅力，便正是因為它是個周遭自然環境完全不具備的事物。它是堅硬的、原野是柔軟的；色調單一的對比於色彩豐富的；封閉的相對於開放的；工廠切割的邊緣對立於被氣候所軟化的外型。

將現代建築視為反綠建築的批判，早已是老生常談，有時候甚至還被過份誇張了。比如說，值得一提的是，現代主義一開始時所帶動的改革思潮，其實也是現在驅動綠建築的精神來源，而且某些人物像是巴克明斯特·富勒（Buckminister Fuller），其實還幫助啟發了永續運動，這些當時現代主義的虔誠信徒，希望可以謹慎使用科技來改善普羅大眾的家庭生活。倫敦建築師兼評論家凱文·普萊特（Kevin Pratt）曾指出，「當今綠設計所呼應的，是一種對現代主義曾經鼓吹的整體性美學與意識形態進程的渴望。綠建築運動與現代主義共享了同一種正當性訴求：透過改革物質文化來改善全世界。」[3]另外，過去二十年間，不少綠建築重要個案的設計師，其實是直接從現代主義發展出設計取向與設計方法論的，英國知名建築事務所「高科技團隊」（High Tech Group）便是一例。普萊特與其他評論家更進一步預測，就如二十世紀的現代主義那般，永續建築運動將會主宰二十一世紀建築設計界。

過去不少評論家與建築師都曾聯合起來，猛烈批評現代建築裡有時相當盲目將所有個案一視同仁採用同一種設計原則的通用取向，以及設計產品生產過程中快速工業化所造成的反人性影響。身為現代建築的崇拜者，我們也還是得承認這種批判裡所蘊含的智慧與遠

2 National Association of Home Builders, "Monthly Housing Starts 2001– current)," at www.nahb.org.

3 Kevin Pratt, "Conserving Habitats," *Artforum*, February 2004, 62.

見，從英國的威廉・莫里斯（William Morris）以及約翰・羅斯金（John Ruskin），到美國的萊特與珍・傑克布（Jane Jacobs）等，零零總總，他們的批判從十九世紀末葉至今，橫跨了一整個世紀之久。然而，對於建築設計逐漸背棄它悠久人文傳統的傾向，他們都表達了嚴重的焦慮感。這傳統蘊含著人性尺度的設計手法，也含有建築物如何與自然環境和不同時代人類都予以認可的有機空間形式產生關聯的方法。除了私人業主以外，1960 年代左右，現代主義也誘惑了都市規劃師、市政首長的投入，此時這些對抗現代主義的批判便特別地具有說服力。

最後讓這些懷疑論調終於融會成一股顯著力量的，是二十世紀後半人類文明對地球形成迫切危機的事實。這種體悟與許多科學與政治重大成就，促成彼此的發展。從瑞秋・卡爾森（Rachel Carson）1962 年的鉅著《寂靜的春天》（Silent Spring）、1970 年地球日的創始、到羅馬俱樂部（Club of Rome）1972 年發表的《成長的極限》（The Limits to Growth），這些著作與活動都令人乍舌地準確預告，人類發展已開始進入了一個地球資源消耗比再生更快的時代。現實上，則是 1970 年代中期的石油危機，對西方社會發出環境議題的迫切警報。剎那間，可能消耗資源多於再生的所有人類活動，都成了嫌疑犯。對建築界來說，這個危機所提醒的是，羅斯金、萊特等人早先對於外型僵硬、粗製濫造、無人性設計產品的抗議，並不限定於一種美學上的不滿。現在，人們對建築外牆滴水板裝飾與否的偏好這類小問題，已經不再是建築界爭論的焦點。真正的問題是，從事設計建造的所有參與者，是否願意共同面對人類文明與自然世界之間越來越不穩定、不健康的關係。

到了 1980 年代，這股力量終

4 Thabo Mbeki, et al., "We Can Do This Work Together," *International Herald Tribune*, 28 August 2002.

於獲得了一個正式的名字：永續性（Sustainability）。社會大眾對這個詞彙的廣泛運用，始於 1987 年聯合國《邦特蘭報告》（Brundtland Report）。報告中將永續發展一詞定義為：「滿足當前需求的同時，不要破壞未來世代滿足未來需求的能力。」[4] 這個定義準確地描述了當建築師們運用太陽能板、或用回收輪胎製造外牆時，他們心中的期盼。並因此，這個觀念賦予了建築師們一種與廣大社群共同努力的參與感。

即便如此，從風土建築元素與高能源效率建築實務之間相互交流，到創造出今天我們所說的綠建築，永續性觀念的發展還是耗費了不少時間。作為一種正式的集體合作，綠建築運動的發展比一般人所猜想的還要晚近許多。早在 1981 年，就有羅伯・布朗・巴特勒（Robert Brown Butler）的著作《生態的房屋》（The Ecological House）發表，還有加州戴維斯鎮（Davis）「村莊住宅」（Village Homes）開發案等規劃。但這些不過是個別的、單獨的努力成果，並且早於任何生態友善建築的粗淺公共意識之前。事實上，1991 年的論文合集《永續綠讀本》（The Green Reader），雖然從許多不同領域蒐羅素材，卻完全沒有涉及建築領域，可見綠建築萌芽之晚。但很肯定的是，大約那時之後，便有一群建築師開始實踐以環境友善為核心的建築設計。1992 年，「美國建築師協會」（American Institute of Architects）在它的組織架構下創設一個「環境課題委員會」（Committee on the Environment）。1993 年，「美國綠建築協會」（The U.S. Green Building Council）創立了，這是一個建築師、開發商、營造廠都可以加入的民間非營利組織。隨後幾年，全面論述綠建築的書籍，例如麥可・克羅斯比

（Michael J. Crosbie）的《綠建築：永續設計指南》（*Green Architecture: A Guide to Sustainable Design*）等，開始大規模出版發行。有這些組織與著作的推波助瀾，二十世紀還沒結束，「綠建築」一詞已經成為市井小民都耳熟能詳的通用語了。

綠建築運動的優先順序

當 1980 與 1990 年代綠建築逐步發展的同時，這些引領綠建築發展的領先專家卻鮮少注意建築界中高階精緻建築與抽象學術理論等領域。現實上，他們寧可堅定地追求深入強化的綠設計手法，而不太理會建築風格或設計理論。他們也持續不懈地說服美國企業界，使企業家們扭轉觀念，相信綠建築理應成為一種主流價值，而不是種另類或怪異的訴求。（在美國，尤其考量到企業界才是建築選址建造最終決策者的現實，這個努力方向或許是相當正確的。）

在這個辛苦的過程裡，這些領先專家們促成了大規模且無可否認的進展。永續發展的主要推動者可以有自信地說，終於，現在已經有一大群民眾接受並贊同綠建築的努力目標。這群人或許比我們目前估計的還要多——雖然他們沒有拿來廣泛自我宣傳，但現在連美國前總統小布希夫婦都已經是綠建築的主顧了。在小布希第一次贏得總統選舉前後時間落成、並委由德州奧斯汀（Austin）建築師大衛·海曼（David Heymann）操刀設計，他們在德州克勞佛鎮（Crawford）的農莊別墅，採用了若干永續設計手法，包括一套家用水回收利用系統。[5]

「美國綠建築協會」新建建築永續指標評量系統：LEED（Leadership in Energy and Environmental Design，能源與環境設計先導），從 2000 年開始推行以來已經獲得了廣泛的認可。即便是以貪婪著稱的美國大型企業，也有些會去催促委任建築師為企業所屬建物取得 LEED 證書。因為這些企業知道，社會大眾已經將這套標準與企業的環境責任表現聯想在一起了。在美國，超過 1000 個個案已經獲得或正在爭取 LEED 認證，約合美國全部商業建築的 5%，而且這比例正逐年增加中。（大約五分之一的政府或非營利機構新建個案已經獲有 LEED 認證。）商用室內設計專用的 LEED 認證已於 2004 年啟動，一項住宅專屬的 LEED 認證則在 2005 年公開運作。

「永續建築會拉高造價」的形象，是綠建築發展的最大阻礙之一。依照加州州政府所發起的一項研究，LEED 認證建物相較於一般建物，多出大約只有每平方英尺 4 美元的建造成本。[6] 但是該研究預測，使用二十年後，綠建築可以累積節省可觀的使用成本，「一般級與銀級 LEED 認證建物可省下每平方英尺 48.87 美元成本，金級與白金級則可節省 67.31 美元。」[7] 當然，持平來說，需要留意這些預測值內含一些研究假設立場。這些假設包含有：綠建築建物使用成本將會低於其他建物，以及綠建築會提供更舒適的工作環境，從而企業員工生產力得以提昇等等。

同時，技術與製造方法的進步，也使綠建築的生產建造比以往更為低廉、便利。例如，太陽能板的製造安裝成本，已從 1970 年代的每一瓦發電能力需要投資 100 美元，降到現在低於 3 美元，這成本還在持續降低中。[8] 現在幾乎每天都可以看到最新發明的環境友善建築材料發表上市。例如日本所發明的「光電電視」（PV-TV：Photovoltaic-Television），可以一機三用：太陽能發電、為室內引進日光的透明外牆板材，以及播放影片的螢幕。[9]

當綠建築在政商領域攻城掠地的同時，很遺憾地，在美學領域裡卻相當失敗。在大多數民眾的想像中，永續建築

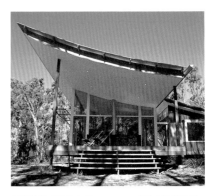

「華拉溫巴接待會館」，1＋2 建築事務所設計。

5 Andrew Blum, "George W. Bush Builds his Dream House," *The New Yorker*, 24 July 2000, 27.

6 Barnaby J. Feder, "Environmentally Conscious Developers Try to Turn Green into Platinum," *The New York Times*, 25 August 2004.

7 同前。

8 Barnaby J. Feder, "A Different Era for Alternative Energy," *The New York Times*, 29 May 2004.

9 Eliza Barclay, "PV-TV: A Multifunctional, Eco-Friendly Building Material," *Metropolis*, 27 July 2004, online edition, at www.metropolismag.com.

10 Susannah Hagan, "Five Reasons to Adopt Environmental Design," *Harvard Design Magazine*, Spring/Summer 2003, 5.

11 Quoted in Christopher Hawthorne, "The Case for a Green Aesthetic," *Metropolis*, October 2001, 113.

12 同前，頁 123。

13 Hagan, "Five Reasons," 11.

14 Christopher Hawthorne, "Turning Down the Global Thermostat," *Metropolis*, October 2003, 104.

15 Hawthorne, "The Case for a Green Aesthetic," 113.

是種雖然誠懇但沒創意的設計，並且只重視環境訴求、忽視美學考量。某些評論家因此塑造了一個新的魔咒：「環境無趣論」（eco-banality）。近幾年，如果向建築或居家設計雜誌的一般讀者調查他們會如何直覺聯想「綠設計」或「永續建築」等詞彙，得到的答案大概會是植草斜屋頂，或是應用高能源效率手法的企業總部，但沒有多少人會覺得綠建築在空間美學方面有啥可取之處。

設計雜誌與一般媒體經常採訪報導的那些建築師，過去已經耗費了不少時間公開貶低永續設計的美學價值。這現象尤其在自詡前衛的設計師或學術圈人士身上特別嚴重。對於這些人來說，如同某位評論家所點出的，綠建築「既不鮮活、也沒號召力、更沒型」。綠建築不僅是「由自以為是而且穿著品味差勁的人士所推廣普及」，更還是「無才能建築師的避風港」，「道德考量至上、棄美學於糞土」的設計。[10] 建築師彼得·艾森曼（Peter Eisenman），一位死忠派前衛建築師，直到 2001 年時還如此公開地說：「跟我談永續性就像跟我談生小孩一般。我會反對人們生小孩來養嗎？當然不會。但我會花自己的時間去生嗎？大概也不。我寧可花時間去看棒球。」[11]

為何過去幾年，如此多的世界知名建築師選擇逃離永續建築，而且還是避之唯恐不及？這可是眾說紛紜。加州大學柏克萊分校環境設計學院院長哈里森·傅萊克（Harrison Fraker）指出，這些大師所害怕的其實是，一般大眾經由永續建築，會揭開那道維繫他們名氣的神祕面紗。即便是那些設計了環境友善建築的知名建築師——對此傅萊克直接點名世界馳名的瑞士建築師雙人組赫佐格與德梅隆（Herzog & de Meuron）——也相當畏懼被貼上「永續設計師」的標籤。傅萊克分析道：「他們害怕公開談論綠設計，認為那將會使

他們的名聲只環繞環境主義發展，其他部分則被邊緣化。」[12] 而且，他們認為這最終可能會傷害他們在建築設計圈的魅力與號召力。

經常公開發表相關文章的束倫敦大學（University of East London）永續發展碩士學程主任蘇珊娜·海根（Susannah Hagan），則提出了不同的見解。對她而言，前衛建築與綠設計在歷史傳統裡的既有距離，其實多半是源於前衛建築對於理論應當優先於材料的成見。雖然永續發展運動的哲學基礎相當廣大且多樣，來自於約翰·繆爾（John Muir）、亨利·梭羅（Henry David Thoreau）、愛德華·艾比（Edward Abbey）、卡爾森等眾多大思想家，但是在建築實務中，綠建築卻比較與實際動手的、實用的考量有所關聯，而較少涉及那些深層的思想或炫目的抽象理論。海根發現，「就建築作為一種物質創造來說」，理論建築界往往有一種「若隱若現的抗拒感」。[13] 對於明星建築師而言，是他們設計所帶來的興奮感與神祕感，使他們的聲名維繫於不墜。物質，是低下的、世俗的、無聊的，對於他們的名聲也因此有著潛在的威脅。

造成的傷害

這些建築師對綠設計缺乏風格的抱怨，不過是螳臂擋車般的小雜音，無力抗衡建築設計圈的實質發展。實際上，任何初次接觸綠建築的人，都會震驚於營建產業對環境所造成的大規模傷害。一份最近的研究指出，建築物的建造與使用，消耗了全美國每年各類型能源使用總和的 48%，製造了大約美國一半的溫室氣體、加速全球暖化。[14] 美國眾多的垃圾掩埋場裡，超過三分之一的垃圾來自於建築物的興建與拆除過程。[15] 相對於美國，全世界總計的相關統計數字則比較好些，但這些數字仍然相當驚

人，遠遜於合理標準。而且在中國、印度與其他地區，快速的人口成長、工業化與都市化，將會徹底抵銷所有其他國家所付出的環保貢獻。實際上，在溫室氣體排放方面，中國目前位居第二，僅次於美國，而即使相關發展仍難以預料，一般估計中國有可能在二十年內成為溫室氣體最大生產國。[16] 再者，由於世界各國對綠建築一般缺乏具有約束力的保證或承諾，日後全世界在營建產業方面的環境負荷，大概只會往負面的方向發展。哈佛大學甘迺迪公共行政學院教授威廉・克拉克（William Clark）便提出警訊：「各項具有高度公信力的人口學研究全都預測，僅僅需要未來二十到四十年的時間，全世界人類所新增的都市開發與建築營造，就會超過人類過去歷史的全部總和。」[17]

許多綠設計提倡者指出，當前的建築，越來越把使用者與自然環境予以隔絕，這間接地造成絕大部分營建產業對環境的傷害。知名永續建築專家、建築師威廉・麥唐諾（William McDonough）指出：「人類文明當前主要採取的設計策略便是，如果投入大量資源與能源還不能解決問題，那麼表示用得還不夠多。」

我們所建造的那些玻璃房子，其實是為建築而建築，而不是為服務人類而建築……現代主義玻璃房子的設計初衷，是希望能透過玻璃將人們與戶外予以連結。然而，實際上玻璃房子將室內空間完全包裹密封，這使得這種室內外連結的效果，不過是種失去效果的空想。我們實際上對人們的生活製造了壓迫感，因為人類本來應該與戶外環境自由接觸，但卻困在這種建築牢籠裡……特別是在當今這個成千上萬種奇異化學物質被運用於日常用途的年代，人們逐漸發現到困居室內有多麼的可怕。[18]

綠設計專家指出，多數當代建築

以一種非常具有破壞力的方式與全球化複合在一起。洛磯山研究所（Rocky Mountain Institute）出版的《認識永續建築》（Primer on Sustainable Building）一書中指出：「人們剷除菲律賓的雨林，以便取得木料，生產日本辦公室裝潢所需要的夾板。」

南加州住宅用的柱梁，來自華盛頓州的高齡樹木，其日常使用電力的發電用煤，來自亞利桑那州納瓦荷族（Navajo）原住民聖地裡的露天開採煤礦。最後，粗劣設計的代價，不僅是由房屋購買人、在其中居住或工作的人來承擔，也是由所有人一起共同承擔的。[19]

面對這些統計數字，尤其是營建領域的統計數字，很容易讓人對任何可能的改變都覺得心灰意冷，特別在住宅建築方面更是如此。終究，由建築師所設計的私人住宅，相對於全世界公共住宅或辦公大樓園區等沒有經過專業設計的所有建物總量，不過是九牛一毛。更有甚者，這些頂尖建築師所設計的建築物，與那些大規模製造、一望無際的郊區住宅開發，兩者之間關係甚微。

不過就像在時尚界，甚至前衛風格也是如此，在建築圈裡，風格雖然越來越重要，卻也與尋常民眾的距離慢慢拉近。不管有沒有花俏名氣，建築師與營造廠都一樣會去閱讀建築與設計雜誌以取得靈感，就像是大賣場的服飾採購經理也會模仿米蘭或巴黎的時尚流行一般。另一方面，自從法蘭克・蓋瑞設計的西班牙畢爾包古根漢美術館（Guggenheim Museum in Bilbao）於1997年啟用，相當奇妙地，一般大眾對於建築與設計的興趣有種爆發性的成長。同時，在高階精緻建築與一般社會大眾之間，也產生了某種新的聯繫。蓋瑞所設計的洛杉磯迪士尼音樂廳（Walt Disney Concert Hall）啟用於2003年，早在完工之前，它的外型便

16 "Climate Change: The Big Emitters," BBC News, 23 July 2004, online edition, at http://news.bbc.co.uk.

17 William Clark, "What Can We Do?" Harvard Design Magazine, Spring/Summer 2003, 58.

18 William McDonough, "Design, Ecology, Ethics, and the Making of Things," Earth Island Journal, Spring 1996, online edition, at www.earthisland.org/eijournal.

19 Dianna Lopez Barnett, et al., Primer on Sustainable Design (Snowmass, Colorado: Rocky Mountain Institute, 1995), 2.

「夏洛特住宅」，威廉・麥唐諾聯合事務所。

20 Quoted in Calvin Tomkins, "The Piano Principle," *The New Yorker*, 22 August 1994, 63.

21 Elizabeth Wilhide, *Eco: An Essential Sourcebook for Environmentally Friendly Design and Decoration* (New York: Rizzoli, 2003), 8.

22 Hawthorne, "Turning Down the Global Thermostat," 104.

23 Danny Hakim, "A Shade of Green: SUV's Try to Soften Image," *The New York Times*, 16 February 2004.

24 Hawthorne, "The Case for a Green Aesthetic," 113.

已出現在花俏的雜誌汽車廣告裡頭了。這根本地證明了當代建築與大眾普羅文化之間的關係不再如往常那般疏遠了。

於此同時，投入永續設計領域的知名或前衛建築師已經逐漸增加中。他們現在包括如倫佐・皮亞諾（Renzo Piano）、諾曼・福斯特（Norman Foster）、格蘭・穆卡特（Glenn Murcutt）、赫佐格與德梅隆等傑出建築師。他們都是別稱為建築設計諾貝爾獎的「普立茲克獎」（Pritzker Prize）得主。紐約南曼哈頓世貿中心重建案裡，獲得評論界讚許的公共運輸轉運站設計師聖地牙哥・卡拉特洛瓦（Santiago Calatrava），就在瑞典馬爾茂（Malmo）負責規劃一個先進的永續社區開發案。以上種種對綠設計運動的意義相當簡單：不僅建築師們擁有二十年前所不會有的明星地位，而且他們的實驗性作品也已經變成主流文化的一部分了。許多知名建築師轉向綠建築的事實，正顯示了不論是在媒體版面上或其他地方，永續性將會獲得大量曝光。如果不經由綠建築，永續性或許不會得到這般的知名度。

同樣激勵人心的是，長期以來都在破壞自然環境的技術發展，現在正越來越朝向保護與修復自然環境的方向前進。這種技術與自然的新夥伴關係，正大規模地在建築領域中創造許多有利條件。例如，電腦輔助設計軟體現在已經能協助設計師除了建立數位建築模型以外，還能精確模擬建築物的能源效率。結果是，各類型的永續建築師開始放棄他們過去的態度，不再自滿於將勞動隔絕於文化與建築發展之外，也不再採取反科技進步的退化取向。皮亞諾說，「在（二十）世紀初期，科技像是一列火車，一種破壞機械、壓毀粉碎它所遇到的任何東西。……它曾經是自然的敵人。但今天你會看到，科技與自然可以產生某種聯繫了。」[20]

然而從恐怖主義到新傳染病，當今世界各地都遍布著威脅與焦慮感。但如作家伊莉莎白・威海德（Elizabeth Wilhide）在她最近新書《生態》（*Eco*）中指出，「不是每個人都有機會去協助改善各種威脅世界的危機，然而環境問題是人人都可以參與協助的。」[21] 而且從建築領域著手努力彌補我們對環境的傷害，其實是相當有意義的。雖然目前相對於其他產業，營造產業對環境產生的傷害是最大的，但是它某種程度上也持續努力洗刷社會上對高污染產業的監督與批判的罪名。這也是為何當營建產業在能源消耗與二氧化碳排放方面造成的損害仍是汽車的六倍之時，[22] 根據《紐約時報》報導，越野休旅車（S.U.V.）卻愈來愈成為環保人士的批判對象。[23]

如果我們開始關注我們在其中工作、娛樂與生活的建築所造成的破壞，我們可能會發掘出更多更為重要的問題點與著力點，雖然導正環境破壞的這項工作，會是緩慢而需要持續堅持努力的。實際上，正是因為美國住宅與各類建築在能源方面是如此的浪費，它們未來在節省能源新手法方面，更具備了相當大的潛在進步空間。舉例來說，空調系統生產的冷暖氣會從建築外殼的裂縫漏掉，形成能源浪費，每年美國住宅這方面浪費的能源成本約合 160 億美元（約新台幣 5200 億元）之多。[24] 即使只是租屋居住、沒有房屋所有權，人們還是有權從自家環境著手改善問題。如果有人相當幸運，不僅能擁有住宅，還能有足夠資源興建自用住宅，那麼透過對住宅設計的極大控制權，能夠著手減少能源資源浪費的機會便更多了。綠建築的達成，開始於家家戶戶的覺醒與投入——這不僅是現在的發展潮流，而且也是我們應當持續推動的正確方向。

都市 CITY

人類文明的都市已經有大約六千多年的歷史。都市的商業及文化發展，以及都市特有的動能及充滿的機會，不斷吸引著一波又一波人潮的遷入。一千三百多年前，巴格達成為史上第一個超越百萬人口的都市；1825 年，倫敦超越五百萬人口；僅僅一百年後，紐約便破了千萬大關；東京在 1965 年成為兩千萬人口的都會區，現在則接近三千萬。

二十世紀初，地球上只有十六個都市擁有百萬人次的居民，到了世紀末，已經有四百個都市超過了百萬人口大關。今日的「鉅型城市」（megacities）或「超級都市」（hypercities）擠滿了大量的人口：不管是孟買、聖保羅、墨西哥市、洛杉磯，還是上海、布宜諾斯艾利斯，都擁有千萬人口。人類史上第一遭，全球有超過半數以上的人口都住在都市裡！

一直以來，一說到都市的生活環境，往往都是惡名昭彰的，都市被形容成水泥叢林，人們的生活脫離了綠草地、樹木與新鮮空氣，可以說是處在一種生態失衡的狀態。弄得這種名聲，也不是沒有緣由的：今天的都市，雖然只佔了地球 2% 的土地，卻消耗了全世界 75% 的資源。然而，最近一項針對都市與永續性更為詳細的研究終於有了不同的看法。首先，犯罪率下降與一些問題愈加受到重視，像是空氣品質等，都使得都市生活品質逐漸提昇；其次，人口密集本來就是都市的特徵，而這種密度現在卻反而可以大幅減少社會對自然資源的耗損。舉例來說，一個公寓住戶的空間大概不到 1000 平方英尺（約 28 坪）、沒有需要用水澆灌的草坪、與同棟住戶共用暖氣系統、使用大眾運輸系統；而郊區居民去到哪裡都得開車、住在獨棟住宅裡以及專為住宅打造的私人景觀花園。相較之下，公寓生活對於環境的負荷還遠低於後者。

小規模與中等密度的住宅規劃，例如六層樓公寓的集合住宅，可說是最適合都市的綠建築規劃案了。然而得益自商業綠建築發展的成果，這些對環境產生的衝擊較少的材料與技術，也在高層住宅大廈中逐漸普及。舉

例來說，營建業為減少環境衝擊所採用的重要方法包括：使用人工造林木材與回收材料、使用無毒隔熱材與高效能隔熱設計；而在基地選址過程中，必須是要能對太陽能與風力進行最大利用、同時便利居民使用公共運輸的地點。值得一提的是，把倉庫廠房等工業建築改造為住宅，近來成了熱門的都市開發型態，而這種開發取向本身就是符合永續發展的──舊建築的回收與更新再利用，便是種減少廢棄物並保護資源的最佳手段之一。

現在不論規模大小的都市，都透過像是減免稅收或其他各種誘因，促進老舊市中心的再開發，成功阻止都市繼續無計劃地擴展。有些都市則將水岸地區轉型再開發為文化與住宅區，從而使得大批的現存舊建築獲得新生。目前的都市規劃主流，也主張商業區與住宅區之間的通勤距離應當縮短，並且應在住宅開發的同時引進更為成熟的公共運輸規劃。許多建築師與規劃師也更加關注那些建造手法對於環境產生的負荷，例如在計算不同建築材料的永續性時，將輸送成本也一併包含在內。坐擁可回收資源、架設完備的基礎設施，以及稠密的供應商，今日的都市具足了潛力，提供生態住宅良好的發展環境。

都市的建設可以大量地減少建築物能源損耗的機會。許多都市的建築是夾在兩棟既有建築之間蓋起來的，這使得建築只有兩面會受外在天候影響，這種建築在密度高的市中心特別普遍。還有越來越多都市裡的建築將它們的屋頂改建為「生態屋頂」（eco-roof），種植原生草或鋪設草坪，這種作法可以促進夏天散熱與冬季隔熱效果，進而降低建築的能源使用。當人們終於體悟到都市與自然環境彼此間的相似之處時，也有了生態屋頂這樣的想法。正如珍・傑考布（Jane Jacobs）於 2004 年在《紐約時報雜誌》（*The New York Times Magazine*）上指出：「從對多樣性的需求以及對隨機性的承受兩方面來看，一個生機盎然的自然生態系統，要說它像是一座農場，其實還更像是一座城市。在未來，要能重新激起人們對自然的理解與珍惜，或許正是充滿無可預測的複雜性這樣的城市，所將扮演的角色。」

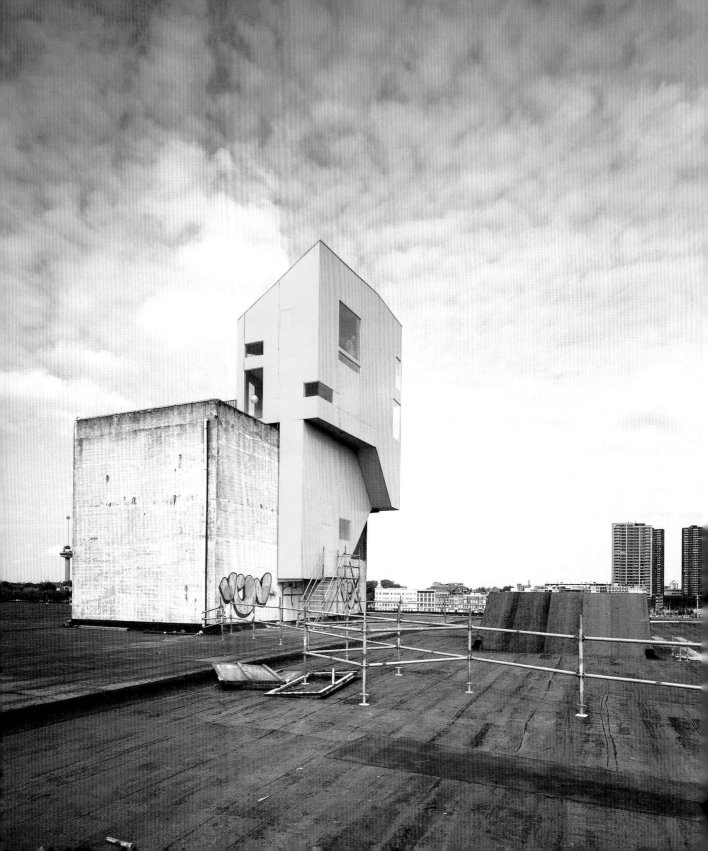

寄生蟲計劃 P.A.R.A.S.I.T.E. PROJECT

建築師事務所	設計師	地點	年份
寇特柯尼一史塔馬赫建築師事務所 Korteknie Stuhlmacher Architecten	雷恩·寇特柯尼與梅屈希爾德·史塔馬赫 Rien Korteknie and Mechthild Stuhlmacher	荷蘭 鹿特丹 Rotterdam, the Netherlands	**2001**

第一眼乍看下很難說清這個建築究竟是要做什麼用。黃綠色外觀、有棱有角的物體，就這麼黏附在鹿特丹馬斯河（Mass River）附近的大倉庫屋頂上，看起來倒像是雕塑品或臨時性的裝置藝術，或甚至只是為了有趣而做的建築。事實上，這個建物是一種全新的都市住宅建築的原型，混合了實用主義與永續性，它看似單純的外貌，其實蘊藏了極為精巧的設計感。

「寄生蟲計劃」（P.A.R.A.S.I.T.E.），由荷蘭建築師雙人組雷恩·寇特柯尼（Rien Korteknie）以及梅屈希爾德·史塔馬赫（Mechthild Stuhlmacher）所設計。鹿特丹在 2001 年被選為「歐洲文化之都」（European Cultural Capital），為呼應這項文化盛事，當地發展出一系列實驗性的小型住宅案，而這就是其中第一個落成的計劃。這個系列的主要構想，是要徵選年輕建築師，讓他們設計出寄生在既有都市基礎建設上的住宅原型。正如宣傳文件所指出的，這些計劃刻意地將基地位置選在「任何都市裡被視為不適合長久居住的場所，例如舊工廠廠房、現存建物的空曠屋頂上、水上空間」，或其他當代城市中「廢棄的」場所。這個系列名稱 P.A.R.A.S.I.T.E. 其實是全名為 "Prototype for Advanced Ready-made Amphibious Small-scale Individual Temporary Ecological dwelling"（高度預製臨時性水陸兩用生態小住宅原型）的縮寫。

寇特柯尼和史塔馬赫的「寄生蟲計劃」地點在鹿特丹一棟被稱作拉斯帕爾瑪斯（Las Palmas）的倉庫屋頂上。倉庫本身已經重新整修，現在是作為藝文表演及藝術設計展的空間。他們設計這個原型，是為了要探索結合永續發展和預製工法的新建築系統有何潛能。在這個案例中，建築師使用了被稱為「雷榮科技」（LenoTec）的大型層板，它是用歐洲本地的廢棄木材製成，可用於牆面、地板，甚至是屋頂。這種層板同時具備承重與隔熱作用，雖然在某些氣候條件下，還是需要額外隔熱補強。

這個計劃最主要的永續特色表現在它與城市連結的方式。透過這棟建築讓我們認識到，住宅其實也可以運用舊工業建築原本就有且通常未被充分利用的供水系統和暖氣系統。它同時還直接與城市大眾運輸系統相連，在增加歐洲城市密度之際，也抑制了耗竭資源的郊區繼續蔓延。事實上，荷蘭這個國家一直費盡心思努力遏阻大城市間的郊區擴張，而本案建築師表示，這個鹿特丹的「寄生蟲計劃」設計案，也針對了政府的住宅政策提出了批判，他們所提出的是一種具有時尚感的「都市填充」（Urban Infill）新作法，這類的都市公寓其實並不需要特別再找出一塊空地或拆除現有建築。

寇特柯尼和史塔馬赫設計這房子時，使用了先進的電腦模擬軟體。他們也用這套軟體來設計「雷榮科技」的層板，以及在「雷榮科技」工廠進行的銑床作業。這些層板用卡車運到現場，並在短短四天內完成了全部的基本組裝。這個「寄生蟲計劃」以它不到 1000 平方英尺（約 28 坪）的樓地板面積，其

一「寄生蟲計劃」系列的第一件作品，是個善於利用機會的永續都市住宅原型。位於荷蘭鹿特丹，建築就黏著在一棟經過更新利用的倉庫大樓樓梯塔頂端上。

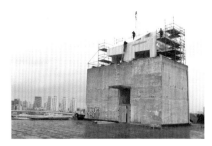

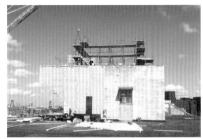

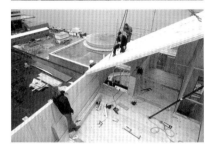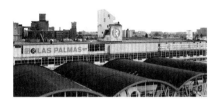

造價約為每平方英尺 115 美元——還不及美國住家平均造價的一半。美國建築師設計的住宅，每平方英尺平均造價約為 250 美元起跳。

從外觀上看來，這棟建築很像是臨時的，而且似乎也不堅固，但內部卻出人意表地讓人感覺穩定且完整。空間配置出色靈巧，同時也提供了眺望鹿特丹的動人視野，其中最知名的景點便是「聯合網際工作室」（UN Studio）所設計極獲好評的伊拉茲瑪斯橋（Erasmus Bridge）。

建築師還透過對細節的關照，來回應荷蘭典型的住宅建築，尤其是針對郊區住宅。許多新郊區開發案是由荷蘭知名建築師設計，但他們往往耗費大部分精力在外觀設計上，更甚於室內的設計，設計出來的建築群刊登在雜誌上的跨頁照片看起來美侖美奐，但實際上居民住起來並不一定滿意。「寄生蟲計劃」的設計則有不一樣的考量。雖然這棟建築的外觀看來相當特殊，但訪客在參觀過室內後，絕大多數都有一致看法：他們很樂意接受在這裡面生活。

利用廢木料製造的層板，在工廠預先切割成型後運到現場，於倉庫大樓屋頂進行組裝後，最後再安裝到預定位置上。

從空中俯瞰完工後的建築，如寄生般利用了下方既有建築的基礎設施。

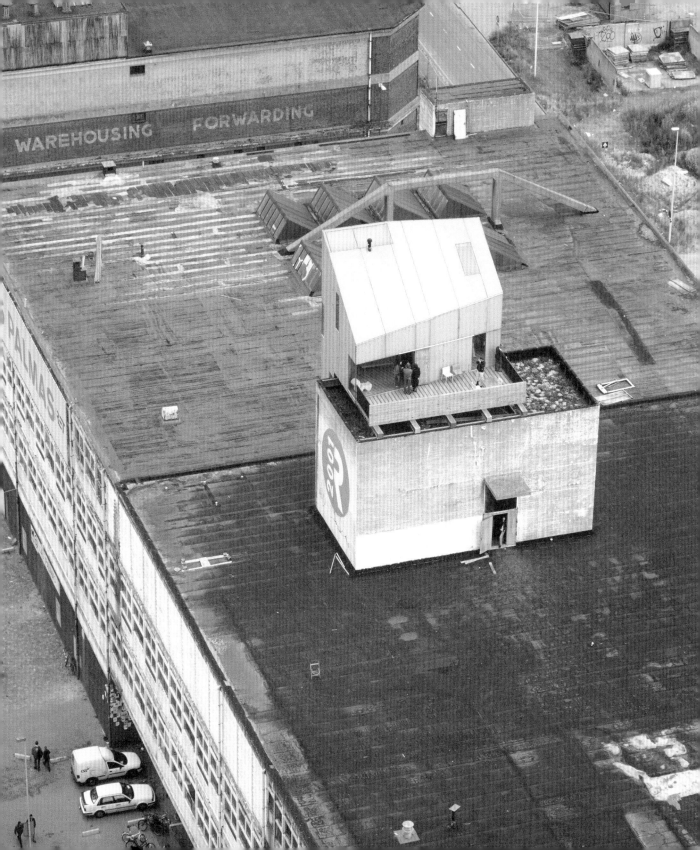

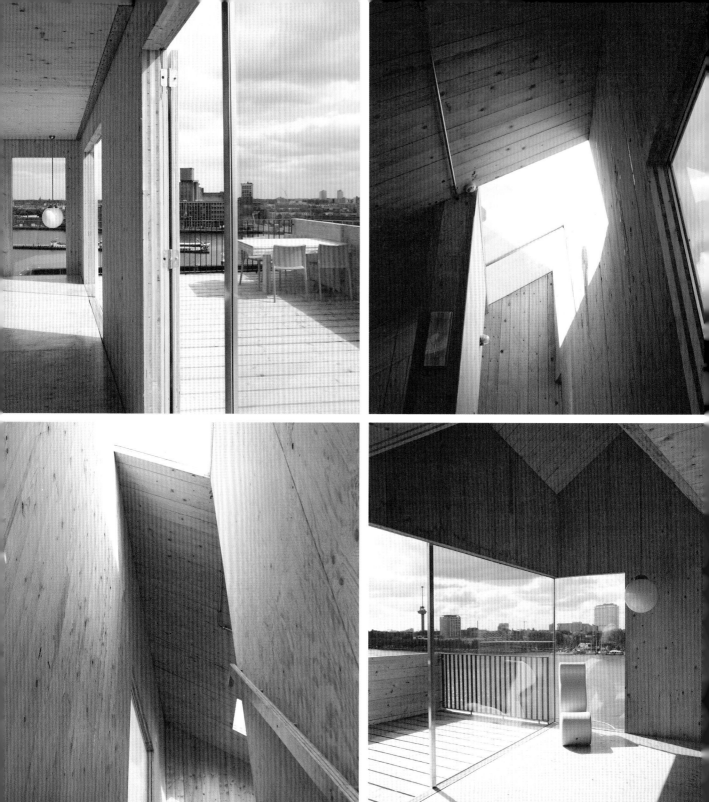

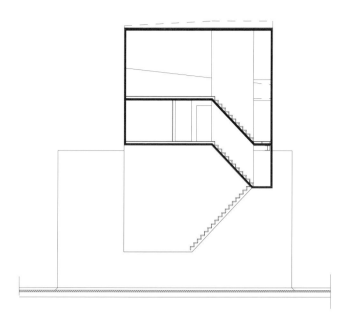

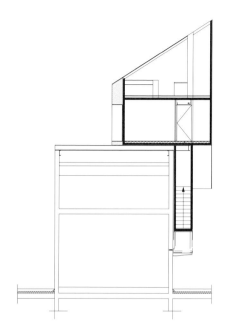

↖ ↑ 剖立面圖顯示新建部分是如
何樓坐在既有建築的樓梯塔頂端
上。

↓ 由平面圖中可見樓下的單人臥
房可以透過內部樓梯，直通到樓
上的起居室和陽台。

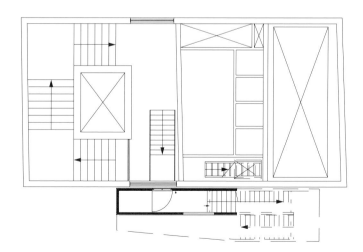

← 左下圖的長樓梯連接了室內的
兩層樓及露台。房間雖然看似還
未最後收尾，但卻有驚人的細緻
質感。

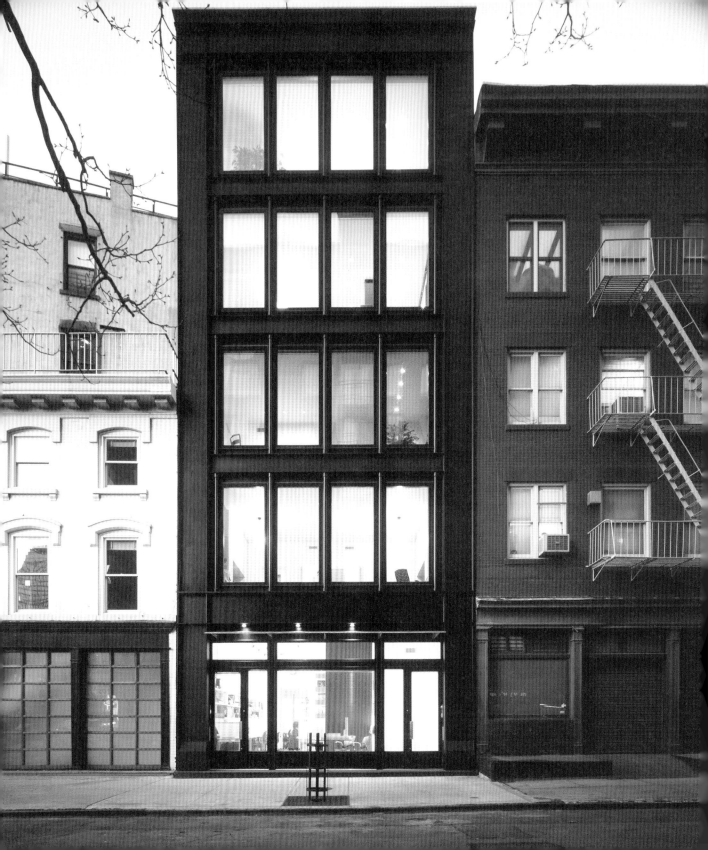

瑞德街 156 號　156 READE STREET

建築師事務所	設計師	地點	年份
佩脫拉克工作室 Studio Petrarca	**約翰・佩脫拉克** John Petrarca	**美國 紐約州 紐約市** New York, New York, USA	**2001**

繁忙的曼哈頓人為何會忽略建築這麼獨特的「瑞德街 156 號」（156 Reade Street），其實不難理解。位於翠貝卡區（Tribeca）的這棟六層樓街屋，雖然擁有惹人注目的玻璃鋼構外觀，但它的尺度和地面樓層的開窗手法，卻刻意地呼應街坊裡已有歷史年代的鑄鐵閣樓（Loft）建築。儘管慢下腳步，好奇的行人和建築迷也不可能察覺它最驚人的結構特色，因為它隱藏於地下達 1100 英尺（約 335 公尺）之深。

←　位在翠貝卡區的這棟街屋朝南的鋼構立面。預製構件來自當地造橋業者，在基地旁街上組好後，再懸吊安裝就位。建築師形容這是「都市版的穀倉裝置工程」。

↑　火紅的消防色樓梯間採用不銹鋼網幕搭配玻璃踏板。

這棟建築座落於一個面寬僅 25 英尺（約 7.6 公尺）的窄小基地上，冷暖空調全靠地下深度幾乎與帝國大廈一樣高的地熱泵浦。紐約市地下水溫終年恆溫在大約華氏 55 度（約攝氏 12.8 度），加上了換熱器與冷卻器的這套熱泵浦系統，利用天然熱能，在運作上要比一般暖氣系統節省了高達 75% 的能源，這是因為華氏 55 度的水溫與舒適室溫之間差異不大。這個系統既不會製造空氣污染，也不會有超時使用問題，當然更能省錢。這棟房子裡每層樓還有各自的控溫裝置，能自行調整溫度，更進一步減低了能源損耗。泵浦在夏天可以反向操作，吸走屋內的熱能並供應冷水。

這棟建築是已故建築師約翰・佩脫拉克（John Petrarca）為自己和家人設計的住宅兼辦公室，而熱泵浦系統不過是其中好幾項先進的環保作法之一。（很可惜的是，他在 2003 年五十一歲時因肺癌過世，那之前他只短暫地住過這裡。）佩脫拉克的事務所合夥人芮貝塔・沃福琳（Roberta Woelfling）表示，「佩脫拉克的目標是建造一個對居住者、甚至是這個地球都有足夠的環保意識的住宅。」室內外的建材——從外觀的鋼構件、混凝土牆到天然木料裝修——都是基於無毒且對環境的衝擊低這些考量而決定。房屋還有一項特色是通風系統，供應的新鮮空氣經過嚴格的過濾，無花粉、黴菌、微粒落塵等。無論是櫥櫃還是木頭地板都不含酚醛類物質，聚乙烯材料或亮光漆也嚴禁使用。佩脫拉克「向來不脫綠色資源、在地資源，和各種節省石油、電力的方式，」沃福琳說。

佩脫拉克大學畢業後曾短期服務於「和平團」（Peace Corps），在那其間對於如何創造性地解決當地問題開始產生了興趣，這讓他在這棟建築的設計上規劃出一套環保工程守則。例如澆灌混凝土牆的模板，是用發泡聚苯乙烯（Styrofoam），用以提高能源效率、節省材料。發泡材料還提供額外的隔熱效果，與一般木頭模板用後即拆卸丟棄相比，發泡模板被留在原位成為建築的一部分。然後，20 噸重的鋼構立面採用預製工法——另一個高效環保的解決方案——由一家紐澤西州造橋業者負責，並在翠貝卡區的現場組裝。

位於四樓的開放式起居空間，得利於南向大面窗的自然採光；而在 22 英尺（約 6.7 公尺）高的天花板下，鑲嵌了大片的核桃木面材（這些木料是來自一家專門再利用各類回收木材的公司），讓這個家人共渡時光的空間頓時溫暖了起來。室內更吸睛的是中國石英岩製的壁爐和輻射加熱的石灰華地板。位於五樓的是可以俯瞰起居室的樓中

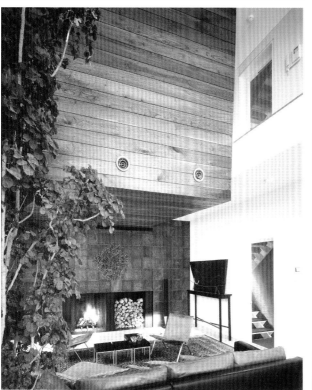

← ← 一樓入口處的壁面嵌板是回收再利用的核桃木，配搭兩道從原建築物保留下來的鑄鐵柱子。

← 位在五樓的夾層，南向及西向大窗迎來了大片視野。

↙ ↙ 餐廳延伸至客廳，上方是 22 英尺高的核桃木天花鑲板，及整面的中國石英石壁爐，和石灰岩地板。

↙ 夾層下方是四樓的開放式廚房和用餐空間，沿牆設置整面標榜不含甲醛的德國品牌布浩普（Bulthaup）的櫥櫃。

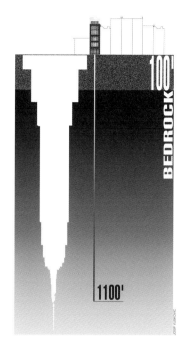

↑ 地熱泵浦系統利用相當於帝國大廈高度的曼哈頓地底下 1100 英尺深處抽取上來的水，提供這棟房子冷暖氣空調。

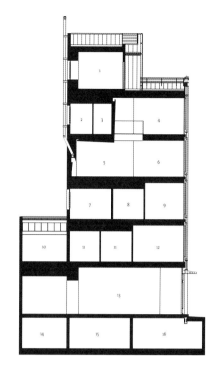

建築剖面

1 閣樓／客房	9 主臥室
2 客房衛浴	10 遊戲室
3 洗衣間、食物儲藏室	11 衛浴
4 書房	12 兒童房
5 起居室	13 居家辦公室
6 廚房、用餐區	14 會議室
7 主臥衛浴	15 儲藏室
8 更衣室	16 機房

樓，作為書房和休息室，還可以遠眺下曼哈頓區和哈德遜河。在之上還有個閣樓客房，設有專用陽台和迷你廚房。三樓是主臥室，擁有光滑大理石內裝的浴室。二樓是小孩子的天地，有兩間臥室及一間遊戲室。地下一樓則有充足的儲藏空間，和佩脫拉克的遺孀莎拉・巴特雷特（Sarah Bartlett）稱作「引擎室」（engine room）的空間，用來設置泵浦的控制和監測設備。

樓梯間是由玻璃和鋼構成，還大膽地漆上了火紅的消防色，再覆蓋上大型採光天窗，將整棟樓地板面積達 6500

平方英尺（約 183 坪）的空間聯繫起來。佩脫拉克在梯間裡懸掛起不銹鋼網的長條簾幕，從樓梯頂端如瀑布般一路垂吊到地下室，當作樓梯扶手之外，也是在這座使用率極高的樓梯中央創造了戲劇化的視覺效果，同時還能防火。（這棟樓房另外還設了一座電梯，日後若需要時，可以輕易改造成各樓層獨立住戶的公寓。）

熱泵浦的鑽鑿工程耗時三天，巴特雷特對於當時惱人的噪音仍然記憶猶新。自從她的丈夫去世後，房子倒是變成了工程技術的教學工具。「我一直覺

得他走了以後，我大概沒辦法繼續住在這裡，但實際上我卻留了下來。我學會很多有關這整個系統的運作方式。而且幸好約翰把每樣東西都打上標籤，也留下大量的文件——這是他的個人癖好，」她說，「起初這一切有點令我措手不及，比如我不知道要怎麼監控冷卻器。我想過乾脆搬走算了，但我又怎麼捨得呢？住在這裡，對我的孩子來說，在精神方面有很大的好處。我知道這裡是個生活的好地方。」

科羅拉多庭院 COLORADO COURT

建築師事務所
普赫＋史卡帕建築事務所
Pugh + Scarpa Architecture

設計師
安潔拉·布洛克斯
Angela Brooks

地點
美國 加州 聖塔摩尼卡
Santa Monica, California, USA

年份
2002

最先進的永續建築似乎總是在服務金字塔頂端的業主。有些是因為客戶口袋夠深、眼光又遠,很樂意花更多的錢來挑戰綠設計的極限;另一些則是資金雄厚的公司,想要透過高效能的綠建築來取得長遠的利益和正面的公眾形象。至於一般汲汲於營生的商業客戶,大概很少會願意積極投入永續設計。而大部分的房東,也不大可能只因為要幫房客降低水電瓦斯等公用事業費用,就大發善心來裝設太陽能板或水資源回收系統。但是在聖塔摩尼卡(Santa Monica)第五街和科羅拉多大道(Colorado Avenue)的轉角,就矗立著一棟有著不一樣的綠色思維的劃時代建築:199 片靛藍色太陽能板組成的格狀外觀,在南加州豔陽下熠熠生輝。這棟名為「科羅拉多庭院」(Colorado Court)的建築是一棟五層樓高、容納 44 戶的集合公寓,於 2003 年初落成使用。它是美國大型集合住宅開發案中,首次在中低收入戶住宅大樓中應用了先進的永續設計的建築。美國建築師協會(American Institute of Architects,簡稱 AIA)還因此授予它 2003 年度十大綠建築的榮譽。

由加州聖塔摩尼卡的普赫＋史卡帕建築事務所(Pugh + Scarpa Architecture)設計的「科羅拉多庭院」,可自行生產供應自身需要能源的 92%,而且舉凡任何其他美國建築會應用的永續手法,也都包含在這棟公寓大樓的設計裡,從老式的自然通風設計、到回收建材的使用,不一而足。它也致力於對抗都市的擴張開發,讓這些低收入的房客能夠以走路或騎單車的距離,就可到達工作或購物地點。

聖塔摩尼卡居住成本之高,使得當地居民尋找廉宜住房變得相當困難。在 1996 到 2001 年間,根據一份調查估計,聖塔摩尼卡兩房公寓的平均租金幾乎翻昇一倍,從每月 818 美元漲到了超過 1500 美元。同時期,市區中等價位的房屋價格也漲了 44%。

「科羅拉多庭院」的公寓為人們提供了另一種需求極高的選擇。單人套房公寓雖然只約 300 到 375 平方英尺(約 8.4 至 10.5 坪),但相對於市區一般租金水準,這裡每月大約 350 美元的租金可謂非常實惠,而且房客幾乎不需要額外負擔公用事業帳單。正如建築師向美國能源部提交的說明書上的解說指出,「科羅拉多庭院」的目標就是要「在這令人極端嚮往但生活花費快速飆高的海灘社區,維護社會經濟的多樣性。」

普赫＋史卡帕建築事務所合夥人安潔拉·布洛克斯(Angela Brooks)表示,低收入戶正是當今綠建築應該積極服務的對象,特別在加州,近幾年公用事業市場常面臨巨幅漲價。「這群人是最沒有能力付擔水電費的人,」她說,「當公用事業帳單漲價時,他們承受比其他人更多的傷害。」

無須多說,這裡的房租收入根本不足以支付房貸。這棟建物全部興建預算是 470 萬美元——這還不包含土地成本,因為土地是由市政府無償提供的。建造資金來自各方不同的資源挹注,並由一家非營利事業組織「聖塔摩尼卡社區發展公司」(Community Corporation of Santa Monica) 擔任房地產開發商負責協調。為了要順利推動建案,除了這些直接獲得的補助金外,還得到了稅金減免。據建築師估計,這些綠設計措施平均增加了每戶 1 萬 4000 美元的成本,整體成本增加超過

44 戶的「科羅拉多庭院」集合公寓覆滿了深藍色太陽能板,而優雅的露天廊道使居民能在此享受來自鄰近太平洋的微風吹拂。

City

199 片太陽能板覆蓋了立面和部分屋頂，展現出將太陽能設備轉換成美學表現的這種相當不尋常的成果。這些 5×5 英寸的面板，滿足了這棟建築超過九成的電力需求。

建物是 W 型的平面，兩翼狹長而中間短。

了 60 萬美元。

對這家以現代主義設計風格為主的建築事務所來說，打從一開始就很重要的是這必須是一棟受人注目的建築。雖然他們對包商在將自己心血的設計圖落實為具體建築時，居然還採用某些「相當原始」的手法嘆氣不止，但是這棟建築比起其他低收入住宅建築，它既簡潔又具現代感的美學以及大膽的用色，實在是太獨特了。

從平面圖上看，「科羅拉多庭院」是由三翼組成——外圍兩個長翼，中間則較短——這有利於迎來包括來自太平洋的風。從立面上看，它有著精確方整的外觀，室外走廊則連接各樓層單位。藍色太陽能板是由 5 英寸（約 12.7 公分）見方的方形日光接收器聯結組成，建築外觀鮮明，即使從好幾百碼遠也能立即辨認出來。自然光、風，和 10 英尺（約 3 公尺）高的天花板，讓每戶都有種對外的開放感，因此感覺上沒有它們實際坪數那麼擁擠。

布洛克斯坦承，為了讓所有永續設計的手段都能獲得執行，建築師與開發商遇到了不小的困難。她說，應付市政府和當地公用事業單位尤其棘手，這是因為這些單位不只是規章法令的管轄者，同時也都是此次資金的投注者。有時候建築師與某位市政府或公用事業單位的官員見面時，獲得了對方正面的肯定，但不消幾個星期後，之前的想法卻又被另一位官員推翻。為了補足太陽能發電，他們另外在屋頂上架設了瓦斯動力微型渦輪發電機，但這個項目卻在資金上與審核流程上遇到最多的困難。

布洛克斯回顧說：「我們必須經歷的許多障礙，都與實際的系統或材料本身無關——雖然這些反而是容易理解與處理的。但我們卻從各式各樣來源遇到阻力，公用事業單位、建管處、分包商、太陽能板廠商，以及出人意料之外的是我們自己的工程師。」不過總的說來，「科羅拉多庭院」重要的精神跟它建造時所遇到的困難沒啥關係，而是因為這個個案大幅地拉高了同類綠色建案的標竿，以及社會大眾對綠建築的意識。

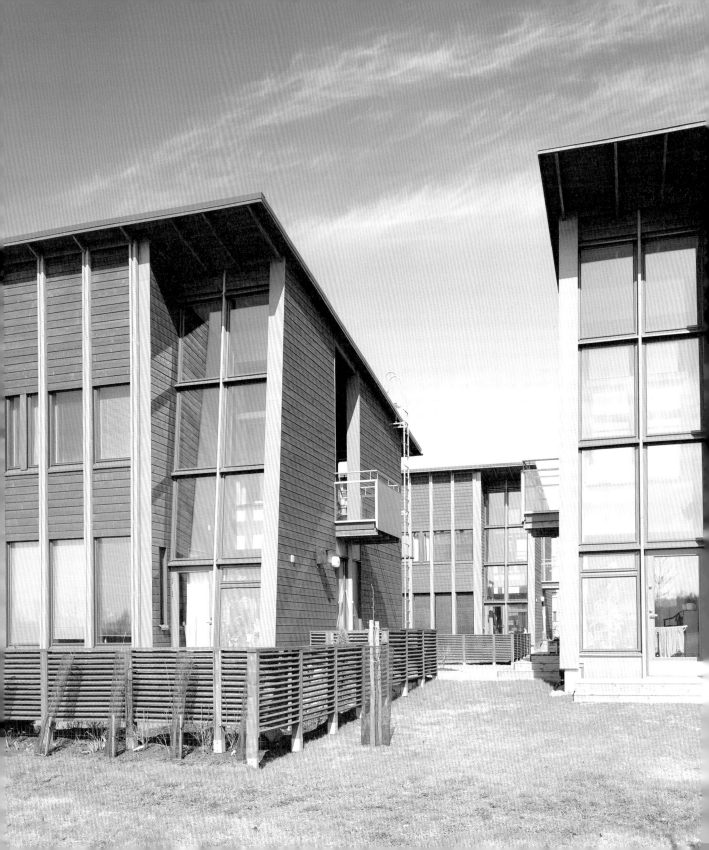

維基新區 VIIKKI

建築師事務所
多位建築師
Various architects

地點
芬蘭 赫爾辛基
Helsinki, Finland

年份
進行中

赫爾辛基的「維基新區」（Viikki）開發案還有好幾年才會全部完工，但它無疑已被列為全球最大型、最有野心的綠住宅開發案。基地位在這個都市的地理中心位置，就在市中心東北方約 5 英里（約 8 公里）處。本篇文章撰寫時，大約完成了 5000 戶，後續還有 8000 戶。這裡也是赫爾辛基大學的衛星校區及一所生物科技創新育成中心的所在地，其他還有多所公立學校林立於社區中。預計最後可提供 6000 個工作機會、容納 6000 名學生，再加上 1 萬 3000 戶住宅。理論上，一個小孩從出生到長大，可以在這裡完成小學、中學和大學教育，接著在這一帶就業，根本不必離開街坊鄰居。

這個開發計劃基本上是個綠建築的試驗場，從住商混合發展到創新的能源發電不等。其主要想法是把永續性落實在建築與居住環境中，測試看看什麼可行、什麼行不通，然後將這些經驗值轉換成建築法規，用以控制全國各地的住宅開發，尤其針對政府補助的開發案。「維基新區」有許多試驗中的再生能源設計，像是風力發電以及若干種主動式太陽能收集。全區進行雨水收集，然後用在園藝澆灌上，同時收集自洗滌槽及浴缸用水的中水回收系統，也用在不同用途上。

維基總體規劃案及早期的集合住宅案都是透過競圖遴選，最早開始於 1998 年。競圖根據五項評分，滿分為 34 分：一、如何限制污染；二、如何限制自然資源使用；三、促進健康的程度；四、促進生物多樣性的程度；五、促進並提供居民自己耕種的可能性。這些通則並不很嚴格，但仍會就永續性考核每個環節：建材的二氧化碳排放量及純水的耗用量要減少 20%；建造期間工地垃圾量要減少 10%；每年平均每位居民的垃圾製造量要減少 20%；減量程度最大的是在暖氣方面，每年大約減少了 60% 的耗能，這主要是來自太陽能的運用。另外，維基緊鄰大眾運輸系統，附近有多條公車線及赫爾辛基地下鐵。

走在「維基新區」裡，很容易感受到這些積極的措施：在社區主入口附近，由建築師雷裳‧傑里諾瓦（Reijo Jallinoja）設計的八層樓集合住宅區，建築物立面上的太陽能板熠熠生輝；大樓群落間，隨處可見結實纍纍的蔬果園；校園裡不斷傳來陣陣孩童的嬉戲聲；嶄新的建築物中間，居然還保留著濕地、甚至是放牧草地，讓附近的那些公寓住宅雖然身處都市之中，卻保有一大片相當開闊的視野。

就像任何這種規模的規劃案一樣，「維基新區」包納了各種類型的建築風格，但至少有半打以上的集合住宅大樓都同時兼具了足以為模範的美學設計和優異的永續性。包括像是柯斯蒂‧席文（Kirsti Sivén）設計、2003 年完工的分離式街屋樓群；米克‧邦斯朵夫（Mikko Bonsdorff）設計、用玻璃及木料打造的多功能大樓。這些建築即使出現在波特蘭或西雅圖等城市，也不會讓人覺得奇怪。雖然出了芬蘭以外的國家，「維基新區」在建築及城鄉規劃圈中的名聲還不響亮，但它對待都市發展的這種全方位的前瞻性作法，值得我們欣羨的眼光。它的目標其實就是要成就一個完全自給自足、永續的社區，而它距離這一雄心勃勃的目標已經不遠了。

「維基新區」的住宅區包括由芬蘭建築師柯斯蒂‧席文設計的街屋樓群，樓群間規劃了開放式私人花園與碎石步道。

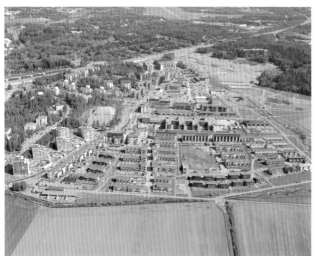

維基規劃案可說是全球永續建築與都市計劃領域中最具野心的實驗場之一。許多建築案都規劃了太陽能或風力發電,以及社區花園灌溉用的雨水回收系統,並且還保存濕地。這一切全都發生在芬蘭最大城市的地理中心位置。

這棟由米克·邦斯朵夫設計的建築,是維基令人印象最深刻的建築個案之一。

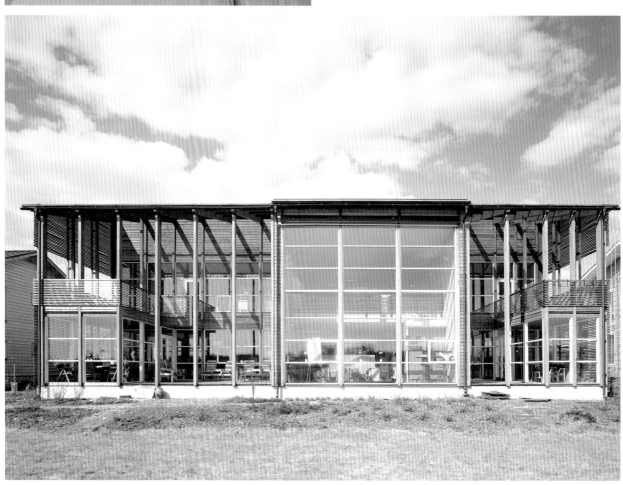

這個包括了各級學校的複合式新社區，可說是一系列永續設計的實驗場，比如這棟由 ARK 住宅建築事務所設計的學校建築。另外這裡還有輔助各種產業的創新育成中心，同時預計將可容納 1 萬 3000 戶住宅。

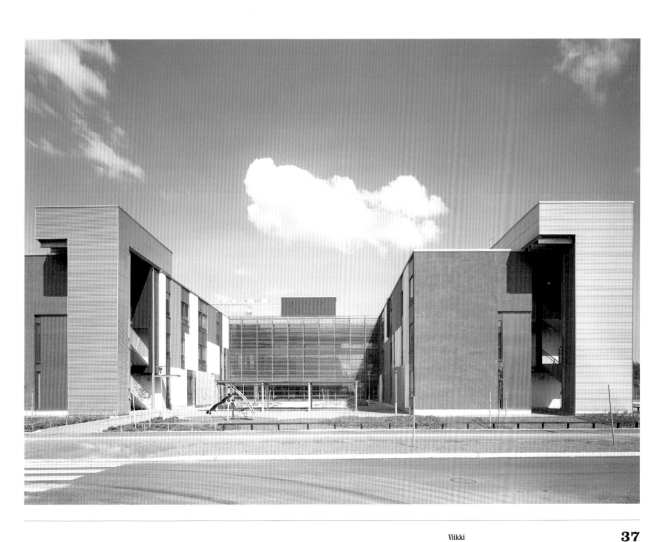

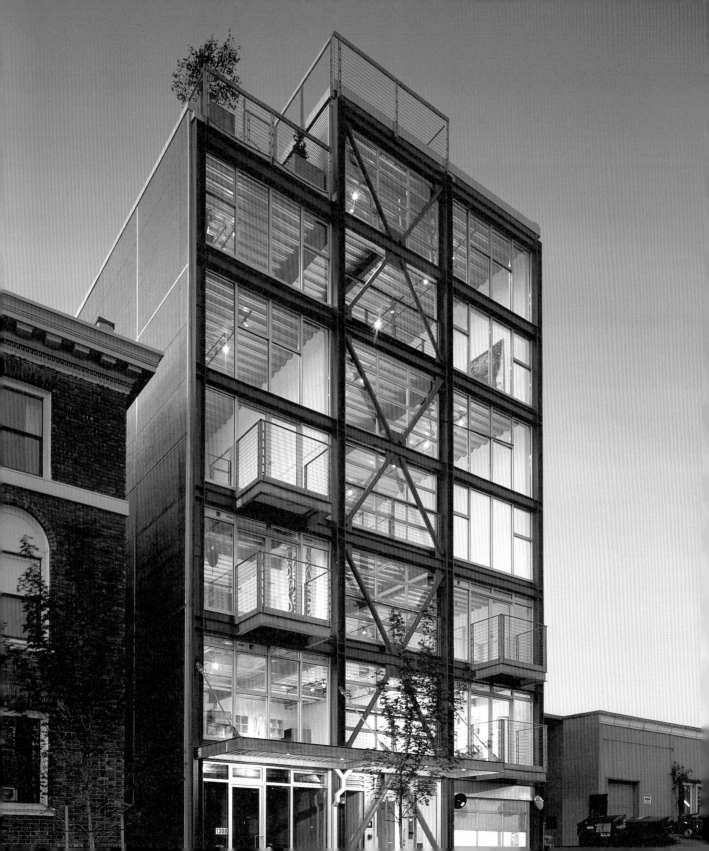

東聯合街 1310 號 1310 East Union Street

建築師事務所	設計師	地點	年份
米勒─胡爾聯合事務所 The Miller Hull Partnership	大衛‧米勒 David Miller	美國 華盛頓州 西雅圖 Seattle, Washington, USA	**2001**

原本任職於高科技產業擔任高階主管的麗茲‧鄧寧（Liz Dunn），在決定轉換職場跑道時，又再次懷抱了年輕時成為一名建築師的夢想。她先在華盛頓大學（University of Washington）修了幾堂建築、都市計劃與房地產開發的課，之後就著手一項極具野心的案子──一個融合了精緻建築與環境責任的房地產投資案。本來就投身於環保運動的她，特別關注環境破壞背後的文化因素，她觀察到，許多與她類似的企業界高階主管，總是喜歡住在西雅圖郊外迪士尼城堡似的「麥克豪宅」（McMansion，編註：意指一味求大、但毫無品味又破壞周遭景觀的豪宅），每天駕車遠距離通勤上班。

就這樣，鄧寧一頭栽進大眾運輸導向住宅（transit-oriented housing）的規劃構想中，欲藉此解決郊區蔓延（suburban sprawl）和汽油廢氣排放的罪惡雙叟。她開始尋找便利人們搭乘大眾運輸的開發地點，最後在西雅圖的國會山區（Capitol Hill）選定了派克街（Pike）與松樹街（Pine）附近的一塊地。這個地點在步行可達的範圍內有個輕軌車站預定地。在這棟總共 8 戶住宅的大樓停車場裡，還預留一個西雅圖汽車共乘計劃的專屬車位。

鄧寧委託米勒─胡爾聯合事務所（The Miller Hull Partnership）擔任設計師。這個曾獲獎的建築師事務所，以「地域性現代主義」的設計風格著稱，也就是在簡潔的現代主義樣式中，特別強調與自然的結合：木料外露、大面開窗、精緻的細部處理、環保建材及其他從美國西北部地景中取得的設計靈感。這家事務所一向馳名於建築結構本身呼應於基地環境，包括它的氣候風土、外在條件與文化情境等特定需求。

開發案基地所在原本是一家情趣用品店，現在則是一棟五層樓高、樓地板面積 1 萬 7000 平方英尺（約 478 坪）的建築，容納了 8 戶挑高樓中樓公寓，每戶從 600 到 1700 平方英尺（約 17 至 48 坪）不等，而每層樓的兩戶還可以打通成為大坪數公寓。基地是位在土地使用分區的住商混合用地上，而建案本身也規劃為中等尺度的複合大樓，在一樓部分採用了大型捲門與大面開窗。

基本上，這棟建築是個 40 英尺（約 12 公尺）寬的玻璃盒子，外露的磚紅色 X 型對角斜撐鋼架撐起整個結構，兼具視覺效果及抗震功能。北向與南向立面整面大面開窗，讓室內採光非常充足。由「哈同玻璃工業」（Hartung Glass Industries）製造、採用低污染排放塗料的 Argon 氣密窗，讓住戶可以從大面窗享受充沛採光，卻不用擔心損失過多熱能。從外觀看，幾乎每戶都佔了兩層樓面，臥室則規劃在夾層位置。可彈性運用的室內空間，表現出工業感的時尚風格，像是外露鋼梁、金屬浪板天花、水泥粉光地板，似乎不那麼直接彰顯這棟建築的環保訴求。而當車庫門造型的整面鋁門窗升起時，挑高的室內空間立刻成了加上屋頂的露台了。小陽台與大型屋頂花園則提供了親近戶外的機會。

「東聯合街 1310 號」（1310 East Union Street）代表當前一種企圖吸引郊區居民回流到市區的潮流。同時開發商也試圖將當前歐洲設計概念的精華引進美國。例如這棟房子規劃 8 戶住宅，本來應該設 8 個停車位，但是這

五層樓高、住商混合的挑高建築，位於西雅圖派克街與松樹街這一帶，僅規劃少量停車位，步行即可到達附近的輕軌捷運站。

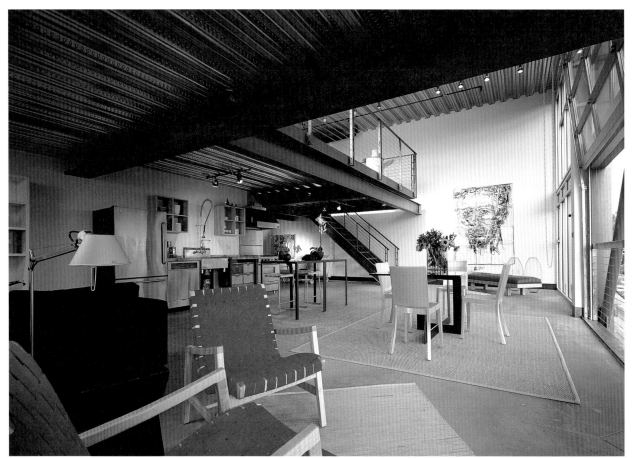

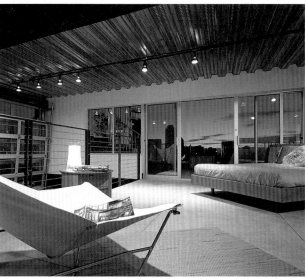

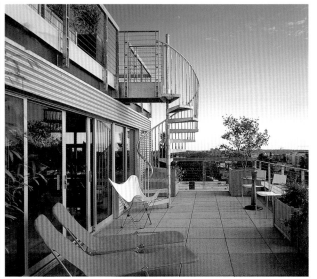

為了讓住戶可以彈性運用空間，幾乎每戶都設計成兩層樓面，室內除了開放式的夾層空間外，可以自行利用隔板或家具來隔間，依照需求規劃為辦公或居家空間。

採用粗糙且不加修飾的材料，例如用在室內面材的金屬浪板和粉光水泥，這些材料同樣也用於室外面材。

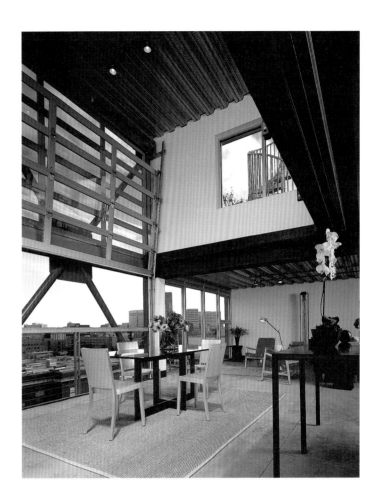

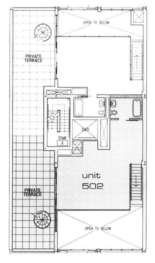

夾層平面圖

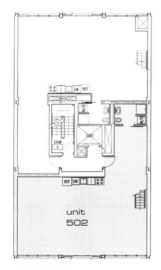

主樓層平面圖

↑ 車庫大門造型的大片鋁門窗可以向上拉起，讓住戶人在室內卻能盡情享受陽光與新鮮空氣。

塊基地面積僅 3200 平方英尺（約 90 坪），無法容納那麼多車位。於是設計師引進液壓機械式車位，讓一個平面車位可以垂直停放兩台中型轎車（車位大小故意設計成無法停放較為耗油的休旅車）。同樣聰明的巧思是不將屋頂閒置，而利用為戶外活動空間。屋頂以一塊塊平板鋪裝而成，住戶經由一道金屬螺旋梯拾級而至。在這裡，住戶可以享受開闊的全景視野，遠方的普吉灣（Puget Sound）以及奧林匹克山（Olympic Mountains）的風光都盡收眼底。

海洋列車之屋 SEA TRAIN HOUSE

建築師事務所	設計師	地點	年份
行動設計工作室 Office of Mobile Design	**珍妮佛・席格** Jennifer Siegal	**美國 加州 洛杉磯** Los Angeles, California, USA	**2003**

理查・卡爾森（Richard Carlson）是個洛杉磯的房地產開發商，他一年會花上一半時間周遊世界。當他決定要蓋一棟全新的自用住宅時，其實一開始壓根都沒想到會是綠建築。不過他倒是希望這棟房子能夠符合他最近才恢復單身、又經常出國旅遊、且已經是半退休狀態的生活步調。另外他們家族經營的營造廠，在洛杉磯東區有一處廢料集散場，他們在那裡堆放了各種老舊的設備和雜物，他希望蓋房子時，這些材料也能派上用場。「我真的完全都沒有想到永續建築這碼子事，」他說，「對我來說，用這些手頭上的東西來蓋房子，而且還是我這輩子工作都在接觸的工業建材，這不是很理所當然嗎！」

洛杉磯市區塵土飛揚的工業區裡，夾處在廢金屬集散場與工業廠房之間、一扇充滿都市工業感的大門背後，緊挨著「海洋列車之屋」的這座熱帶花園，蒼翠繁茂的就像是沙漠中的一方綠洲。

結果，就在洛杉磯工廠最密集的這一區裡，出現了一方世外桃源。而且出人意料的是，翠綠雨林掩映下的這棟建築更成了美國近幾年來最具生態環保意識的房屋之一。原因很簡單，它幾乎整棟建築都來自回收材，而且 2600 平方英尺（約 73 坪）的室內空間大部分的結構構件，本來就都在這塊基地上。

這棟建築的理想藍圖是由屋主卡爾森以及建築師珍妮佛・席格（Jennifer Siegal）共同擘劃出來的。席格本來就很熱衷於永續建築、移動式房屋這些概念，而且她對於住宅有一些相當反傳統的想法，比如她很不喜歡「牆」這種觀念。1990 年代後期，席格仍在南加州建築學院（Southern California Institute of Architecture）念書的時候就認識卡爾森了，當時她住的公寓正好就是卡爾森和父親多年前共同經手的舊建築改造案「啤酒廠藝術家公寓」（Brewery Art Complex），而且和卡爾森的新住宅只隔了一條街。這

裡原本是「藍帶啤酒」（Pabst Blue Ribbon）公司的廠房，經由卡爾森父子重新開發利用後，成為一棟專供藝術家創作／起居複合使用的挑高公寓建築。後來席格成立了自己的事務所「行動設計辦公室」（Office of Mobile Design，簡稱 OMD），專門開發可以輕易地擱置在土地上的移動式建築。席格回憶道，「那時他們父子就常常送我許多免費的材料。他們送給我的第一件東西是一台拖車，自此，我們就經常聊到回收材料的話題。」

卡爾森後來決定新房子就蓋在「啤酒廠藝術家公寓」附近，因為他還負責管理這棟大樓，而他不想浪費時間在通勤上。他將位在此地的廢料集散場靠近馬路部分，劃出一塊 50 × 200 英尺（約 15×61 公尺）的狹長土地，作為未來新居處。基地長向的一邊剛好是一間輕工業廠房的背牆，而其他三面則用 12 英尺（約 3.7 公尺）高的大型鋼板圍起來。從街上看去，大門生鏽的表面看來相當有威脅感，當然，隱私與安全是很重要的考量，不過這也令人聯想到知名美國雕塑家理查・塞拉（Richard Serra）作品中嚴峻的美感。

初來乍到的訪客根本無法想像生鏽鐵門的背後是怎麼一回事：蒼翠繁茂、氣味濃烈的花園就像是沙漠中的綠洲，而住宅則被藏在花園的最深處。要進到屋子，必須先穿過一條種滿金蓮花的小徑，接著再步上一條沿著 85 英尺（約 26 公尺）長的小溪修築的蜿蜒小路，沿途還有一道利用自水資源回收的瀑布，

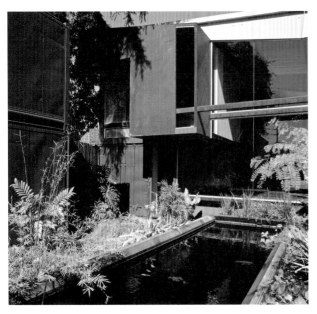

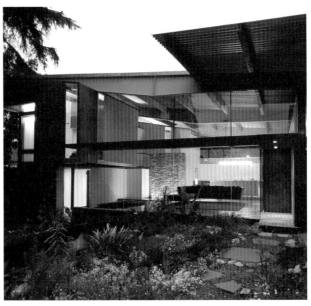

戶外魚池位在花園的一側，是
利用農作物槽車改裝的。

晚上燈一點亮，房子看起來就
像是個超大型燈籠，在花園長徑
末端光彩照人。

以及上百種卡爾森這位熱帶的熱愛者從世界各地引進來的奇花異草。這些花叢與灌木群終年四季都吸引了蝴蝶與蜻蜓駐足，藏在綠叢間的則是熱帶烏龜、鈴蟾、兩隻美洲鬣蜥與幾隻變色龍。這座由詹姆斯・史東（James Stone）設計的充滿生物多樣性的花園，讓這棟建築在周邊嘈雜的環境中彷彿與世隔絕著。

卡爾森希望這次蓋房子能夠用上那些擱置在集散場好幾年的金屬貨櫃，除了可以節省經費，也是為了他口中所說的「與工業材料的一場愛戀」。這些40英尺長、9英尺高（約12公尺長、2.7公尺高）的遠洋貨櫃，每個市價約1500美元就能買到。（航運業現在的貨櫃標準是53英尺〔約16公尺〕長，所以這些舊型貨櫃早就被淘汰了。）設計構想是在兩側各疊上兩個貨櫃，架上屋頂後，就在中間形成了起居空間。

這是席格第一次接下整個新建的住宅設計案，卡爾森親自擔任承包商。席格回憶道：「他從一開始就非常明確地告訴我，這個案子是客戶導向的，絕對不是建築師導向。」這代表了這棟房子的設計可不是為了要展現什麼建築師宣言，而完完全全是為了居住者量身訂做的。卡爾森說：「我很清楚我自己要的是簡潔劃一的極簡主義空間，」不過最後「建築師提出的構想卻是什麼造型都有。」建築師也讓這個住宅顯現出某種程度的優雅，而多少隱藏了建材裡大量運用廢鐵和二手貨櫃的工業氣息。

經過整地後，大約花了三個月完工。這棟架離地面3英尺（約0.9公尺）高的房屋，基本上是單純地以鋼鐵與玻璃量體組合起來，位在中間的起居空間與戶外花園以一道昂貴的玻璃牆分隔開來。斜屋頂由兩道大型反折的鋼梁所支

撐，橫梁則是使用當地建築工地回收來的美洲黃杉木，天花板也是使用回收浪板。在卡爾森幫忙設計下完成的屋頂隔熱層，是從屋頂下方遮蔭處開始設置窄管，讓冷空氣經此管道循環至太陽曝曬的屋頂高處。

席格與她的資深設計師凱莉・貝爾（Kelly Bair）把這幾個貨櫃切開、擴展、連接起來，打造出一座各具特定機能但外型一體的房屋。現在每個貨櫃都有了各自的建築功能了。主臥房位於屋頂最高處的部分，還接連著一個有天窗採光的浴室。下方設有一座圖書館與多媒體室。在房子另一邊，上層貨櫃是辦公室與休息室，下層貨櫃則是機械設備室、客用衛浴及洗衣間。樓上空間是以膠合玻璃製的半透明拉門作區隔。卡爾森的朋友大衛・莫卡斯基（David Mocarski），任教於帕沙迪

恰到好處的材料再利用
房子的結構構件是用二手的遠洋貨櫃所組成。其中有一些本來就堆放在這塊基地上。

自然採光
除了正立面的整面玻璃帷幕牆外，側面與背面也都特意規劃玻璃採光，讓房子在白天時完全是自然採光。

回收木材
支撐懸臂構造屋頂的穿梁，使用的是粗重厚實的美洲黃杉木材，這些木頭是回收自附近的建築工地。

自然微氣候
茂密的前院花園與一道使用回收中水的小溪，製造了新鮮空氣與清涼微風。這些都是這一帶柏油路面的環境嚴重缺乏的。

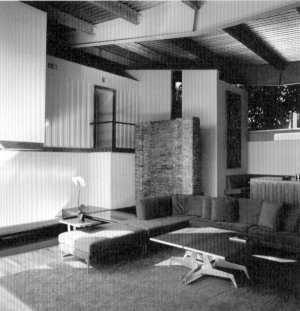

↑↑ 二手農作物槽改造的室內錦鯉
池,與戶外水池相對,形塑了室內外
水景連成一氣的錯覺。

↑ 主臥房貨櫃的前端開口,設計了
大片玻璃開窗與鋼材細部,不但讓室
內空氣流通,還能俯瞰花園的景緻。

↗↗ 起居室裡一道 15 英尺高、使用
回收中水的石板瀑布,剛好遮住了通
往主臥室的樓梯。

↗ 高窗、灰石板與香蕉黃粉刷牆壁,
都在極簡主義風格的浴室裡強化了自
然採光的效果。

正面剖面圖

二樓平面圖

一樓平面圖

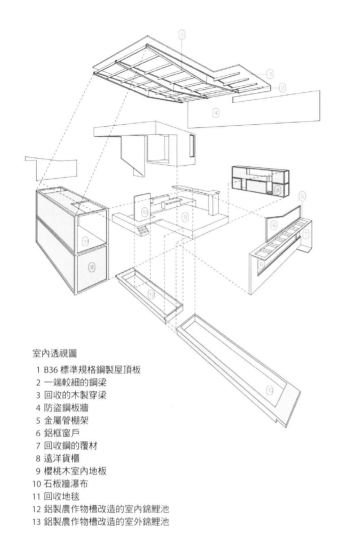

室內透視圖

1 B36 標準規格鋼製屋頂板
2 一端較細的鋼梁
3 回收的木製穿梁
4 防盜鋼板牆
5 金屬管棚架
6 鋁框窗戶
7 回收鋼的覆材
8 遠洋貨櫃
9 櫻桃木室內地板
10 石板牆瀑布
11 回收地毯
12 鋁製農作物槽改造的室內錦鯉池
13 鋁製農作物槽改造的室外錦鯉池

納（Pasadina）的藝術中心設計學院（Art Center College of Design），也是「阿克特造型設計公司」（Arkkit Forms）的總監，則為這建築完成了全部的室內色彩設計與櫥櫃設計。

　　一樓起居室、廚房與餐廳一連續的開放空間，藉由「液體工作室」（Liquid Works）的設計師瑞克‧瓊斯（Rik Jones）設計的室內瀑布給明確定義出來。水源來自回收中水的這道瀑布，接

著就流進了室內水池裡，其中還養了一池子的中國錦鯉。相較於洛杉磯市區典型的乾燥沙漠氣候，卡爾森更喜歡溼度高的環境，所以這些瀑布與水池其實還有室內微氣候調節之用；另外在空間上，這些水景也發揮了視覺錨定作用，讓室內空間各部分收攏為一體。這個室內水池和隔著玻璃牆連成一氣的戶外花園水池，都是用卡爾森的廢料集散場裡回收來的農作物拖車改造的。他們先將拖車

的輪子拆下，接著塗布環氧樹脂作為防水層，最後再埋入客廳的櫻桃木地板裡。

　　卡爾森是個做事謹慎仔細的人，加上時常出外旅行，所以整個住家環境維持得井然有序。這棟建築先是透過兼具實用及美學的永續倫理立下了良好根基，而極簡禪風的室內設計，則讓一切更為完滿。「其實一切材料本來就都在這裡，」卡爾森說，「席格與我只不過動動腦，把這些東西全部湊起來罷了。」

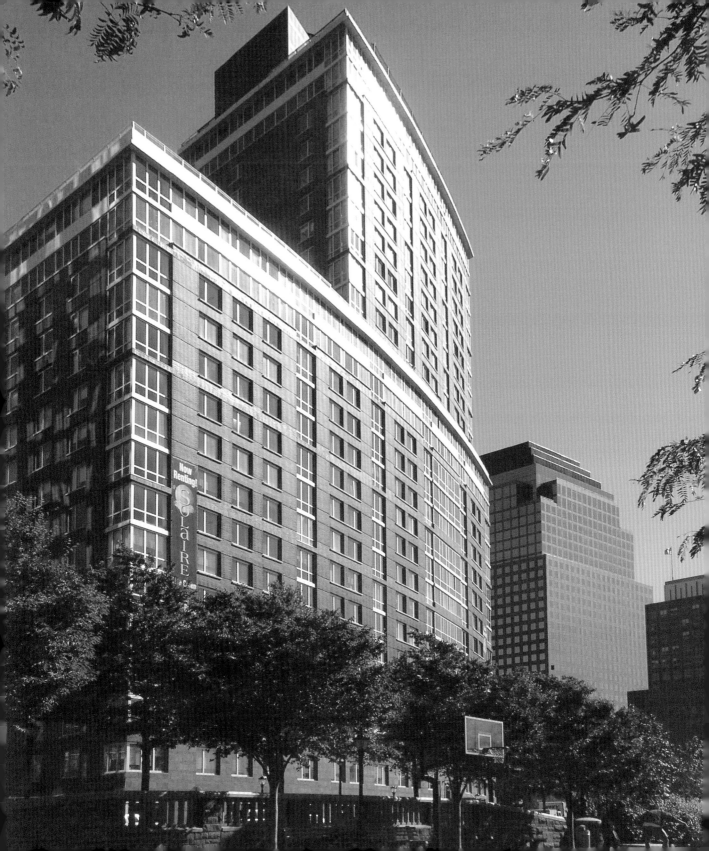

陽光華廈 THE SOLAIRE

建築師事務所	設計師	地點	年份
西薩·培利聯合建築師事務所 Cesar Pelli & Associates Architects	拉斐爾·培利 Rafael Pelli	美國 紐約州 紐約市 New York, New York, USA	**2002**

儘管曼哈頓天際線滿是讓人望眼即知的地標建築，但當年這個大蘋果城市引領建築潮流的鋒芒現在已經褪色不少了。如今，世界最高摩天大樓競逐賽正在亞洲一棟接著一棟地蓋著；最新銳的建築工程技術創新，則是歐洲獨領風騷。在世貿雙塔「零點」（Ground Zero）重建案喚醒美國社會對建築與都市設計的興趣之前，紐約市人們最常討論的建築議題，大多限於歷史建築保存或是都市開發底線的辯論而已。

在這種建築潮流中，「砲台公園城」（Battery Park City）社區開發案是一個重要的例外個案。這個開發案是紐約市過去三十年間，最具革新意義的都市規劃案例之一。這塊 92 英畝（約 11 萬 2623 坪）的河濱土地，是利用 1960 年代興建舊世貿中心的廢土所填土創造的。與這個開發案產生密切聯繫的，是鄰近的文化與商業設施，包括海港景點、親水碼頭，還有公園裡精心塑造的公共藝術品與景觀。位處曼哈頓西南角，這裡擁抱水岸空間的住商混合開發，則大膽地試驗著美國現代都市發展前所未見的新取向：2000 年起，這個社區強制要求所有新建住宅都必須在環境方面「大幅超前於當前都市開發的標準」。「陽光華廈」（The Solaire）是一座位於社區最南端的 27 層樓出租公寓建築，不僅是紐約市第一座有計劃地落實永續設計的高層住宅，也是第一個符合「砲台公園城」的新環境標準的開發案。

西薩·培利聯合建築師事務所（Cesar Pelli & Associates Architects）的合夥設計師拉斐爾·培利（Rafael Pelli）充滿熱情地說：「我認為，『陽光華廈』基本上就是一座超大型的永續設計實驗場。經驗推廣是把綠建築帶入市場主流的關鍵工作。我們在這個案子的經驗將會讓橫跨不同領域的許多人都能得到助益。」

培利是看著父親、也是知名建築師的西薩·培利（Cesar Pelli）設計工作長大的，他父親原本就負責「砲台公園城」總體規劃案及其中一些建案。而母親黛安娜·巴爾摩莉（Diana Balmori）則是景觀建築師，設計了許多公園與都市花園，也使培利自小便培養對永續設計的興趣。他於 1989 年加入父親位於康乃迪克州紐哈芬（New Haven）的事務所，並在 2000 年開辦事務所的紐約分公司。2000 年，在「砲台公園城」的新設計準則公布後不久，他們便取得了「陽光華廈」的委託案。

對培利的團隊來說，這個案子從頭到尾最大的挑戰，便是在於如何把永續建築的一般原則轉換為實際的設計手法。培利指出：「在已經發明的科技與廠商可以提供的技術之間，還有著非常大的鴻溝。」例如，他們原本指定要灰黑色的太陽能電池面板，但是業主預算只能允許他們使用藍色的面板。最後培利只得改變主意，採用藍色面板。這些面板反光的表面生動地創造了閃閃發光的視覺效果，與建築光滑緊緻的立面造型非常相稱。設計團隊自我承諾必須要能做到在地生產的要求，而這也主導了他們大部分的決策。這個案子的半數材料都是在地製造商的產品，剩下半數則來自方圓五百英里之內。

←↑ 位於曼哈頓南端、俯瞰西側的哈德遜河，「陽光華廈」使用太陽能電池來捕捉白天的太陽光能源。上圖可見，即使到了黃昏時刻，還可以吸收運用河面反射的黃昏陽光。

兩座屋頂花園種植了在地原生植物，同時完全不使用殺蟲劑。它們為居民提供了休憩空間，也為建築提供了天然的隔熱效果。

　　培利的設計團隊耗費了許多心力在每一個環節裡落實永續設計。材料與設備需要預先測試，而設計需要配合測試結果來調整。原先他們想要使用竹子當作室內地板材，但是在發現接著劑的毒性以後，這個想法只好放棄不用。業主提供經費讓他們可以在風洞中用外牆的一比一原寸模型測試氣密效果。經過測試，發現原設計的氣密效果不夠理想，但只要再多加一層氣密材料，就會產生極大的改善。「結果，問題解決的過程簡單得不得了，某人拿著一把氣密膠注射槍進到實驗室，所有問題就解決了。」培利補充說，「但如果沒有這些測試，我們永遠都無法確實知道這些設計手法的必要性。」

　　應用了一連串的永續技術，「陽光華廈」超越了紐約所有施行中的環境標準。它比紐約州的能源法規所要求的效率標準高出 35%。大樓西側立面設有

3400 平方英尺的太陽能電池與其他節約能源設計，讓「陽光華廈」在用電尖峰時間比同類型建築少用了 67% 的電力。

在室內公共區域與每一個居住單元裡，所有室內面材與油漆都不會產生有毒化學物質。

3400 平方英尺（約 95.5 坪）的太陽能板，可以供應這棟建築所需電力的 5%。大多數的電力產能都是在夏季，而夏季也正是紐約民眾大開空調、用電供應吃緊的季節。天然氣驅動的冷卻器、高效率燈具與電器、隔音陶磚、窗戶構件，以及特殊室內面材等等，都是因為它們的能源效率、低毒性，或高比例使用回收材料的特性而獲得採用。

大廳裡，光線感應器會因應日光進入室內的明暗，來調節室內燈具亮度大小。大樓共用樓梯間與走廊的燈光，是以動作感應器來控制的，有人經過時才會點亮。在各個住戶單元內，設有全部燈光的總開關，方便住戶外出時，隨手把整戶的電燈一次關掉。

這些公寓平均每戶 1000 平方英尺（約 28 坪），所有窗戶都採用低輻射玻璃（Low Emissivity Glass，簡稱 Low-E Glass），所以日光可以充分進入室內，但室內的熱能卻不太會從窗戶散逸出去。另外，還應用了低揮發性有機化合物（low-VOC）的油漆、回收材編織地毯、省水衛浴系統等等。在地下室有一套污水處理器，可以把廢水予以淨化回收，並把回收水用於沖馬桶、蒸發冷卻水塔的管路，或是澆灌花木等。屋頂的植栽在夏天提供遮蔭，冬天則有隔熱效果。而這個綠色屋頂還連接了一個雨水儲存桶，用以收集雨水供日後使用。

這棟建築的冷暖空調及通風系統在支應住戶需求之餘，還能對環境有所貢獻。事實上，建築室內空氣品質更優於室外空氣。除了開窗引入紐約港的微風之外，它的中央空調系統可以依照各季節不同的需求，自動過濾、增濕或除濕室內空氣。夏天冷氣不使用電力能源，而採用天然瓦斯；不使用危及臭氧層的冷媒，改使用冷卻水。為了增進能源效率，還設置了一套熱交換器吸收空氣中的熱能，用來供應日常所需的熱水。

高科技永續技術的建造成本的確較高，特別是當法規標準提高，而又沒有前例可循時，尤其如此。「砲台公園城」這一帶的建築在紐約市裡已經算是建造成本較高的了，而「陽光華廈」的建造成本，又比鄰近的建築再高出約 8%。但對於業主來說，這些多出來的支出是可以回收回來的。因為採用永續設計，業主可以獲得一些稅務優惠，使得出租的營運成本也比較低。而房客可以得到相當不錯的生活品質，這方面的好處實際上很難用數字來衡量，但也還是相當顯著的。對於紐約市來說，「陽光華廈」的成功經驗也讓紐約市民體認到，原來綠建築可以非常有效地整合進都市環境中——而這其實是這個個案對紐約建築界的最大貢獻。

只要有都市的地方，便會伴隨著都市郊區的存在。因為可以讓人在都市工作之餘，回到充滿田園風味的家，郊區就像是種烏托邦似的。然而伴隨著大量的開放空間、低樓層的建築傾向、低密度的開發模式，郊區發展已經變成了人類史上對環境具強大殺傷力的社會現象之一。

　　事實上，新建郊區住宅的規模仍在不斷劇增，至今已經超過每戶平均2500平方英尺（約 70 坪）了。另外，伴隨著這些住宅的開發，也使各種便利設施被大量製造，草坪、車庫、化糞池、暖氣系統、洗衣間等，都被建造成一戶一套、互不共用。凡此種種，都使得都市郊區成為當代社會浪費習性的負面表率。如果我們離開人為規劃的一般市郊，到了紐約有錢人口中稱為「鄉下」的地方，新建的週末渡假住宅也一樣越蓋越大，比過往更加奢華。不論是平日居住使用或渡假用，這些浪費資源的房屋，已經遠離了它們當初意圖使居所接近自然環境的初衷，而變成是種建築詭計——試圖結合都市的便利與鄉間的私有開放空間，讓居住者可以兩者通吃，不必放棄其中一項。

　　當建築師們努力試圖在都市郊區開發中引進永續發展的同時，郊區給予建築師的考驗可是非比尋常。如果是在荒涼的沙漠中蓋房子，任何案子都有寬廣的空間依照永續規劃原則來選擇基地，例如選在山丘南側而不是北側，以便善加利用日光，但是典型的郊區建築用地僅有 0.25 英畝（約 306 坪）大，同等的彈性並不存在。另外，在大規模開發過程裡，未來的屋主通常對建材與工法的選擇沒有什麼表示意見的機會，當然也不可能對一塊土地上房屋如何座落提出意見。相形之下，永續手法就只能在日後房屋修繕的時候，才有一點點發揮空間。

　　如果郊區開發真的要變得符合永續性，規劃師必須把眼光放遠，不要總是把郊區規劃成擁有前庭後院與私家車庫的獨棟住宅。郊區規劃如果真的要落實永續發展，必須要增加密度、減少各戶住宅的面積大小。建築工程的能源消耗，大部分都可歸因於建築材料，所以興建小一點的住宅，或

者雙拼、聯棟等住宅類型，都可以減少環境負荷，因為它們使用的材料較少。這類設計不但減少了冷暖空調成本，也讓某些住宅機能可以共用，例如洗衣間、儲藏室、車庫與庭園等，就不必各戶分別興建了。

這類型成功的案例其實非常多。1910與1920年代的「倫敦花園郊區」（London's Garden Suburbs），便是一個在郊區發展中重新思考個人與集體空間的早期例子。從1920與1930年代德國柏林現代住宅群（German Siedlungen），到二次大戰後北歐如亞恩·雅可森（Arne Jacobsen）、約恩·烏戎（Jørn Utzon）等知名建築師的郊區密度試驗，都在嘗試建立「密集郊區」的開發模式。最近，針對郊區蔓延（suburban sprawl）、汽車尺度而非人性尺度的社區空間等問題，而發起的新都市運動（New Urbanist movement），也對此提出了強而有力的批判。

居民每天長距離的開車通勤，是郊區開發最具殺傷力的特徵之一。然而這並不是光靠建築手法就能彌補的。但是，從能源效率設計、建材回收利用、不用柏油而改用透水鋪面的車道等等，設計師可以直接運用的永續工法其實多到不勝枚舉。如果屋主有機會從零開始興建自己的郊區日常住宅或渡假住宅，永續工法可發揮的空間之大則是難以想像的。

當然，在大小、顏色、退縮距離等許多方面，住宅經常受限於當地建築法規的限制。但即使是最嚴格的設計規範之中，還是有機會透過基地選址讓住宅對日光獲得最大利用，更不用說，住宅設計還可以使用當地生產或回收利用的建材，或採用對日光、水、廢棄物能達到最高利用的系統。只要有若干戶郊區住宅開始採用永續工法、開始為屋主節省水電瓦斯費，鄰居之間自然會口耳相傳，有可能到最後社區居民便會改變態度，開始熱忱地建立永續社區規劃與永續建築法規了。

太陽管住宅　SOLAR TUBE

建築師事務所	設計師	地點	年份
德連鐸建築師事務所 Driendl Architects	**喬治‧德連鐸** Georg Driendl	**奧地利 維也納** Vienna, Austria	**2001**

在維也納西北邊安靜的住宅區杜布林區（Döbling），會有綠建築的興建，而且可能還是這幾年所建最驚人的綠建築，其實是相當出人意表的事。周圍環抱著茂密樹林、鄰居還都是高價的獨棟豪宅，喬治‧德連鐸（Georg Driendl）設計的「太陽管住宅」（Solar Tube），外觀看上去卻像個科幻電影場景。就某種角度來說，它實際上也真的是這樣。這個設計不管在美學上和環保上都非常不傳統；不僅有著極端的風格，也運用了非常尖端的永續建築科技，把單一項的節能技術搖身一變成了整棟建築的基本設計構思。

「太陽管」是一種小型的日光與熱能收集設備，通常安裝在屋頂上利用太陽能。在維也納的德連鐸建築師事務所（Driendl Architects）手中，這種設備卻形塑出了整棟房子的設計。這棟建築應用了許多能源科技的基礎原理，例如輻射暖房（radiant heating）、熱能堆（thermal massing）、被動式日光收集、低輻射隔熱玻璃等等，可以將室內溫度維持在華式 68～77 度（約攝氏 20～25 度）之間。德連鐸表示可以「隔絕」（isolation）的這種玻璃，容許光與熱穿透到室內。這種玻璃像是三明治般在兩層玻璃間夾上一層金屬，可以容許波長較短的可見光與傳遞熱能的紅外線穿透，並隔離波長較長、有殺傷力的紫外線。嘉惠於近年先進的能源效率法規的推動，這類玻璃在中歐、北歐如德國、奧地利等國家相當普遍。另外，這個房子的中央核由大塊的鋼筋混凝土板構成，可以吸收儲存熱能，使得房子室內溫度保持在一定程度的舒適範圍內。

僅花五個月便告完工的「太陽管住宅」，體現了德連鐸對永續設計的態度，不只在施工期間，甚至是屋主入住後的能源與成本效益，表現都非常良好。為了降低施工成本，建築師採用標準化的混凝土核與可以快速組裝的預製鋼骨架構件，鋼骨架除結構作用外，也賦予了這棟房子獨特的造型。當地氣候溫差變化相當極端，會對鋼結構產生額外應力，久而久之會使鋼材變得疲乏。所以，建築師還在鋼結構外圍設計一層玻璃鑲板，用以保護鋼材免於氣候影響。

屋主是一對醫生夫婦，他們有三個小孩。這個住宅其實是建築師一系列作品「太陽屋」的最新版本。應用了同樣的設計原則，德連鐸在這之前已經完成了「太陽板」、「太陽盒」、「太陽中庭」、「太陽方塊」、「太陽葉片」、「太陽捕捉器」等建築作品。建築師說：「太陽系列設計的基礎來自於我們對奧地利氣候特色的研究。雖然我們冬天只有幾個月會真的很冷，但是這個地區基本上一年有半年時間室內需要開暖氣。住在所有太陽系列的住宅中，每年必需開暖氣的時間可以減少到三、四個月。這在奧地利各類節約能源手法中可以發揮最大的成效。而在設計面，我們也試圖避免使用高科技或昂貴的手法來實現這個目標。」

這棟 2500 平方英尺（約 70 坪）的房子位於長滿樹叢的狹小基地上，透過設計，一整年都能充分利用基地的陽光與遮蔭效果。冬天氣溫寒冷時，樹葉掉落，房子透過玻璃捕捉太陽的光與熱，並將能量吸收儲存在混凝土核心裡；夏

長滿樹叢的小基地裡高高堆疊出的這棟三層樓住宅，是建築師喬治‧德連鐸心中二十一世紀版本的樹屋。

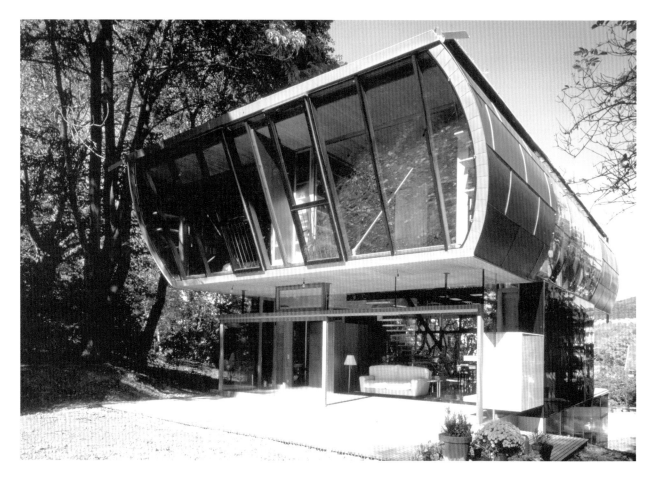

天氣溫升高，茂密的樹葉提供大量遮蔭、避免室內高溫，同時有一套通風系統，像煙囪一樣，把熱氣往上導引排出。在任何適合的地方，德連鐸都會使用當地的建築材料，例如當地森林的楓木、附近採石場的花崗岩等。預製構件也被大量使用在房屋內附的家具上，例如廚房櫥櫃、家庭圖書館書架、各種配合空間預先設計的收納櫃等。

這棟三層樓住宅的設計，在彎曲的鋼骨結構上包覆木材，再順著弧度披覆上玻璃鑲板，視覺效果突出，看上去像是一個圓形的玻璃「管」。在上方，半透明滑動式屋頂不僅可以幫助室內通風，也讓屋主的生活可以更接近大自然。

二樓有四個臥房，每間都可享受兩面採光。在臥室下方的主要樓層一樓，將廚房、餐廳與起居室利用開放式設計整合在一個大空間裡。一面對外的地下層，則有一個大型門廳、儲藏室，外加一個辦公室。二樓的地板，部分採用加上不同材質紋飾的玻璃，讓房子的室內有著中庭的空間感，從一樓往上看，視線可以直直穿透，看到屋頂和上頭的樹蔭。

「我樂於把這棟房子想像成是獻給屋主三個孩子的設計，」德連鐸說，「對他們來說，住在這裡像是住在樹屋裡頭。這是教育孩子們喜愛大自然多麼好的方式啊。」

↑ 「太陽管住宅」的背面朝北，背立面玻璃窗採用向下內斜的角度，由此反射夏日的自然光。

↘ 正面玻璃採用向上外斜的角度，可以增加溫暖南方陽光照入室內的量。

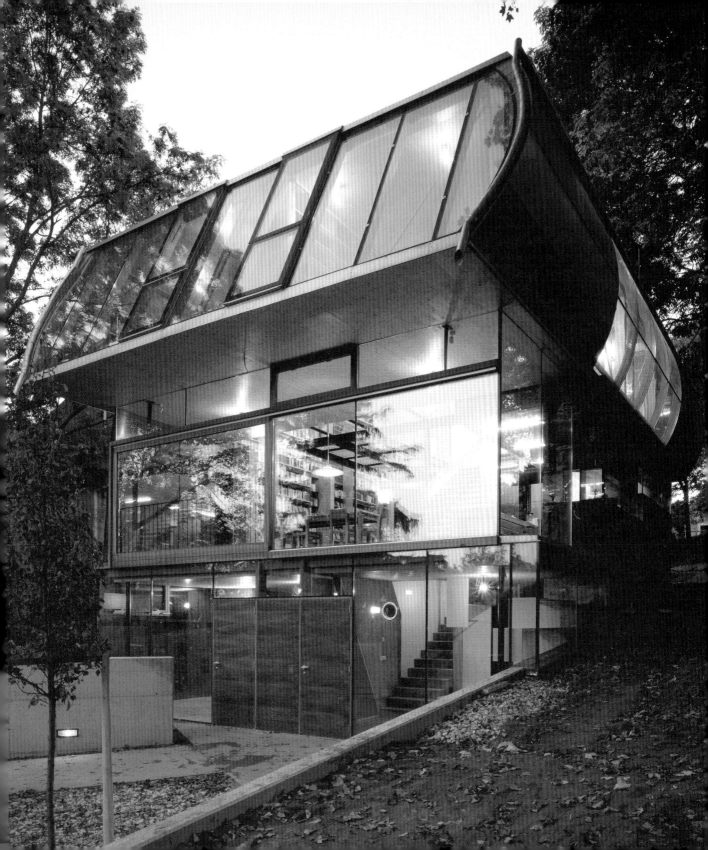

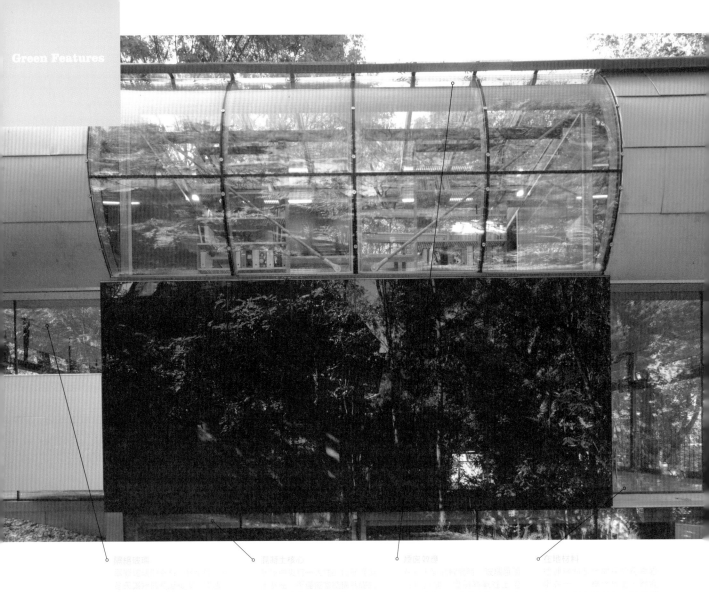

隔栅玻璃
[illegible Chinese text]

混凝土核心
[illegible Chinese text]

降寒效应
[illegible Chinese text]

在地材料
[illegible Chinese text]

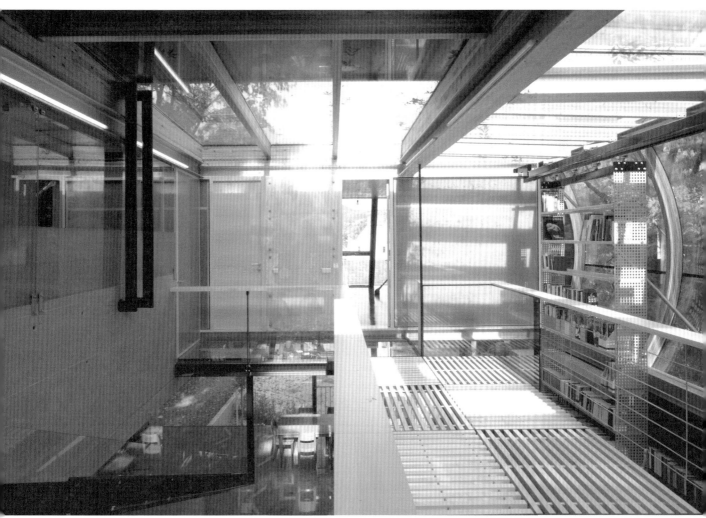

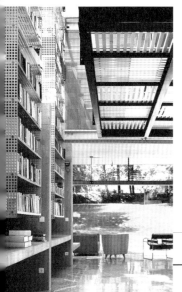

一樓後方外牆，像是車庫大門般，可以整面打開，消除了室內外的分隔感。

二樓配置了四個臥房，透過玻璃天花板，可以將自然光向下方的兩層樓導引。

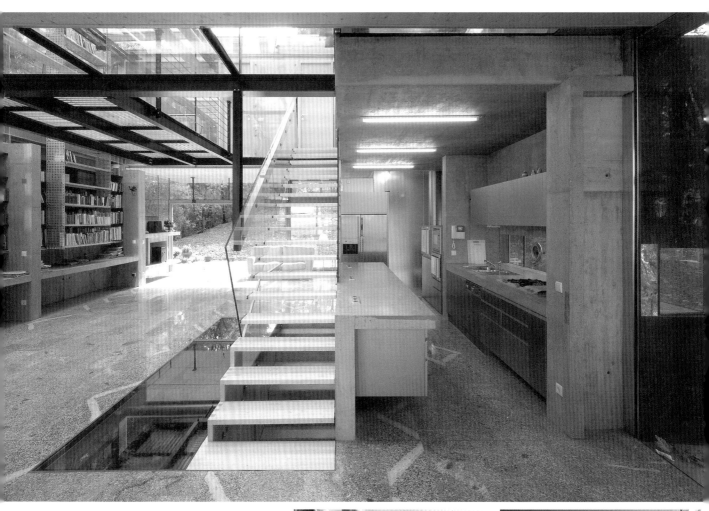

透過開放式樓梯間與鑲嵌玻璃的樓板，不論是一樓廚房與起居空間，或是地下一層辦公室，都可享受大量的自然光照明。

表面覆有木材的弧形梁，不僅緩衝了室內預製鋼結構構件多角冰冷的視覺風格，也形塑了這棟住宅的獨特造型。

即使是衛浴空間也使用屋內公共區域所用的大片玻璃隔牆，但部分隔間板作成不透明以維持隱私。

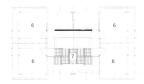

二樓平面圖
6 臥房
7 藝廊

一樓地面層平面圖
4 廚房
5 起居室

南向剖面圖

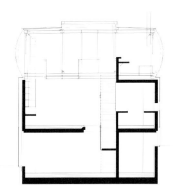

北向剖面圖

地下層平面圖
1 門廳
2 辦公室
3 機械間

西向剖面圖

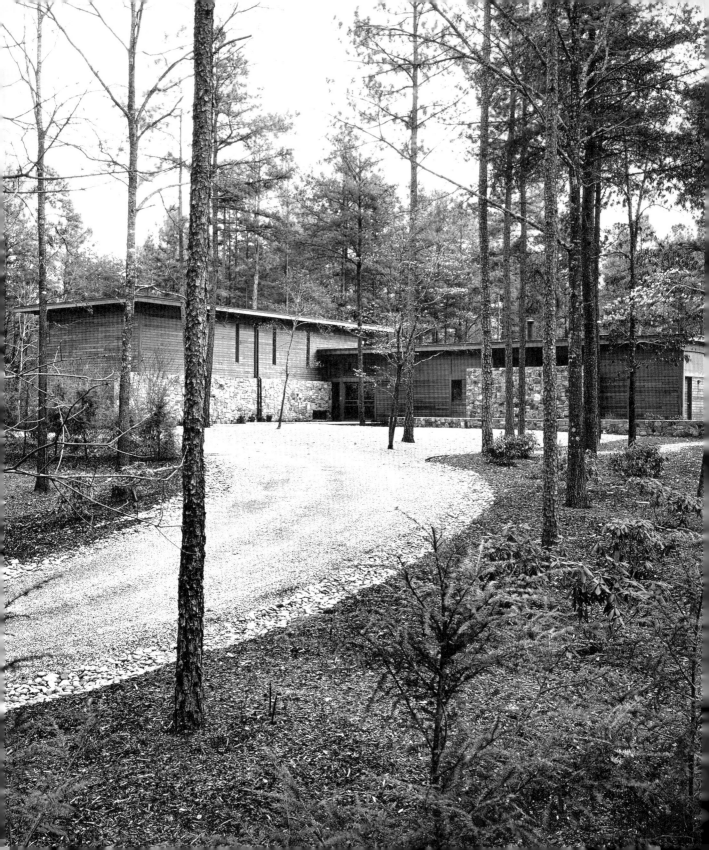

建築師事務所	設計師	地點	年份
威廉‧麥唐諾聯合建築師事務所 William McDonough + Partners	**艾莉森‧艾溫與威廉‧麥唐諾** Allison Ewing and William McDonough	**美國 北卡羅萊那州 夏洛特** Charlotte, North Carolina, USA	**2002**

北卡羅萊那州的夏洛特（Charlotte），身為一個人口突破五十萬的金融重鎮，在過去二三十年間是美國南部成長最為迅速的城市之一。位於維吉尼亞州夏洛特斯維爾鎮（Charlottesville）的威廉‧麥唐諾聯合建築師事務所（William McDonough + Partners），則是一個長期在綠建築領域佔有領導地位的事務所。然而，他們受委託在夏洛特設計的這棟佔地 5 英畝（約 6120 坪）、兩層樓共三間臥房的住宅，可一點都看不出當地旺盛都市發展的痕跡。這棟房子有著粗獷的外觀質感與落葉遍地隨意自在的庭院，讓它感覺上距離都市塵囂相當遙遠。如不刻意提醒，鮮少有人猜想得出它的座落位置其實還在市區內，並與市中心僅有 20 英里（約 32 公里）之遙。

「這個基地本質上就是一座百年歷史的森林，」在麥唐諾聯合建築師事務所負責本案的專案建築師艾莉森‧艾溫（Allison Ewing）這樣解釋。基地上主要的樹種有火炬松和南方黃松等等，都是瘦高形狀的樹木，高度有時可達 100 英尺（約 30.5 公尺）。樹枝彼此纏繞，使得這塊密林有著一整片的林蔭以及變化多端的光影。

籌備階段時，建築師還請求業主讓他們進行完整的樹種調查，而不只是簡單的基地測量。也因此，他們能夠確定哪些樹木是真正有價值的，在設計中便可以保留並配合它們的位置來作規劃。

建築師在永續設計方面採取的第一步，就是依照基地保留下來的樹木所定義出的空間軸進行建物的配置。艾溫說，「工作之餘，我老闆威廉‧麥唐諾（William McDonough）總是跟我們談論永續設計，例如應該在什麼時機、如何從土地裡頭發展出設計，而且是憑藉我們一己之力去發掘出擁有真正在地原生特質的設計。」除了創辦並經營這家三十人事務所之外，麥唐諾還從事寫作、四處演說，在永續發展的領域裡相當知名。另外，他也是設計顧問公司 MBDC 的合夥人。MBDC 幫助製造業建立無廢料的設計與製造流程，所利用的原則就是他在著作中所提出的「從搖籃到搖籃」（cradle to cradle）的全回收無廢料設計概念，客戶則包含福特汽車等大型跨國企業。

這棟「夏洛特住宅」（Charlottte Residence）的設計要點不只是少砍樹而已。從一開始，建築師的目標就是要設計出連室內都彷彿身處周邊森林中的體驗效果。他們也為主要起居空間設計了木造拱頂，意味著戶外林中仰望枝節交錯成樹網般的開闊感受。

「說正格的，我們認為人們在內心深處是向著戶外生活的，」建築師說，「所以我們努力嘗試設計出能給予客戶這種感受的建築。」

這棟建築的其他特色也符合這種經驗的目的。一樓的室內規劃大致上是充滿流動感的開放式設計，僅利用櫥櫃來區隔空間，並使用大面低輻射玻璃窗來提供充足自然採光。同時，垂直立起的兩道自然石板砌牆，就貫串在建築物 L型平面的正中央。

「一開始時，業主表示想要一座完全由自然石材砌成的房子，」建築師說，「但那成本實在太高、遙不可及。但我們相信可以透過不同的設計手法來給屋主一種生活在石板屋的感覺，所以就利用木材、玻璃這些材料，再搭配上突顯

這棟房子雖然位於夏洛特市區內，卻有著隱居一方的僻靜氣氛，因此麥唐諾事務所的建築師相當努力於保護基地裡茂密密織如天網的火炬松樹林。

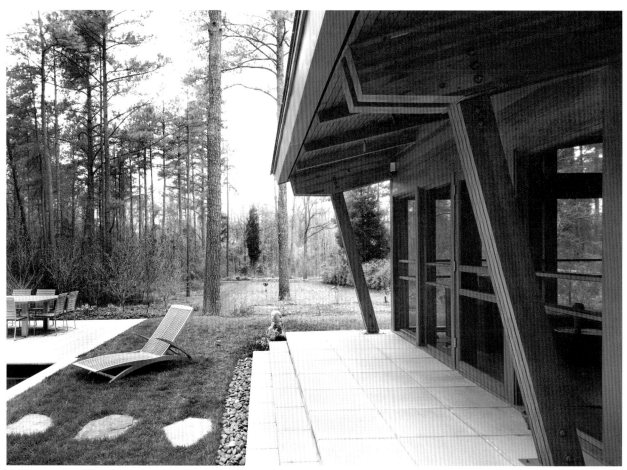

因為北卡羅萊那州的氣候一年四季都適合戶外活動，所以這棟房屋的設計，特別讓居住者能夠輕易地走向戶外。

建築外觀的石砌基礎，與景觀建築師設計的碎石戶外景觀相呼應。

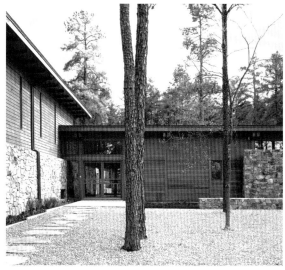

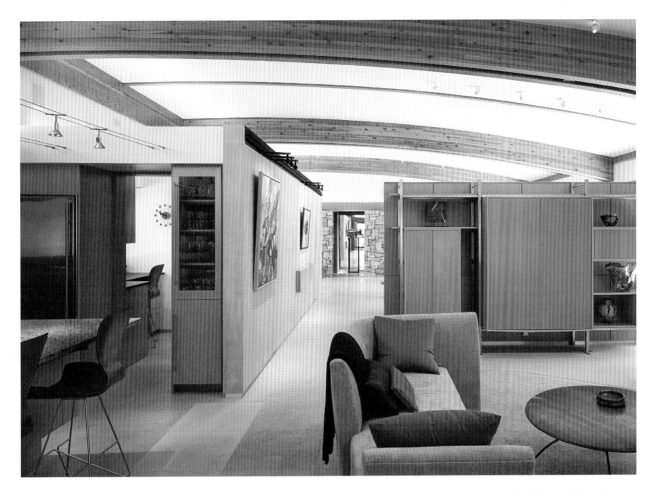

木造拱頂為室內形塑出枝節交錯成樹網的意象。高櫥櫃與牆壁並沒有觸及天花板，所以在區隔室內空間之餘，還能保留挑高的開闊空間感。

焦點的石板牆。」室內這兩道石牆還在水平方向上為建築創造了紮實的空間意象，並由內往外導引視線。建築師說：「這個關鍵特徵把房屋整合進自然景觀裡。」而為了順利達成這個設計目標，建築師們還邀請景觀建築師尼爾森・博德・沃爾茲（Nelson Byrd Woltz）跨刀參與這個設計案。

這種持續不斷試圖整合建築與周邊基地的努力成果，在艾溫眼中「對於這個案子的都市背景以及『森林中的家』這種建築型態兩者來說，都是相當不尋常的。」

而既然這是麥唐諾聯合建築師事務

所的設計案，綠建築手法當然不會只有這些而已。一套地熱系統從數百英尺底下汲取地熱，用於室內的熱輻射暖氣。（由於成本較高、有經驗的住宅承包商不多，地熱系統應用在單一住家的前例相當少，即使是對有意使用高度綠建築設計的個案來說，也不太常見。）所有使用的木材如果不是回收建材，就是認證過的永續林場木材。建築東側的白雪衫牆板就是來自回收木料。房子周圍的樹木在夏天時提供了良好的遮蔭，當然屋簷的深出挑設計也有不小的助益。在冬天時，被動式太陽能導向讓熱能可以保留下來。艾溫說，「我們並不死守

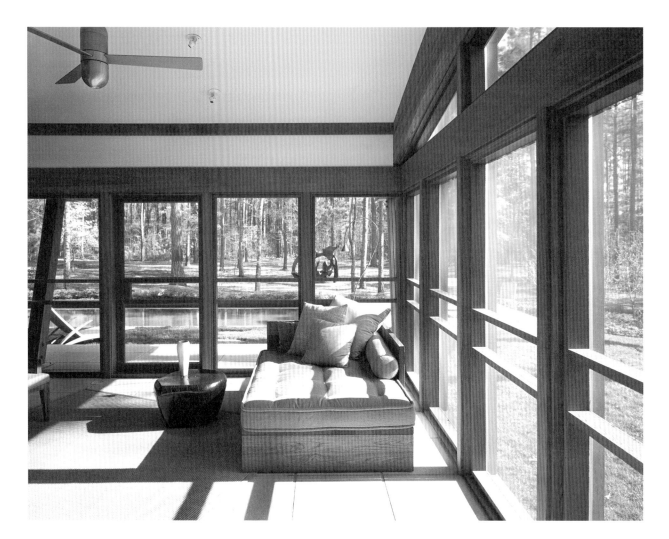

教條，非要把房子開向南面接收陽光不可。在這個案子裡，我們讓被動式太陽能與對外視野方面的需求互相調和。」另外，這棟房子完全不使用一般住家建材常見的甲醛或氯乙烯等化學物質，所有材料都是無毒建材，並盡量採用在地生產。牆壁的材料是 SIPS（Structural Insulated Panels）的板材，兩面是定向纖維板（Oriented Strand Board，簡稱 OSB），中間則夾了一層聚苯乙烯（Polystyrene），是一種具有結構性能的高效率隔熱建材。

每個麥唐諾事務所的建築師都認為，如果綠建築設計變成只是一串節能設計清單，就不再是良好的綠建築了。「我們用盡各種可能的角度去嘗試，以開闊的與整體的方式來定義永續性，」艾溫表示，「綠設計手法多如天上繁星，但最終來說，建築師的責任還是在於依照客戶的生活型態、健康與福祉來量身設計。」

大扇格柵窗更加強調了周圍樹林景緻。冬天陽光角度較低時，大片日光穿過屋簷漫灑在整個室內。

二樓平面圖

一道石牆貫串了倒 L 形的建築平面，並將室內劃分為二，石牆同時延伸至室外。

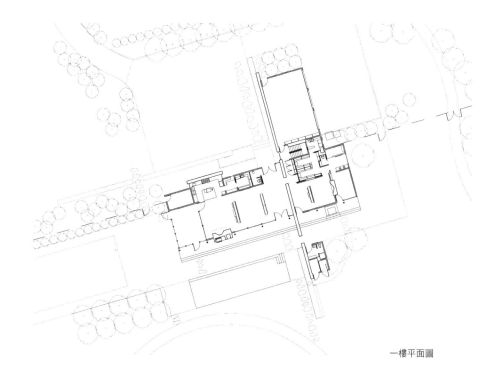

一樓平面圖

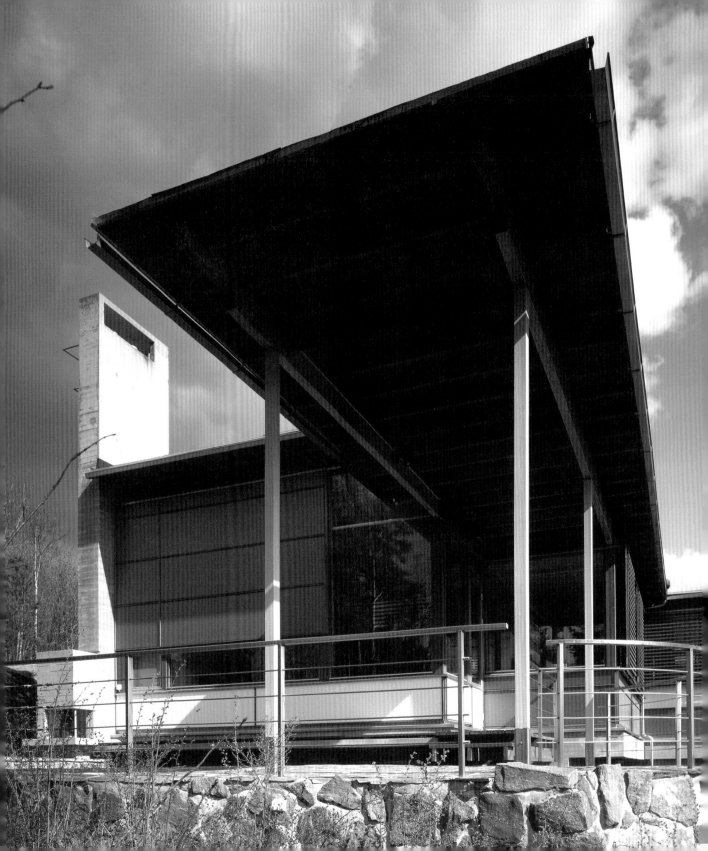

薩里別墅 VILLA SARI

建築師事務所	設計師	地點	年份
ARRAK 建築師事務所 ARRAK Arkkitehdit	**漢努・基斯基列** Hannu Kiiskilä	**芬蘭 波里** Pori, Finland	**2000**

位處芬蘭西海岸、首都赫爾辛基西北方 120 英里（約 193 公里）的波里（Pori），雖然不像芬蘭其他北方城鎮那麼寒冷，但當地氣候還是相當極端。隆冬時節，白天的日照時間很短很寶貴，而且太陽也只是低低地掛在地平線上不高的角度上。夏天時，夜晚時間極短、白晝極長。一年之間的高低溫差可達華氏 100 度（約攝氏 55.5 度的差距）。當地氣候條件極惡劣、冬天暖氣費用極高，建築師漢努・基斯基列（Hannu Kiiskilä）便說，「就因為這樣，永續設計在這裡更是理所當然的。」

基斯基列為一對年輕夫婦與三個小孩的家庭所設計的房子，把這些氣候因素放在設計考量的首位，但同時在空間設計方面也相當優異。「薩里別墅」（Villa Sari）是個擁有四間臥房、約 2500 平方英尺（約 70 坪）的建築，大多數空間都在地面層上，還有個經過裝修的地下室與寬闊的戶外空間。這種規劃在當地非常罕見，這讓住戶在天候允許時，還是可以從事室內外活動。建築構造不僅可以抵抗夏日酷寒，同時也是個可以呼吸的外殼。外部材料相當耐用牢靠，例如其中還有用回收報紙壓製成、外層塗以樹脂的長方形堅固層板，而同時這些材料也展現了一種多樣而開放的視覺風格。

「在芬蘭，我們有建造『溫暖盒子』的建築傳統，」赫爾辛基 ARRAK 建築師事務所主持建築師基斯基列這樣說，「利用的是室內外之間非常嚴格扎實的屏障。一般來說，房子很少給我們延伸室內起居空間到室外的機會。然而這個設計我們嘗試一種具有高度彈性的規劃，讓房子冬天時能高效率地保持室內溫暖，但卻也能對這片土地、太陽和空氣開放。」

基地位於分隔芬蘭與瑞典的波士尼亞灣（Gulf of Bothnia）海岸往內陸約 5 英里（約 8 公里）處一塊岩盤上，形成了基地天然的有利條件。坡度由北往南緩緩降下，所以設計師可以把房子的南側立面輕鬆地開向陽光，並配置餐廳、廚房、中庭。而三個臥房則配置在北半部，鑲嵌在緩坡岩石地基中，另外第四個臥房位於地下室。因此，藉由南側陽光曝曬與建築 U 形量體兩翼保護之助，一年到頭大半時間中庭都可以使用。護持著中庭兩側的，一邊是廚房、另一邊則是桑拿室（sauna）。房屋西側另外利用基地挖出的石塊，設置了第二個戶外露台與休閒空間。

太陽能的保存與損耗，在這個設計裡以多種方式嚴密控制，建築物走向便是最基本的考量。南向窗戶相對較大，但也配備了活動式遮陽板，夏天可以有效遮陽，冬天則讓溫暖陽光進到室內。立面頂端細瘦的帶型天窗也以類似方式設計，加大冬天利用陽光的效果。另外，窗玻璃的內層鍍有反射材料，可以把熱能反射回室內，而不會散逸到室外。

這棟建築使用的絕大多數木材都是在方圓數十英里範圍內取得的，樹種包括有松木與冷杉。只有格柵材料是使用來自加拿大的雪松。通風系統在永續性方面也表現非常突出，它使大約 60% 的室內空氣持續不斷流通，經過過濾除塵，再混以室外引入的空氣，這使得室內溫度在各個角落都得以保持穩定。

← ARRAK 設計的「薩里別墅」座落於芬蘭西海岸的一座岩石基地上。水平延伸的設計容許陽光在冬天漫射進室內，而出挑的深簷則在夏天提供戶外遮蔭空間。

這棟房子的設計也減少了暖氣開銷，基斯基列解釋說，當炭火暖爐燃燒時，產生的熱能會整個散布在室內。總結來說，「薩里別墅」比這一帶其他同樣大小的房屋節省了大約四分之一的暖房耗能。

在空間規劃上，各空間是圍繞開放式廚房而展開配置的。一邊是連接著的餐廳與下沈的起居空間，另一邊則是好幾間臥房。臥房南邊設有芬蘭住宅的標準配備──桑拿室。

從外觀上來看，多個方塊體沿著水平線串連配置，展現了立體主義的風格，簡直可說是法蘭克·洛伊·萊特（Frank Lloyd Wright）的草原風格房子，與斯堪地那維亞現代主義（Scandinavian Modernism）的作品巧妙地一體融合了。

↑ 南側立面的外牆，是用回收舊報紙壓製、表面再塗覆樹脂保護的厚實層板。窗戶加裝可調整式百葉板遮蔭。

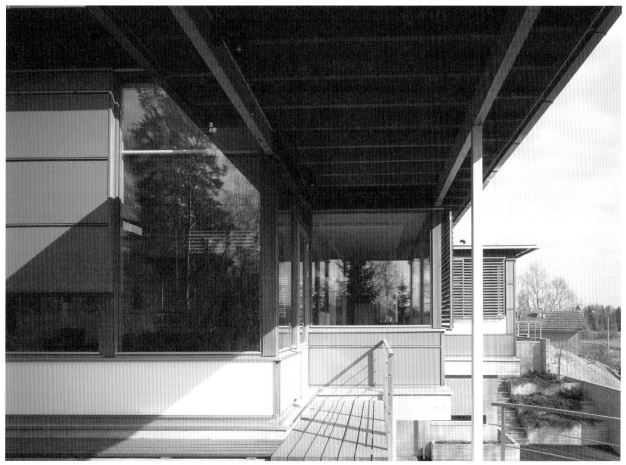

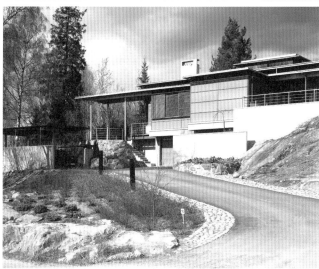

← 基地上原有的松木與冷杉在建造期間都完好保留下來，如今則護衛著房子的西側。

↑ 建基在緩坡上的這棟房子，採用大面積開窗，讓房子的南向照射進大量光線。

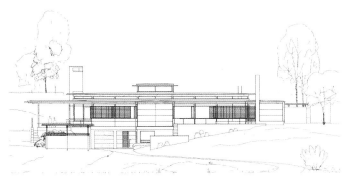

南向立面圖

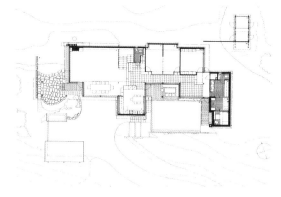

二樓平面圖

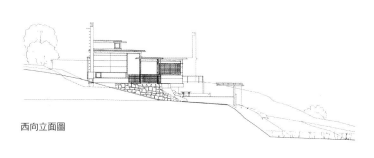

西向立面圖

一樓平面圖

上層中庭剖面圖

起居空間剖面圖

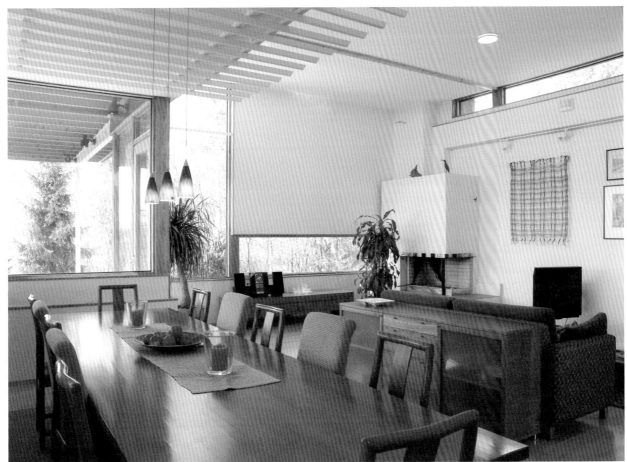

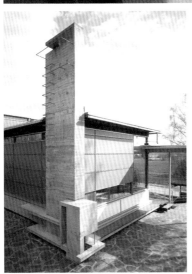

室內空氣循環規劃相當完善，讓壁爐的熱力可以隨著氣流散布到室內各個角落。窗戶玻璃內側鍍有反射膜，冬天時熱能不會向外散逸。

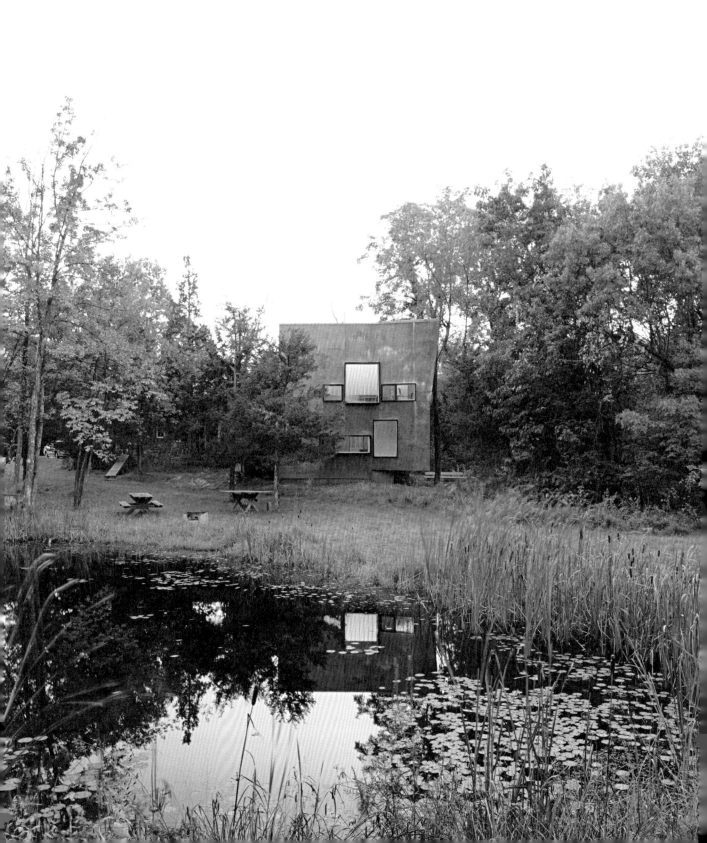

小超立方體 LITTLE TESSERACT

建築師事務所	設計師	地點	年份
史蒂芬·霍爾建築師事務所 Steven Holl Architects	史蒂芬·霍爾 Steven Holl	美國 紐約州 萊茵貝克鎮 Rhinebeck, New York, USA	2004

史蒂芬·霍爾（Steven Holl）是當今最傑出的美國建築師之一。知名設計作品包括芬蘭赫爾辛基的奇亞斯瑪美術館（Kiasma Museum）、麻省理工學院的學生宿舍賽門館（Simmons Hall）等。他也曾與彼得·艾森曼（Peter Eisenman）、查爾斯·格瓦斯密（Charles Gwathmey）以及理查·邁爾（Richard Meier）等世界重量級建築師合組了一支「夢幻團隊」，參與紐約世貿大樓重建總體規劃的競圖，並獲得決選資格。然而不太為外界所知的是，他對永續建築其實也投注了相當多的心力。

不過現在建築圈、評論人和環保人士或許會因為「小超立方體」（Little Tesseract）這個作品而開始改觀了。這是他私人的渡假別墅增建案，別墅位於紐約州萊茵貝克鎮（Rhinebeck）這個曼哈頓北方約 80 英里（約 129 公里）處的小鎮上。基地上原本就有一個 1950 年代的石造小屋，增建部分則有兩層樓共約 1200 平方英尺（約 33.7 坪）的空間。儘管直到現在，霍爾還在陸續增添各種細節，不過建築主體在 2004 年就大約完成了。這棟增建案或許是霍爾近來設計作品中比較不那麼驚世駭俗的個案，但是不管我們從那個標準來看，這個小建築都非常綠建築。建築師表示，其實他在最近的幾個案子中，都嘗試採取永續建築的手法，其中包括在中國南京運用了地熱技術的作品。

在這個案子裡霍爾採用的第一個永續理念，就是完全保留舊有建物不予拆除。舊房子材料全部都是本來就在這塊土地上的石頭。建築師說：「老屋子很小，但我想，這麼好的東西為什麼要拆掉？何不留著擴建？」

不過說起來容易，就這個房子來說，做起來可沒那麼輕鬆。按常理，增建最可行的作法就是在舊房子南側增加一些採光充足的空間，這樣就可以充分利用冬天的陽光了。但老房子本身呈 U 型配置，而 U 型的封閉端又剛好就在南側，這使得在這個方位增建反而是很不實際的作法。於是建築師只好換到相反的那邊，在北側 U 型開口處增建。增建部分是由 L 型的玻璃鋼構量體圍著往上微微翹曲的方塊體兩邊。灰泥塗覆的方塊體不規則地按上鋼框窗戶，而位在它西側及南側大面開窗的 L 型量體，形成了霍爾所稱的「溫和地帶」（temperate zone），冬天時可以讓溫暖的陽光照射進來，夏天則引進涼爽的微風。

大約在霍爾正要開始這個增建案的草圖設計時，他也正著手康乃爾大學建築系新館的設計案。康乃爾這個案子後來並沒有實現，不過它所用的概念正是數學上所謂的「超立方體」（tesseract），亦即三維立方體的四維版本。這個造型像是一種指引標誌，象徵著傳統建築方塊體的延伸。霍爾解釋：「超立方體對於立方體來說，就像是立方體對平面二維正方形那樣。」這個 2500 萬美元預算的案子，幾乎耗盡了他所有的精力，所以康乃爾一案的想法很自然而然地融入到霍爾的渡假小屋設計中，這便是房屋命名為「小超立方體」的由來。

在康乃爾設計裡，霍爾打算在建築物東側與南側牆上設置由玻璃板構成的大型塊體，讓室內產生「煙囪效應」。

← 史蒂芬·霍爾的私人渡假別墅位於紐約市北方鄉間一個池塘旁邊。在增建時又在增建物緊臨處增加了一個較小的水池（參見平面圖），幫助冷卻吹向房屋的氣流。

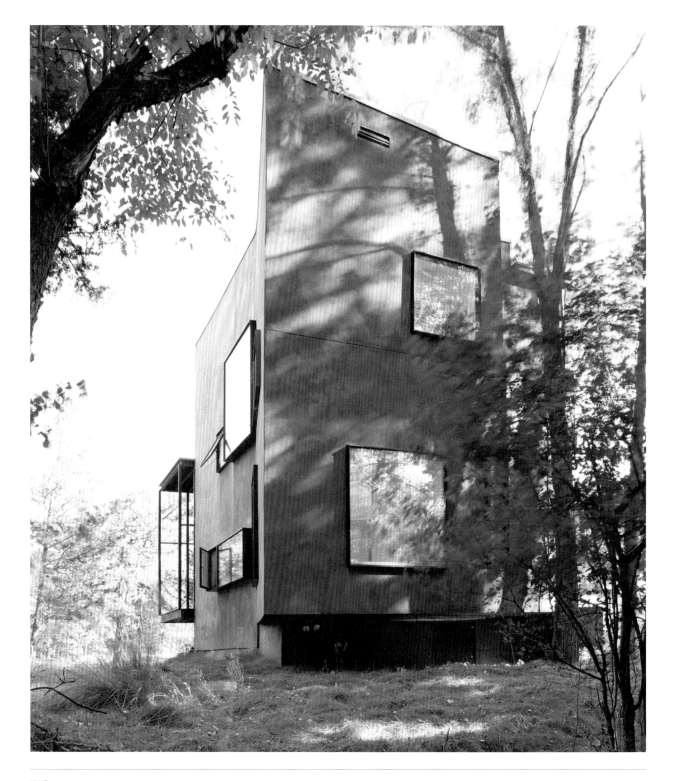

Suburb

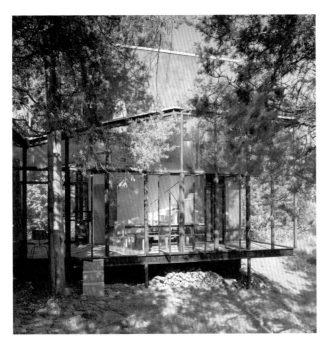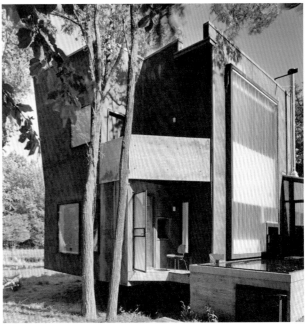

兩層樓的增建部分是微微翹曲的方塊體，外觀使用炭灰色灰泥，搭配不規則錯落的鋼框窗戶。

作為用餐區的「溫和地帶」，有大片落地窗，窗戶可以整片向外打開、自然通風。

增建部分包括了二樓的工作室、樓下的臥室與餐廳，還有一個三角形小陽台。圖中可見南側立面的玻璃條板。

在冬天這些玻璃板可以吸收日光，再緩慢地釋放在室內；夏天時，玻璃板則導引熱空氣向上，並從建築頂部排出室外。建材廠商給了霍爾一些玻璃板樣品，後來這些多餘的材料便被拿來用在萊茵貝克的別墅上。「我一開始只是想實驗看看，」他說，「但後來證明相當成功。冬天好天氣時，室外 30 度（約攝氏零下 1 度）時，但二樓工作室內不需要開暖氣就有 70 度（約攝氏 21 度）。」

除了這些玻璃板，還有一些其他設計也一起運作，在天氣熱時，助於室內降溫。比如屋頂排水管收集來的雨水會導入到特別設計的水池中，微風吹過流經水池後，然後氣流再沿著受日光照射的牆面導引向上吹，最後熱氣經過屋頂的夏天專用排風口排出。

霍爾也解釋：「L型鋼構體的玻璃窗都設計成可以向外旋轉整個打開，於是這個室內空間在夏天幾乎就像是室外空間了，風可以輕鬆通過。我們沒裝冷氣，而且住在這邊也從來不覺得有需要

裝。在天氣非常熱而室內窗戶都關著的時候，只要把窗戶都打開，大概十五分鐘室內溫度就可以下降多達 20 度之譜（約是攝氏 11 度之差）。」

霍爾在增建上所用的最後一個綠建築手法就是在屋頂鋪滿景天草（sedum），這樣可在夏天時幫助室內降溫。而舊石屋的屋頂早在 1990 年代末，霍爾就在上面鋪滿了太陽能板，這也顯現了他一直以來對綠建築的興趣。

「有次大規模的大停電時（2003年夏天），」霍爾回憶道，「我與家人剛好在別墅。鄰居們都跑出門去買汽油發電機，還在加油站大排長龍。」當鄰居們辛苦地架起發電機時，霍爾與家人在家樂得輕鬆，因為太陽能板的能源相當足夠。「我們的發電量比起一般日常需求其實很小，」他說，「只是點亮幾個燈泡、開一台音響，和其中一個房間需要用到的電扇。但在那幾晚，這樣的電量就讓一切很完美了。」

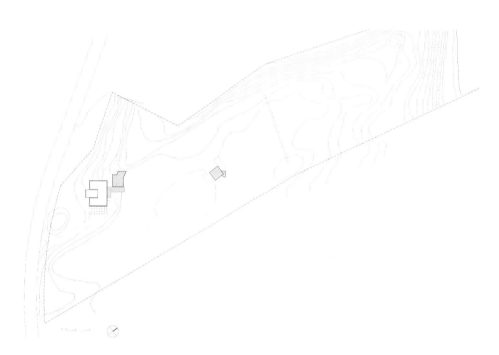

→│→→ 增建部分的設計非常著
重自然通風與採光的效果。餐廳
周邊都是大片的玻璃窗。

↘│↘↘ 從餐廳通往工作室的樓
梯,以及從工作室通往屋頂的梯
子。

基地配置圖

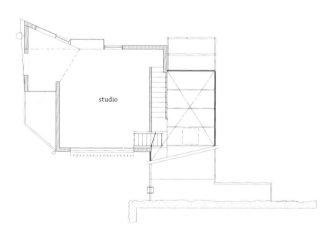

studio

二樓平面圖

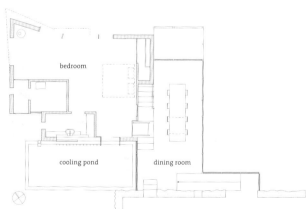

bedroom

cooling pond

dining room

一樓平面圖

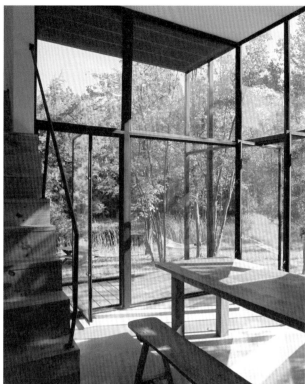
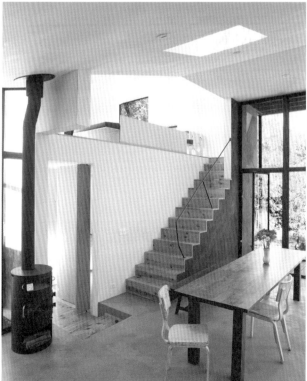
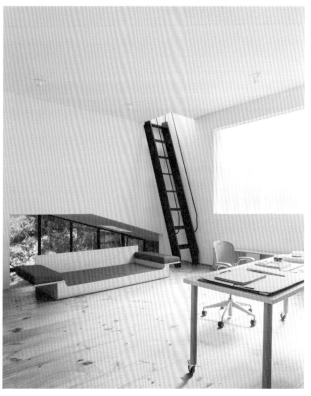

磨坊谷麥稈屋 MILL VALLEY STRAW-BALE HOUSE

建築師事務所	設計師	地點	年份
阿金─提特建築師事務所 Arkin Tilt Architects	**大衛·阿金與雅妮·提特** David Arkin and Anni Tilt	**美國 加州 馬林郡** Marin County, California, USA	**2001**

夫妻檔建築師大衛·阿金（David Arkin）與雅妮·提特（Anni Tilt），1997年在加州柏克萊（Berkeley）成立的阿金─提特建築師事務所（Arkin Tilt Architects），是個重視環境議題與綠建築的小規模事務所。在此之前，提特曾在舊金山灣區的佛瑙與哈特曼建築師事務所（Fernau & Hartman Architects）工作過九年，而阿金也在綠建築的先驅凡德林建築師事務所（Van der Ryn Architects）工作很久。他們兩人的事務所每件案子都依循五條原則：第一，與基地和諧共處；第二，建築物蓋得越小越好。阿金說：「這對建築這行聽來有點諷刺，畢竟我們的本業就是蓋房子。不過我們一直試著說服客戶把房子蓋得比較小，但品質要更好。」第三，設計可以自行冷暖調節的房屋；第四，資源利用效率最大化；第五，建築師向來奉行的：「生態設計也可以出色漂亮。」這也讓他們更容易把綠建築帶進主流建築圈。

阿金─提特的建築哲學可以非常精練地展現在這棟面積1860平方英尺（約52坪）、精巧的四房麥稈住宅（straw-bale residence）。基地位在舊金山北郊約15英里（約24公里）處的海邊山丘上，雖然基地看起來非常私密，但實際上同一塊地上還有一個牧羊場。建築師在基地配置上刻意安排新屋位置，避免阻擋隔鄰土地上原有房屋的視線，但仍保有了珍貴的開放空間。結果，房屋呈南北軸線、而非東西軸線配置，不過這樣使得房屋在被動式太陽能利用上顯得比較沒有優勢。儘管看上去有那樣的不足，最後這棟房子不僅沒使用任何額外冷暖氣設備，室內溫度終年四季卻也維持在華氏68度（約攝氏20度）上下5度範圍內。

建築結構採用的是麥稈綑實後再澆灌泥土的這種麥稈屋。在某些部分例如臥室隔間與穹頂處，則用表面包覆纖維混凝土的木構架牆壁這種比較傳統的構造。屋頂的隔熱材料是處理過的回收報紙做成的纖維素噴塗，以及麥草板材（strawboard）的天花鑲板。

這棟房子其他綠建築手法還包括：設置了一個很特別的住宅埋入式系統，住戶先將資源回收物堆放在廚房的貯藏桶裡，然後再打開設置在屋外的艙口進行清理；廚房中島切菜的地方附設有廚餘堆肥桶；大房間裡的柱子是來自基地上原本的尤加利樹；廚房流理檯面使用回收玻璃，門板也是回收來的；回收再重新裁切的美國扁柏木料則被用在室內外的窗框與門飾條上。

建築師喜歡把綠建築元素設計在視覺可見之處，而不是隱藏在看不到的地方。通常這就表示，他們從認證過的永續林場所選來的木材，只經過非常少的加工，就以自然原貌使用在建築上。但綠設計有時無法簡單就被看到，這時不少建築師會使用一種叫做「真相之窗」（truth window）的設計手法，例如在牆壁、地板、天花板等處開孔，並裝上玻璃，使人得以窺見建築構造內部的玄機。在「磨坊谷麥稈屋」（Mill Valley Straw-Bale House），一個真相之窗便驕傲地展示了房子的麥稈綑構造系統。

房屋設計非常舒適、開放且實用。一道長長的承重牆幾乎橫穿了整個房子，不僅分隔了家中的公共空間與私空間，也提供了許多彈性收納空間。牆壁

— 這房子位於舊金山北方的隱密鄉下。下半部泥土色外牆的結構材料是經過緊密捆紮的麥稈綑。這種材料同時也有非常好的隔熱效果。

起居與用餐的公共空間，是兩
層樓高的挑高天花板與大型高窗。
左側木製雙面書櫃除了收納、也
是承重牆，還兼作隔間，背後便
是臥房。

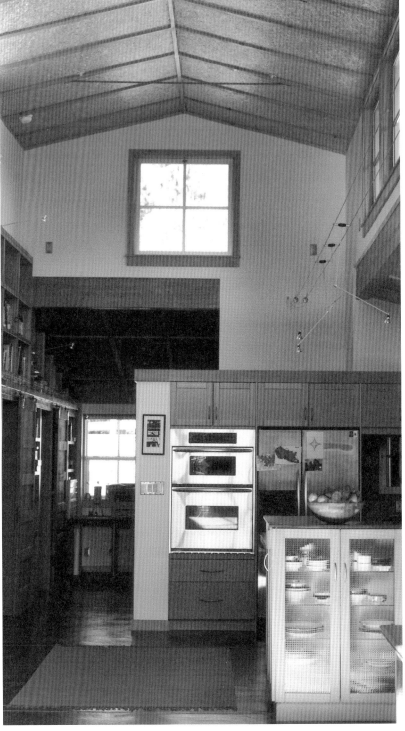

頂端處接連著穹頂，並設置了一排高窗
讓室內在白天仍能充分享受自然採光。
高窗處及一樓窗戶都覆上出挑的深簷，
夏天時遮陽、冬天則允許陽光照進室內。
這些屋簷也有保護麥稈綑牆壁的效果。
穹頂挑高處夠高，如果屋主覺得有其必
要，日後可以再增建一個小工作室。且
因為挑高處相當寬闊，所以增建夾層對
樓下的自然採光，也不會有太大的影響。
　　一直以來，阿金一提特事務所實踐
的綠建築就有著「以最小衝擊產生最大
勁道」的設計理念，而這棟房子的每一
環節，都是這種設計哲學的具體展現。

北加州即使夏天，夜晚還是很涼，這套戶外壁爐讓晚上人們也可以進行戶外活動。

長排雙面櫥櫃在適當地方留出門框，通往背後的臥房。圖中兩個臥房之間的隔間其實是拉門，需要時可以打開讓兩個房間合而為一。

平面圖
1 入口
2 起居／用餐區
3 廚房
4 洗衣間
5 辦公室
6 臥房
7 衛浴
8 淋浴
9 機械室

廚房裡的柱子用的是當地的尤加利木材，表面不做任何處理；深色流理檯面用的是回收玻璃；牆壁裡裝有資源回收桶，內外兩側都開有小門，從內部丟進去的回收資源可以從室外取走。

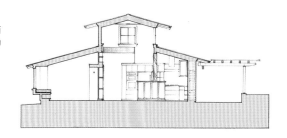

剖面圖

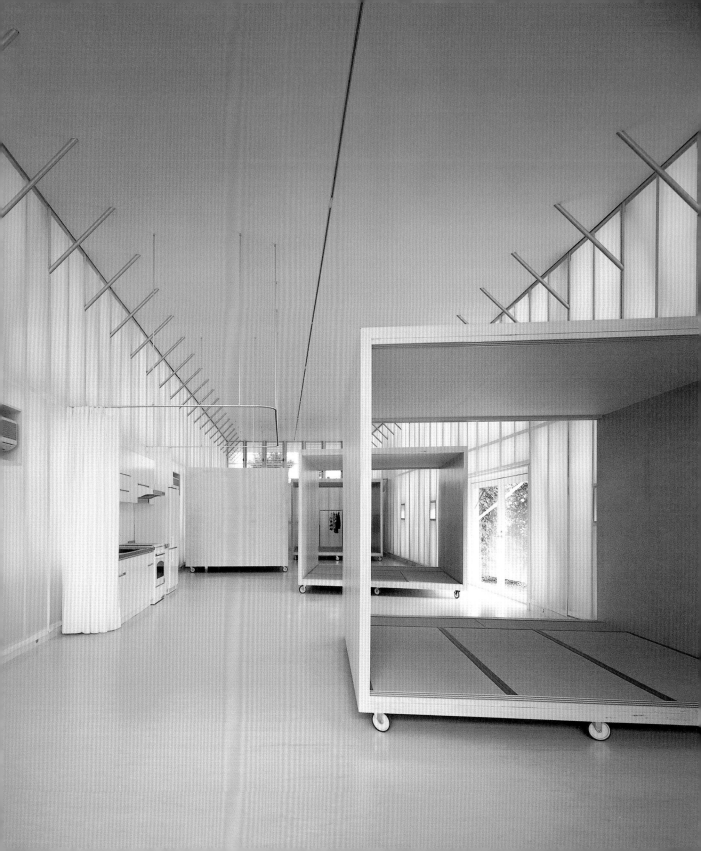

裸之屋 NAKED HOUSE

建築師事務所	設計師	地點	年份
坂茂建築師事務所 Shigeru Ban Architects	**坂茂** Shigeru Ban	**日本 琦玉縣 川越市** Kawagoe, Saitama, Japan	**2001**

1990 年代晚期，建築師坂茂（Shigeru Ban）的辦公室收到了一封不尋常的傳真。發送傳真的人希望把自家新建住宅委託給建築師設計，然而在此之前雙方僅見過一面而已。客戶大約三十歲出頭，與妻子、兩個小孩、七十五歲母親同住，傳真內容則是非常特殊而鉅細靡遺的設計要求。坂茂記得，客戶要求這五口之家的房子「必須提供最少的隱私感，讓全家人無法彼此分隔，任何個人活動都在互相分享、統合的家庭氣氛裡進行。」

日本家庭的緊密黏性眾所周知，他們的住宅設計一般來說也耗費許多心思來反應這點。然而，即使以日本人的一般標準來看，這個客戶「盡可能不要隱私」的要求還是很不尋常的。當然，這個不尋常的請求也確實引起了建築師接案的興趣。坂茂可以說是當今世界上最引人關注的青年建築師之一，大概也是最忙碌的之一，他所收到的設計邀請，遠超過他事務所的運作負荷極限，因此總是不斷推掉許多邀約。（這個客戶透過傳真提出請求，這個方式也對向建築師傳達想法有所幫助。儘管已經世界馳名、設計案基地四散世界各地，坂茂還是相當排斥伴隨他的名氣而來的各種羈絆，並且也刻意將事務所維持在很小的規模。而他另一個著名的癖好就是，與外界的溝通幾乎全部透過傳真機。）

「身為設計師，我經常懷疑，我們的設計工作目標，能否在符合客戶居家需求與渴望的同時，也不會迫使任何一方受到妥協。因此，每次我總是要花上時間仔細思考，才能決定接或不接私人住宅設計案。」坂茂這樣表示。

然而，這個案子完全沒有妥協的空間。很明顯的，客戶所要的是個激進的設計。這個案子也要求坂茂必須徹底重新思考，一個住家房屋內居家空間的分割方式。屋主的預算也很有挑戰性，因為屋主只有區區 250 萬日圓（當時約台幣 70 萬元）的預算。然而，對坂茂來說，挑戰幾乎總是個正面因素，所以他承接了這個案子。設計出來的就是這棟 1700 平方英尺（約 48 坪）的罕見住宅。建築師將它命名為「裸之屋」（Naked House），因為在這個設計裡，所有構造與房間都裸露在外、少有裝飾。

基地位於東京北方 30 英里（約 48 公里）的琦玉縣川越市，靠近當地的一條河流。儘管川越市擁有三十多萬人口，規模並不小，但基地附近人煙並不密集，還多少帶點鄉村風貌。這個鄉下農村「不僅靠近河流，而且附近都是稻田、溫室花房等等，」坂茂本人這樣描述。

「裸之屋」的外型毫無多餘裝飾，非常機能導向。但它的美學很顯然地取材自當地的溫室外型，而更甚於受到現代主義建築的啟發。（早期的現代主義建築多半從廠房、載貨電梯、穀物輸送帶等處尋找靈感，而不從傳統的教堂、鄉村別墅獲得啟發。就這點而言，這個案子的美學邏輯與現代主義建築也算是多少有點類似。）設計非常基本簡單：木構架包覆塑膠浪板的兩層樓高方盒子外殼，室內牆面使用尼龍板、並以魔鬼粘固定。隔熱材則是一般用來包水果的塑膠袋，袋內填充聚乙烯泡棉。這些材料全都具有半透光性，白天時，整個室內被一大片白淨柔光所包圍。

◁ 坂茂的「裸之屋」有個兩層樓高的方形盒狀外殼，內部除了衛浴以外，完全沒有隔間。裡頭的四個臥房附有腳輪可隨意移動，而廚房只有在簾子拉上時才產生空間區隔。

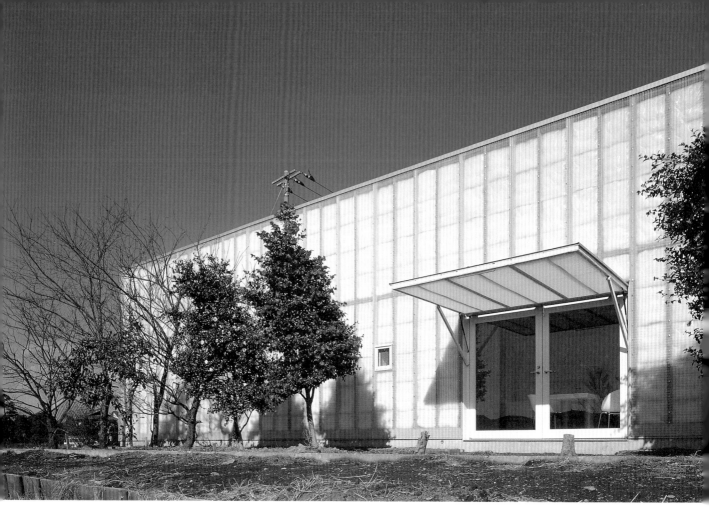

↑ 方盒子外觀簡單乾淨，且只有
非常少的門窗，這造型與附近田
野裡的溫室彼此相呼應。

　　沿著長形空間邊緣，配置了一些固
定單元，像是廚房（將一道簾幕拉上，
便成了封閉空間）與浴廁。空間中央，
則漂浮著附有腳輪、兩側開放的四個方
形小盒子充當臥室。乍看之下，這些
盒子就像是魔術師表演鋸人把戲時所用
的可以收攏和拆開的多節方盒。這些盒
子可以拆掉拉門、連接起來，就成為一
個長形大房間，然而個別來說體積並不
很大也不算重。這是因為建築師希望在
室內形塑那種極簡的氛圍以及低限的陳
設，並且讓這些臥室盒子可以輕易地被
推移到室內任何一個角落。天氣好時甚

至可以被推到室外。簡單地說，它們其
實就是在日式榻榻米小臥房的底下加上
腳輪。這些小盒子與外殼的大盒子結合
起來，就成了變化無窮的開放平面。

　　然而，這個設計為何可以被列為綠
建築呢？大致上來說，它在建築規模、
預算、用料等各方面都非常地精簡。就
一個量身訂製的五口之家住宅而言，這
棟房子所使用的建材可說少得驚人。許
多設計元素都可以經由重組而有多重功
能；有些元素本身不需調整就具備了多
用途。例如，臥房盒子的頂上就可兼用
為小孩遊戲區。再者，經由設計師的縝

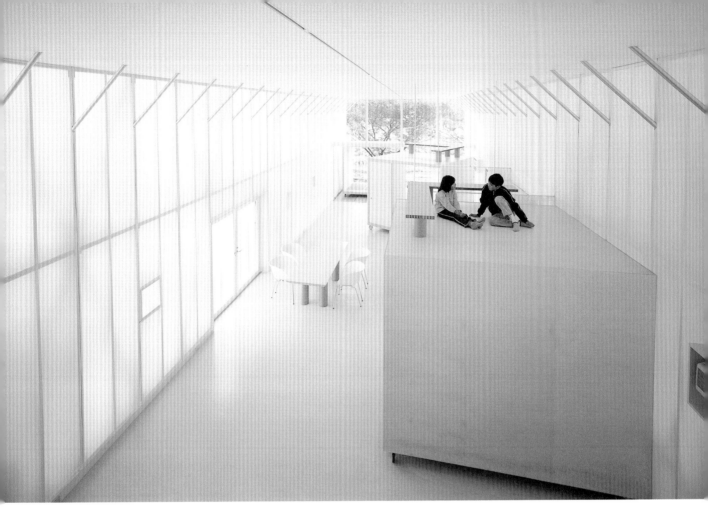

密規劃，住在這棟房子裡的日常能源與
資源耗費也不是很高，比如臥房盒子可
以依照季節冷熱不同，推到暖爐或冷氣
機旁邊，這樣冷暖氣就不必開遍全屋，
可以在壓低能源消耗的同時，兼顧居住
舒適。

　　或許就是這個房子的「裸露」特質，
讓它得以成為不折不扣的綠建築。在達
成空間與預算挑戰的同時，它還兼顧了
居住的舒適，更有著前衛的設計美學。
對於任何建築師或業主來說，如果想同
時實現設計感與單純生活的話，坂茂的
這個作品絕對是個值得參考的指標。

牆壁用木構架支撐，外側披覆
透明塑膠浪板，內側則是尼龍布，
同時填充了聚乙烯泡棉的塑膠袋
在牆壁中空處，作為隔熱材料。

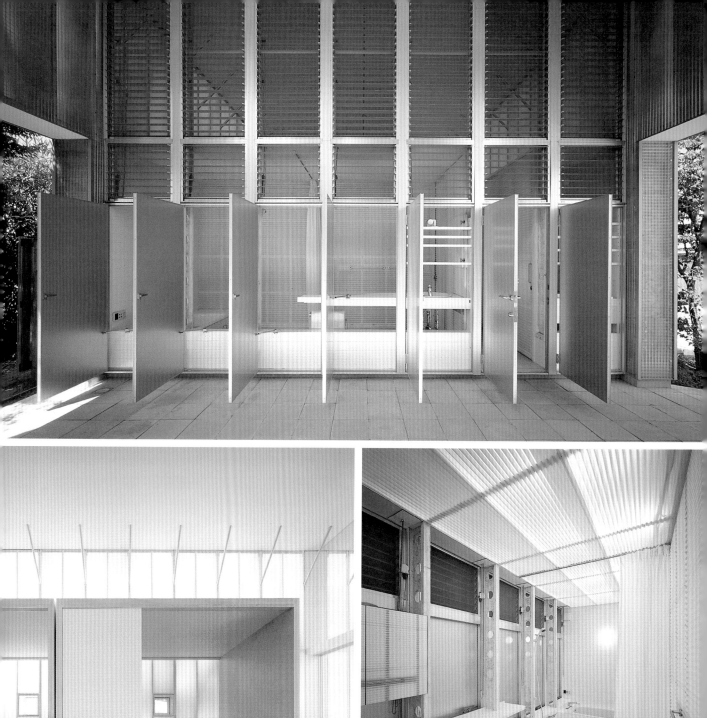
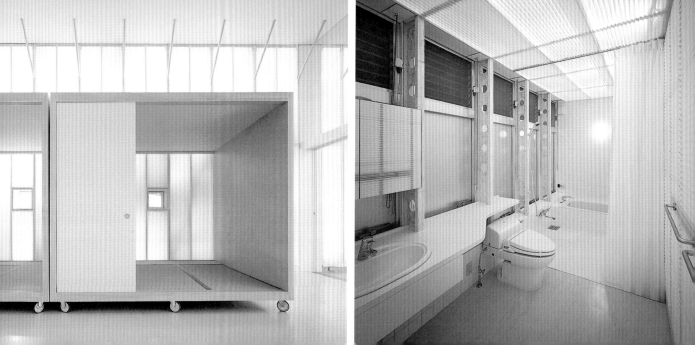

加了屋頂的過道上，開口部不
採用窗戶，而是一系列的門，這
樣自然光與氣流便能充分進入室
內。

活動式臥房可以相互連結成
為更大的房間，好天氣時還可以
推到戶外使用。

衛浴和屋內其他空間一樣，設
計成一系列依照需要開放或分隔
的大小空間。

平面圖

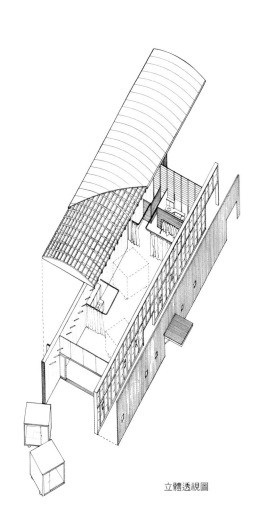

立體透視圖

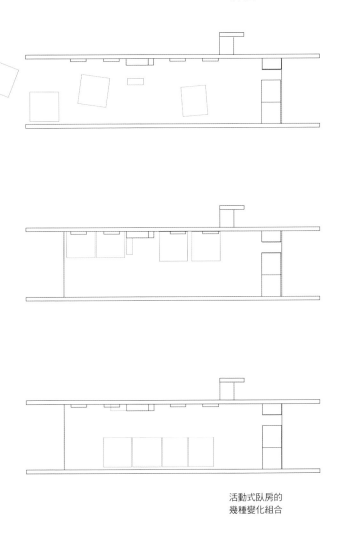

活動式臥房的
幾種變化組合

地球上超過 100 億英畝（約 40 億公頃）的土地為森林所覆蓋，其中絕大多數在人煙罕至的山區。這些地區景緻令人驚嘆，不僅算得上是對抗工業化、都市化、郊區蔓延的最後淨土，也是全球生命存續的關鍵之地。山地可以保護水與土壤資源、提供洪水控制的機制、製造大量氧氣、協助對抗氣候變遷，長遠來看也維繫了生物多樣性。

但是，每天都有超過 14 萬英畝（將近 6 萬公頃）的林地遭受破壞。儘管人們不斷加強森林保育與管理的工作步伐，但是全世界仍然只有約 2% 的森林獲得保護，而且這些保護工作絕大多數都只限於歐洲與北美洲。儘管光是建築設計本身或許沒辦法抵擋山區的大規模破壞，但簡單來說，山區建築的設計仍肩負著特殊的責任。

山區通常坡度陡峭且高低起伏，在建築空間設計方面，這也表示可以採用特殊的設計手法、製造別出心裁的意境。在其他種地形的建築上，或許很難看到如山區住宅建築這般對周遭地景的強烈呼應。歷代的山區住宅，在外型上通常象徵著某種粗獷耐用、歷久不衰的美學。然而，現代山區住宅看起來與一般大眾對山區原木小屋的想像大多差距甚遠。儘管如此，晚近的山區住宅建築仍然保留了某些早期手法特徵，例如採用某些風土建築手法，或者對在地建築材料的大量使用等。箇中原因當然與這些基地的偏僻特性有關：從遙遠的地方訂購建築材料運送到半山腰上的建築基地，不僅不切實際，也會對環境造成很大的負荷；結果，建築師處理山區建築時，大多會聰明地從基地附近的自然環境取得石材，有時甚至使用大型石塊。而且，木材有時也可以是種環境友善的建材，前提是它必須產自於永續經營管理的林場。

就像是在熱帶或沙漠地區一樣，極端的氣候條件對山區建築基地是一大挑戰。房屋必須能夠抵擋零度以下的低溫，以及經常的下雨、下雪，甚至還可能有土石流。比起低海拔平地，陽光的曝曬在高海拔山區有時會毒

辣許多。但這些極端氣候條件也造就了不少機會，讓綠建築得以從太陽能、風能，甚至從溪流的水力中取得能源；而積雪與經常降雨則為居民供應了日常用水。

　　山區建築的建築師必須對周遭地景予以特別關照留意。施工階段應當限縮重型機具卡車的使用。對既有樹木、植被的傷害也應減至最低；這些植物對建築可以提供遮蔭，還可保護土壤免於侵蝕。最後，值得留意的是，山坡地上的建築比平地建築更為顯眼，所以相較於平地建築在視覺上只會影響左鄰右舍，山區建築在視覺衝擊方面的影響範圍必然大出許多。然而，這不代表建築師必須在山區迴避使用當代設計風格，或只能用傳統或低調的手法設計山區建築的外觀。這僅僅只代表著，山區建築的設計，在由外而內與由內而外的視覺考量之間，需要相等的謹慎處理。

遮陽屋 HOUSE WITH SHADES

建築師事務所	設計師	地點	年份
亞亨巴哈建築設計事務所 Achenbach Architekten+Designer	姚阿幸・亞亨巴哈與蓋布里爾・亞亨巴哈 Joachim and Gabriele Achenbach	德國 巴登符騰堡州 耶本豪森鎮 Jebenhausen, Baden-Württemberg, Germany	2000

在義大利、德國、瑞士交界處阿爾卑斯山腳下，德國巴伐利亞邦的泰新（Tessin）地區，是一個遍布湖泊、風光明媚的丘陵地帶。傳統主宰著這裡的住宅建造，同時表現在設計風格以及構造方式上。木結構、厚牆、圓頂天花、白色窗格，都是在地建築依循不變的特徵。但是當一對本地的夫婦想要蓋新房子，卻又委託以設計高科技、高效能鋼鐵玻璃建築聞名的亞亨巴哈建築設計事務所（Achenbach Architekten + Designer）時，他們所期待的，當然不可能是窗台上種滿天竺葵小花的傳統式樣別墅。

這對客戶是德國女醫師與英國裔家庭主夫，在設計師眼中，這對夫婦「非常樂意接受非傳統的建築設計」。夫妻檔建築師姚阿幸與蓋布里爾・亞亨巴哈（Joachim and Gabriele Achenbach）1990 年在德國斯圖加特（Sttutgart）開設了規模很小的設計公司，非傳統的風格正是他們的設計風格。在純樸小鎮耶本豪森（Jebenhausen）一千五百多位居民眼中，這個外形銳利的長方形節能住宅，不論是在外觀或功能方面，都是個他們完全無法想像的設計。鋼骨外露、從地板延伸到天花板的大面落地窗、立面上顯眼的遮陽簾……這些元素使房子看起來像是都市裡時尚名店的門面，而不是棟鄉村小屋。室內的設計也相當驚人，當地傳統房屋常把居家空間分割成若干個舒適房間，然而被稱為「遮陽屋」（House With Shades）的這棟房子則截然不同，它的室內平面並不把各個空間予以分割，而是彼此打通相連，形成採光充足的寬闊大空間。

除了外觀風格引人，亞亨巴哈夫妻

檔還把這塊基地的特殊性融入了每一個設計環節中。從它下凹式主入口一直到屋頂棚架，都可以看出這房子極度地呼應周邊的地理環境。這個三層樓房屋的主結構，深深地嵌入坡度陡峭的狹窄基地裡，然後整個呈橫向配置，形成主要採光面對向陽的西南座向。採光整面設置隔熱玻璃帷幕牆，不僅使當地的充沛陽光可以大量地照進室內，同時也讓十里外當地高山施瓦本山（Schwäbische Alb）的雪白峰頂與寬闊的周遭景緻都盡收眼底。而這個房屋最吸睛的焦點，就是蓋滿立面的一整排升降式遮陽簾。夏天時將廉幕垂下，阻擋炎熱陽光的同時，卻不會遮住室內眺望壯麗山景的視野。

座落在鋼筋混凝土基礎上，一系列交互重疊的盒狀構造，組構了「遮陽屋」的主要空間：四個臥房、三套衛浴、接連著廚房的開放式用餐起居室、車庫及地下室起居空間。寬度約 60 英尺（約 18 公尺）的外露鋼骨架裡，再架構出 43 英尺（約 13 公尺）寬、25 英尺（約 7.6 公尺）深的室內空間。中央樓梯從下凹的地面層一路延伸到頂樓花園，也將所有的私空間連接到橫貫整個中間樓層的兩層挑高開放式長廊。室內空間雖然相互連通開放，但拉上了採用光漫射玻璃的半透明拉門後，同樣可以區隔空間、保持私空間的隱私感。

屋主夫婦為了還在青春期的女兒，準備一個開闊的個人音樂室兼工作室。建築師把這個空間配置在下凹的地面層，位於加了頂蓋的主入口旁邊。因為出入需要，正門必需設於基地較低的這

大量使用玻璃，會在室內產生相當銳利的視覺與建築音響效果。而室內地板、天花板、牆壁面材，設計師都特意選用當地松木製成的合成木，適度地發揮軟化緩衝的效果。

姚阿幸與蓋布里爾・亞亨巴哈所設計的遮陽簾，使用感應器自動調節，可以遮擋陽光，卻不會阻擋室內眺望阿爾卑斯山的景觀。

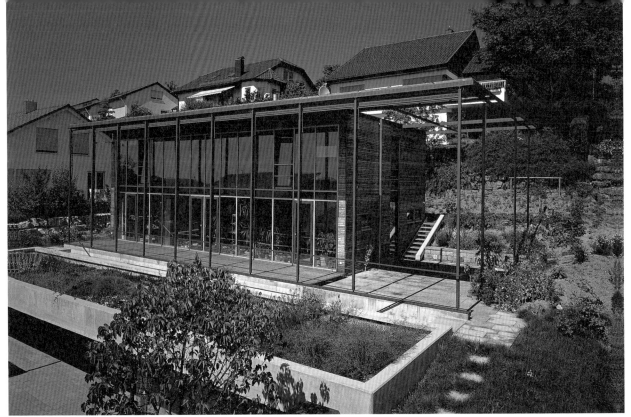

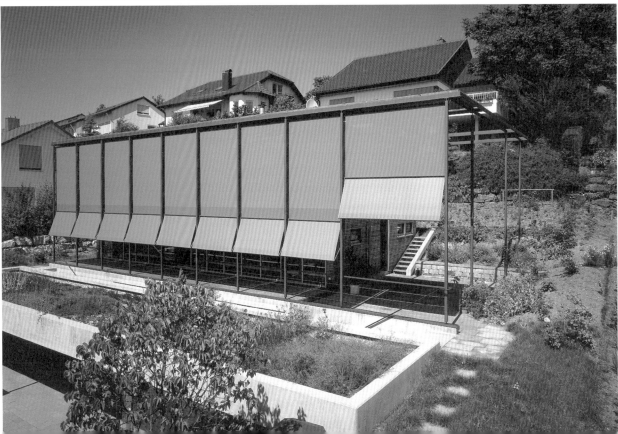

◇ 冬天時，遮陽簾幾乎都是打開的，陽光照進來讓室內變得暖和。

◇ 夏天時，遮陽簾的開闔則是依照太陽與天氣條件決定。一組陽光感應器會自動依照光亮程度調整簾幕的高低。

一側。這一點一般來說是個限制，建築師卻把它轉換成為優點：下凹的主入口一邊設置自花園斜切下來的溝道，這不僅創造出了空間增設戶外梯，讓花園與陽台因此可以和緩連通，而且也為位在半地下的那些房間提供了採光。

能源效率是這棟房屋許多設計元素的共通主題。亞亨巴哈的主要設計目標是要為室內引入盡可能多的自然光，讓室內盡可能吸收太陽的熱量，並盡量減少人工照明與暖氣的使用。相對於同等量體大小的建築，這棟房子的外殼大量使用隔熱材料，從而倍增了整棟房子的能源效率。機械通風系統、熱能儲存器與熱交換系統，還有立面的遮陽簾等，彼此協調運作，在調節室內溫度之餘，還可將室內熱能流失降到最低。屋頂兩塊大型太陽能板所產生的電力，用來供應屋內的熱水。另外一些比較小的太陽能板的電力則用來供應機械通風系統的需要。屋內還設有一套材燒暖爐，在較

冷的季節可以透過通風系統把熱能傳遞到各個房間，協助保持室內溫暖。在更冷的日子，則有一套備用瓦斯暖氣機可以支應室內對更多暖氣的需要。周邊地區苦於經常性的水患，所以這棟建築還應用了增加基地保水、減少逕流的手法，例如在屋頂種植在地原生種草坪，雨水充沛時可以吸收降雨，不僅減少逕流，還協助調節房屋周邊的微氣候。

外觀的遮陽簾可以覆蓋住整個西南側立面與陽台。當遮陽簾拉下來時，下端的鋼框向外斜向伸出，讓下部的遮陽簾再向外延伸了空間邊界。同時還重點配置感應器，用來偵測光線與氣流，讓遮陽簾自動升降，使得陽光進入室內的量與產生遮蔭的量獲得最佳平衡。夏天時，遮陽簾會隨著一天不同時刻的日光角度調整，但如果遇到強風則可以收起來。冬天時，絕大多數時候都是打開的。

亞亨巴哈夫婦之前的設計相當多樣，除新建築案、歷史建築保存，也包

括實驗性的建築結構。例如，他們曾經設計出一種高荷重多層複合玻璃管，可以直接作為結構材料承受載重。而自動遮蔭系統對他們來說雖然不陌生，但「遮陽屋」是他們第一次嘗試這麼大規模的遮蔭系統。「我們很高興能有客戶願意嘗試這種遮蔭系統，但實作效果最後可以讓客戶滿意，才是我們最高興的事。當簾子放下時，室內空間還是感覺非常寬闊，就是這點讓屋主感到相當滿意。」

這棟房子從不試圖融入周圍建築的傳統風格。然而，對於屋主來說，是等到房子規劃完成、動工興建的時候，他們才真的體會到這房子在這個社區有多特別。最近，這個案子甚至變成了觀光景點，特別是不少建築師與設計愛好者會跑來參觀。建築師姚阿幸·亞亨巴哈說：「屋主花了幾年時間才真的適應了這棟房子與周邊社區的差異。但就我所知，一直到現在鄰居們還是會覺得這房子實在有點怪。」

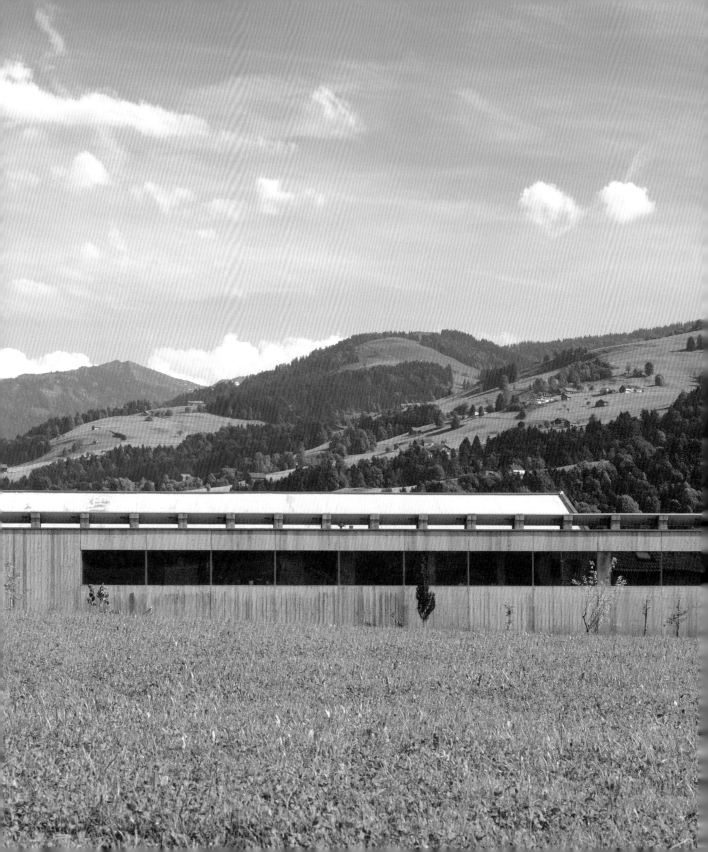

日光屋三號　SOLARHAUS Ⅲ

建築師事務所	設計師	地點	年份
史瓦茲建築師事務所 Schwarz Architektur	**狄崔克・史瓦茲** Dietrich Schwarz	**瑞士 聖加倫州 艾比那卡佩** Ebnat-Kappel, St.Gallen, Switzerland	**2000**

說到狄崔克・史瓦茲（Dietrich Schwarz）設計的「日光屋三號」（SolarHaus Ⅲ）這棟房子，名稱裡的數字背後可是有故事的。這房子座落於瑞士小鎮艾比那卡佩（Ebnat-Kappel），鎮上稀稀疏疏地散布著小巧低矮的獨棟住宅。房子外觀相當簡單，由木頭和玻璃構成狹長簡練的線條感，襯著背後阿爾卑斯山綿延起伏的山勢，讓這個水平延伸的造型更是突出。這個極簡的設計，還代表著建築師在綠建築上的突破發展。

高能源效率的木材玻璃設計、平緩低矮的水平造型，在瑞士小鎮的阿爾卑斯山鄉野景觀中，顯得相當突出。

主入口被藏在房屋的尾端，以一條碎石步道對外連接，這樣與南側充滿規律感的寬廣立面就不會產生造型上的衝突。

史瓦茲的「日光屋一號」，1996 年落成於附近的杜馬特艾姆斯鎮（Domat/Ems），目前一半是建築師辦公室，另一半則出租給一個小家庭居住。建築師完成那個設計時年方三十二，他運用了許多最新的綠建築技術，有些當時甚至還在實驗階段。那也是史瓦茲第一次實際運用自己發明的「動力玻璃」（Power Glass）的個案。這種用於建築外觀的半透明複合玻璃材料，可以相當高效率地吸收太陽光的能量，還能讓部分陽光進入室內協助照明；1999 年，「日光屋二號」在瑞士巴塞爾（Basel）附近的傑特京頓（Gelterkinden）落成。運用了大膽的現代主義風格，二號屋看起來像是站在高蹺上的方塊。即使它比一號屋看來沒那麼有未來感，但還是相當前衛，看上去就不像是在地的一般建築。

「日光屋三號」則截然不同。在這一系列之中，它的構造最為簡單，卻也熟練地融合了最新材料、綠建築技術與充分利用基地的傳統智慧。這個設計顯現出設計師對自己的設計功力已經有足夠自信，不再需要借重大膽的設計風格，而可以專注在高效能的精緻建築設計

上。與各種不同藝術領域的創作都一樣的是，伴隨著信心與經驗的累積，創作者不再需要在作品裡炫耀技巧，作品風格便自然地散發出洗練流暢的光彩。

建築師說：「一號屋就像是台一級方程式賽車。因為我們那時正在嘗試一連串先進的技術，它因此得到了不少經費。某種角度來說，它是一個宣言，宣告世人我們應用太陽能材料的能耐。但是三號屋相當不同。它有更高的節能效率，但卻是在很緊繃的預算內完成的。」

事實上，這個設計在能源效率方面的態度相當低調，它並沒有運用什麼炫目的綠建築科技。這個有著兩間臥室、一套衛浴的一層樓小住宅，總面積不過 900 平方英尺（約 25 坪），在北側、東側、西側三個方向上，木造的牆面對外開窗卻很少。在木製面板底下填充的是高能源效率的纖維素隔熱層，而它的原料其實大多就是回收舊報紙。

相對的，南側立面使用的材料，幾乎都是塊狀的三層隔熱玻璃，或是建築師的專利品「動力玻璃」。房子屋頂的坡度南高北低，讓南側立面可以開更大的窗，讓冬天有更多陽光照進室內。對史瓦茲來說，這個斜屋頂所形成的造型，像是在重現現代主義「型隨機能」（form follows function）的口號，只不過這裡展現的是環境主義的版本罷了。

在前兩棟日光屋中，史瓦茲自稱他的設計態度是所謂的「獲益策略」，也就是說，「動力玻璃」和其他綠建築技術的使用越多越好、房屋太陽能發電自給自足的能力越高越好。但這樣做，他

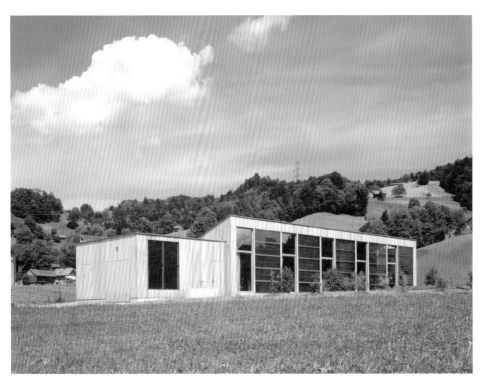

單向斜屋頂拉高了房屋的南側立面。而隔熱玻璃與史瓦茲的個人發明「動力玻璃」交互地配置，則讓南側立面得以盡可能吸收、儲存冬季日光的能量。

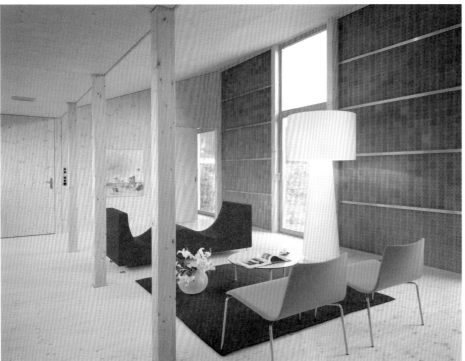

「動力玻璃」從室內看是藍綠色的。

南向立面圖

北向立面圖

素面夾板未經粉飾便用在牆面、地板、天花，形成了非常簡約的室內基調。

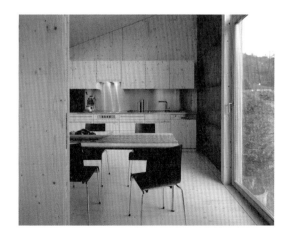

承認，多少忽略了所謂的「損失策略」，也就是在瑞士冬季寒冷天候下盡可能地阻擋熱能流失。到了三號屋，他便結合這兩種策略，成果是建造了一棟「零損耗」住宅──它的氣密效果，高度地封阻熱能流失，這使得房子所生產的電力可以百分之百滿足自身的需求。對史瓦茲來說，直到第三號作品，才成就了他心中的極致綠建築。

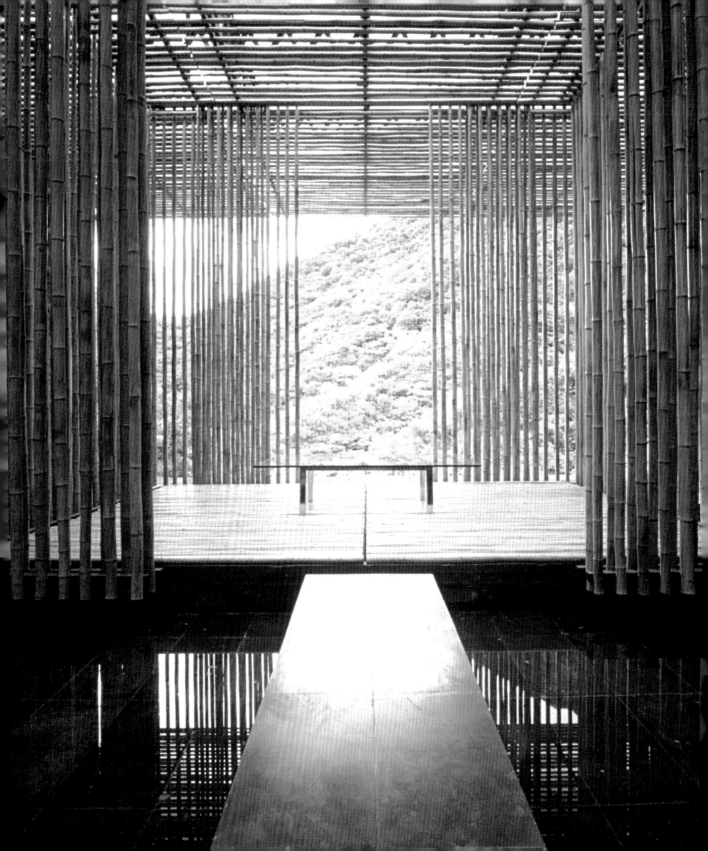

竹屋 BAMBOO WALL

建築師事務所		設計師		地點		年份
隈研吾聯合事務所 Kengo Kuma & Associates		**隈研吾** Kengo Kuma		**中國 八達嶺水關長城** Shuiguan-Badaling, China		**2002**

在同一世代的日本知名建築師之中，五十多歲的隈研吾傾向於在每個住宅設計案中都探討一種建築材料的可能性。例如在密集的東京住宅區裡，他設計了一棟名為「塑膠之屋」（Plastic House）的作品，所有的牆壁與地板材料，甚至連螺絲釘，都是用一種光亮、半透明的綠茶色塑膠。接下來介紹的這個2002年的作品，有著令人驚艷的建築美學。透過這棟建築，在一種通常受設計界忽略的材料上，隈研吾深入思考並展現了它不為人知的美學價值。

這是隈研吾在中國北京北郊一個名為「長城腳下的公社」（Commune by the Great Wall）的新社區中所設計的鄉間別墅。在這個案子裡，隈研吾使用了他一貫的設計取向，並且也充分發揮他從日常材料中擠壓出造型美感的能耐。這個案子不僅是用竹子建造，甚至可以說是對竹子這種材料的歌頌。竹子是種建築師與營造廠手上最常見的廢料，但也是一種具有高度永續性的材料。這是因為竹子能快速生長，它的材料庫存可以快速有效地補充、源源不絕。一般人往往將竹子誤解為一種樹木，但實際上它是一種草本植物，所以不難理解何以有些竹子可以高達每日數英尺的速度生長。

「長城腳下的公社」是由極富野心的中國開發商潘石屹、張欣夫婦所主導開發的。社區由十一棟別墅與一座俱樂部組成，每一棟建築都個別邀請一位亞洲知名建築師操刀設計。除了隈研吾，參與建築師還包括日本的坂茂、香港張智強與嚴迅奇，以及一些中國大陸建築師。開發案位於長城的邊上，從北京往北車程約一小時，而距離西方觀光客的熱門景點八達嶺長城，車程僅需六分鐘。

這些別墅開發原本預計是要分別銷售給私人屋主，在山坡未來的二號基地上，還將有同款設計的別墅建造銷售。但是作為社區開發初期的行銷策略，這些別墅目前僅供出租，以日計費，供觀光客或企業聚會租用。這便造就了亞洲地區史上最昂貴的精品旅館開發，當然也是只供最少數的頂級客戶享用。例如，隈研吾的作品「竹屋」，一晚要價1088美元，並包含專屬管家服務。

隈研吾的設計從長城外觀借來了低調的水平形勢。但是，長城象徵著永久不變、固態的、隔離的意象；而別墅的竹牆卻顯現了光線的輕易滲透與穿透整座別墅的微風，另外也象徵著某種輕巧、無粉飾，甚至是脆弱的特質。隈研吾指出，他從竹子中找到了「材料內含脆弱感的魅力」。

建築平面的核心是個精緻的茶屋，懸浮在方形水池上，並鄰接起居空間。這個茶屋的四周，是隈研吾稱作「鷹架」的竹牆，一方面提供隱私感，另一方面也提供了眺望翁鬱茂密常綠的山景。

這棟房子的設計也仿擬了長城的外型，如隈研吾所形容的，長城「沿著波浪起伏的山丘稜線無限延展，融合在周遭環境中」。他想要讓這棟房子保持狹長而低矮的設計，而不是個景觀裡突兀而立的異物，因此只設了地下室和地面層二層空間。這個造型取向，使它的外觀看來比實際上來得小很多。

這個案子或許不是隈研吾做過最低調的設計。事實上，這整個房地產開發

— 隈研吾在北京北郊設計的「竹屋」，包括了一座露天茶屋，它漂浮的建築意象，就好像建築物是由灑在水池上的光影支撐起來似的。這個空間可以眺望長城所座落的山丘景緻。

↑ 隈研吾從竹子中找到了「材料內含脆弱感的魅力」。

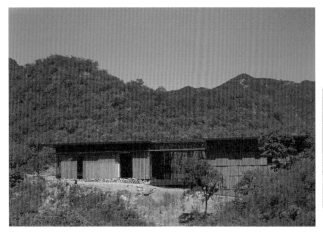

這房屋沿著水平延展的瘦長外觀造型，是模仿附近山丘上的長城外型而來的。

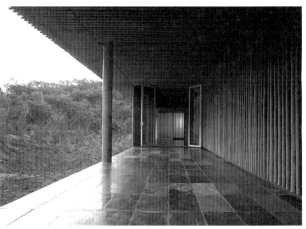

在室內空間與室外步道上，隈研吾透過打磨光亮的大理石地板與粗糙的竹牆，塑造出極大的反差對比。

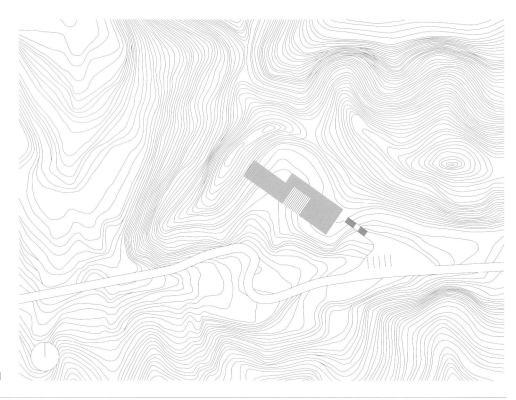

基地配置圖

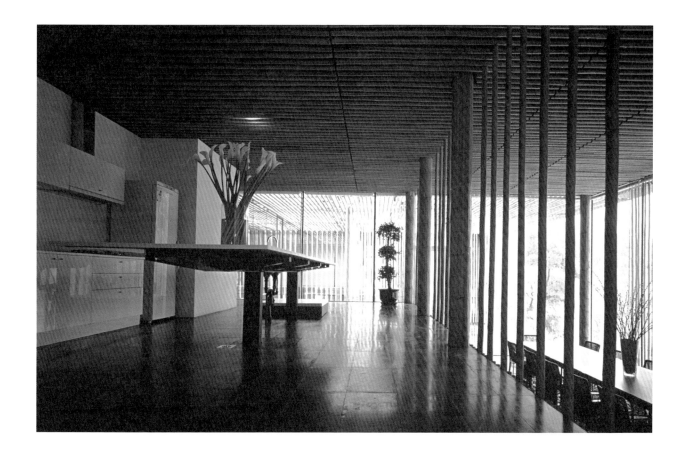

廚房與餐廳都是整片竹子天花。

案已經引來不少批評，因為它把中國共產主義具有深刻意含的詞彙與象徵，用在一個沒啥關聯的地方，更何況還是用作向中國新富階級銷售豪宅的品牌行銷工具。（除了一開始用「公社」這詞當作品牌，後續還讓全體員工穿著文化大革命時期風格的制服，在全黑衣著上別著紅星胸針。）

撇開這些開發行銷批判不談，就像隈研吾在東京「塑膠之屋」所做的那樣，他在這個個案裡戲劇化地表現竹子的豐富可能。這之前誰也沒料到的是，竹子竟然可以這麼有雕塑感，或可以投射出如此豐富的光影，甚至有效地在立面上產生韻律感。在中國，有著對奢華浪費的美式豪宅的大量需求，卻幾乎沒有綠建築發展可言。而隈研吾接受開發商邀請，參與這個中國豪宅社區開發界的領頭個案，說來其實相當突兀。但如果能利用隈研吾所發揮的竹子的美學潛力，從而啟發日後其他建築師，把瀕臨滅絕樹種如桃花心木等，都換成這種對環境非常友善的材料，那麼這一切就還算說得過去了。

隈研吾的設計也告訴我們，如果運用適當的空間設計手法，豪華住宅與永續設計可以用什麼樣的方式並存。最終，或許這棟房子可以變成某種建築設計界的特洛伊木馬，幫助我們暗渡陳倉，把永續設計觀念給植入到房地產開發商飢渴圖利的腦袋裡。

一樓平面圖

1 入口
2 廚房
3 餐廳
4 起居室
5 儲藏室
6 休息室
7 衛浴
8 客房
9 機械室
10 管家宿舍

地下室平面圖

南向立面圖

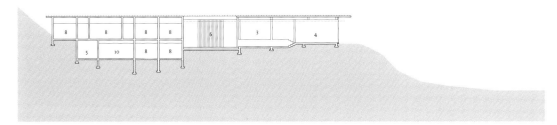

剖面圖

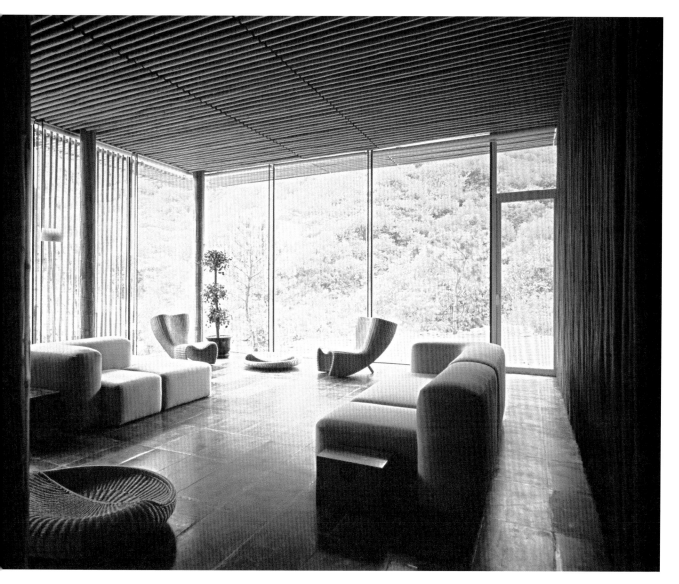

起居室的窗戶高大開闊，戶外
翠綠山嶺一覽無遺。

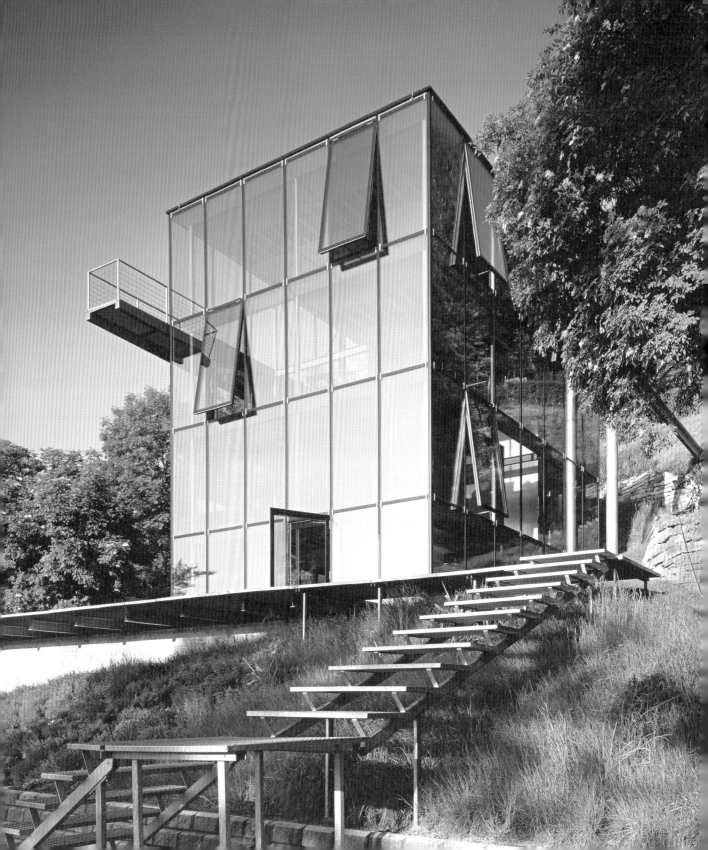

羅馬街 128 號 R128

建築師事務所	設計師	地點	年份
偉納·索貝克結構工程顧問公司 Werner Sobek Ingenieure	**偉納·索貝克** Werner Sobek	**德國 斯圖加特** Stuttgart, Germany	**2002**

偉納·索貝克（Werner Sobek）的設計哲學相當簡單：「建築就是環境設計。它因此反應社會、社會的動態與渴望。」索貝克 2002 年為自家所設計的四層樓住宅便是這宣言的具體產物。這棟玻璃屋的能源效率極高，它所生產的能源甚至超出居住其中的能源需要。這棟建築的開放平面，加上種種高科技配備，如觸控面板溫控系統、電腦控制暖氣系統、聲控門、感應式水龍頭等，展現了高科技時代人類的社會行為與住居環境。而它簡練幾近無瑕的設計風格，所體現的則是綠建築領域裡相當罕見的特殊美學企圖。但這個設計最初的宗旨並不是要創造一個高科技奇觀，索貝克表示：「我一直想住在一個三面通透的房子裡，這樣可以讓我隨時都貼近於自然。科技只不過是實現這個理想的助力而已。」

索貝克擁有結構工程博士學位，目前是德國斯圖加特大學（University of Stuttgart）輕量結構與概念設計學院（Institute for Lightweight Structures and Conceptual Design）的主任。他曾在 1982 年獲得法茲魯爾康獎助金（Fazlur Khan Fellowship），前往美國芝加哥的 SOM 建築工程事務所（Skidmore, Owings & Merrill LLP）工作一年。這份獎助金至今只頒發過兩次，而索貝克正是首位得主。他的建築風格深受現代主義的影響，在德國斯圖加特（Stuttgart）成立的偉納·索貝克結構工程顧問公司（Werner Sobek Ingenieure），僱用多達一百一十人，在美國紐約分部另有三名員工。他們曾擔任泰國曼谷國際機場、德國柏林索尼中心（Sony Center）等超大尺度結構的結構顧問。他用基地地址「羅馬街128 號」（128 Römerstrasse）來命名充滿未來感的自家住宅「R128」。房子集合了索貝克所有關於永續發展、能源節約、資源回收的想法與研究之大成。它外觀神似密斯·凡德羅（Mies van der Rohe）的「法恩沃斯住宅」（Farnsworth House）與菲力普·強生（Philip Johnson）的「玻璃屋」（Glass House）等現代主義名作。這個極引人注目作品的設計意圖，明顯地正是想成為現代主義透明玻璃建築登峰造極之作。

這棟房子位於斯圖加特一個可以俯瞰市區的陡峭山坡上。它水晶般的透明盒子外觀造型是用鋼骨與玻璃帷幕組成，只需要四天就可以全部組裝起來。建築基地上本來有一棟 1923 年落成的荒廢老房子，新建築也因此省去了基礎工程，直接建在舊屋的水泥基礎上。為了使房屋不管是建造還是拆除時，對大地的衝擊都能減到最低，設計上特意採用模矩化的構造，因此構件可以分解堆疊，只需一趟卡車運輸就全部運到現場，而任何一個部分都可以輕易地拆除並回收。例如，木地板是在工廠裡先預製好層板，不需要任何螺絲、螺栓，就可以直接懸吊安裝在鋼骨工字梁之間。至於所有的水電及通訊管線都藏在地板上的可移動式鋼軌下方的淺溝槽裡。而由於這房子完全沒用到水泥牆，日後要拆除時，也幾乎可以整棟建築回收，留下的廢棄物將會非常少。

房子整體鋼骨構架只有約 10 噸重，共有 12 支鋼骨柱，再用許多水平或斜

位於斯圖加特市郊陡峭山坡上、面朝西南方，偉納·索貝克的「R128」是個溫室氣體零排放的設計。它不依賴外界能源供給來供應冷暖空調，完全自給自足。

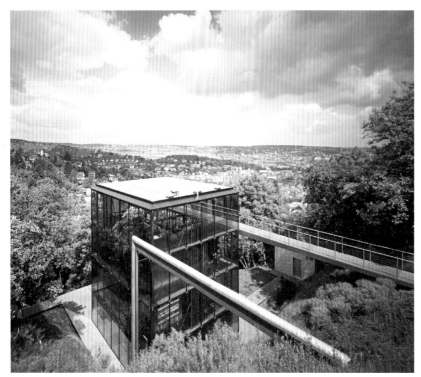

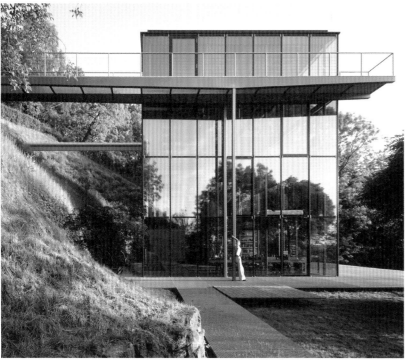

角工字梁予以加強。另外再加上一些向外出挑的鋼骨走廊、戶外梯等，便構成整棟房子的外型。訪客可以經由一道鋼骨天橋直接進入四樓，到達客廳與餐廳。其他起居室、臥房、工作室、維修間則分布在一到三樓。所有樓面都採開放式設計，空間都有互通的彈性，唯一例外是由兩層樓高的空間構成的衛浴單元。

這棟房子集合了不少當今最先進的住宅能源管理技術。「我的目標是要建造一棟完美的綠建築，比任何節能建築都有更好的生態價值，這就是我為自己設定的標竿，」索貝克說。「我要求每個構件都可以簡單地回收，這樣未來的屋主修改房屋時就不會製造廢棄物，也不必受限於我的設計。」每面尺寸達 90 × 53 英寸（約 2.3 × 1.3 公尺）的鍍膜三層玻璃窗，隔熱效果與 4 英寸厚的岩棉隔熱材相當。索貝克還指出，這種從未被應用在住宅建築上的材料，可以讓太陽光透射到室內。天花板的水冷面板會吸收夏季陽光的熱能，再透過熱轉換器把收集來的能量導入儲存槽。這些熱能可以在秋冬較冷時節從天花板釋放出來，變成室內的暖氣來源。當然三層玻璃設計也確保了房子夏天時不會過熱。（屋內沒有任何窗簾或百葉窗，隱私完全靠周遭的樹木。）屋頂備有 48 組太陽能電池板，用電尖峰時段需要少部分購買公用事業的電力，但總的來說，它的賣電量還是大於買電量。由於這棟房子完全自給自足，在使用上，它並不

全部住宅用電都來自屋頂的 48 片無框太陽能電池板。這套系統與當地供電網相連，形成零損耗的電力儲存，只有在自行供電不足時才引進外部電力。

三層玻璃板中間還加了一層金屬鍍膜塑膠薄片，可以反射長波紅外線。這個波段的紅外線會傳遞熱能，穿透一般玻璃，造成室內溫度過高。

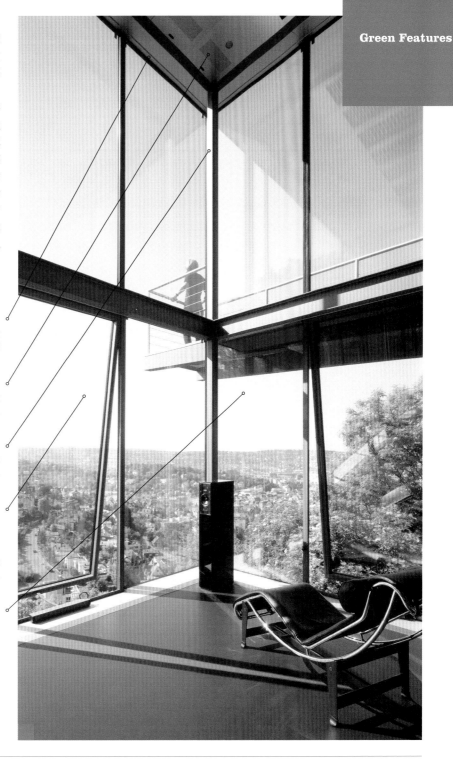

會產生任何型態的溫室氣體排放。

　　這樣一個前衛玻璃盒子並不一定適合每個人的生活型態。這棟房子純粹主義式的設計導向裡，保守主義顯然退居末位，這裡完全沒有門把、開關、衣櫥，而建築師一家人的家具不多，其中幾件還是索貝克親自設計的。這房子如此地直接面對大自然，所以沒有為隱私感與親密感保留多少餘地。然而，對於建築極簡主義者與高科技綠建築設計方案的愛好者來說，能與「R128」並駕齊驅的建築可謂寥寥可數。總而言之，集合了綠建築手法與現代主義風格，這棟建築本身便是一個活生生的建築實驗室，為我們增添不少對未來居家生活的想像。

太陽能板
室內通風機械設備所需要的電力，來自於屋頂裝設的太陽能電池板。

分離式空調系統
每一層樓都有獨立溫控，這樣只會供應冷暖空調到打開裝置的樓層空間。

回收建材
從預製木地板、玻璃帷幕、到鋼骨架，這棟房屋的每個元件都可以回收再利用。

三層玻璃隔熱窗
三層玻璃板的中間層和最外層之間，還加了一層金屬鍍膜塑膠薄片，而在兩兩玻璃板之間另外灌注了惰性氣體（inert gas），使得玻璃窗的熱穿透係數非常低。

自然採光
高達天花板的大型落地窗，使室內在白天時完全不需人工照明。

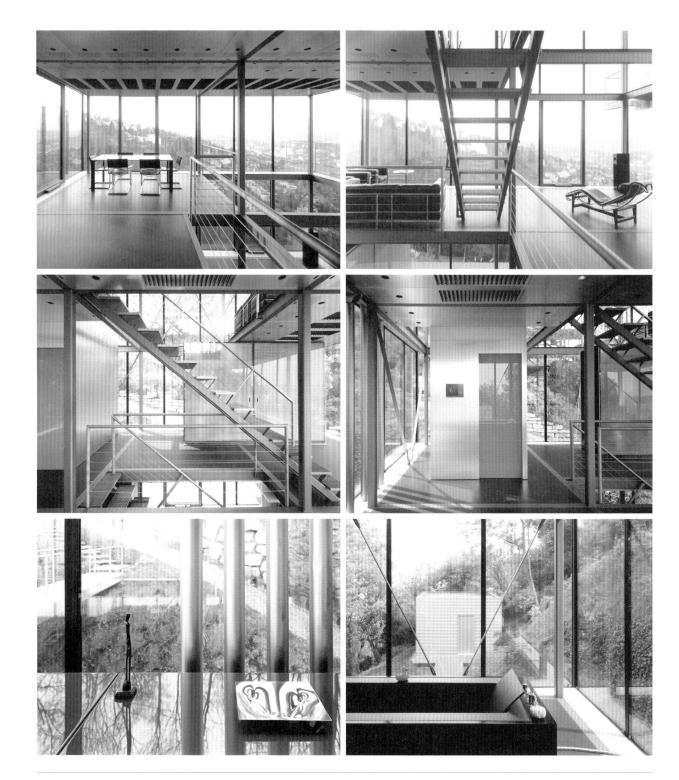

Mountainside

表面貼附塑膠面材的預製木層板，每一塊厚度都不超 2.5 英寸（約 6.3 公分），而且不需任何螺絲或螺栓協助便可直接安裝在鋼梁上。

天花板由一塊塊鋁板構成，而吸音面材、人工照明系統、暖房用水管線圈等都預先整合埋在板件裡。

三種不同季節情境的能源模擬示意圖，顯示了流入與流出空氣的不同氣溫變化。

能源｜夏季白天

四層樓高的樓梯間、大塊挑空，創造了一種垂直連續的空間感。室內不用隔間，則將水平方向空間感予以擴增。

衛浴空間是屋內唯一不透明的空間。不透明的衛浴門利用紅外線感測器控制，只要揮手就能開啟或關閉。

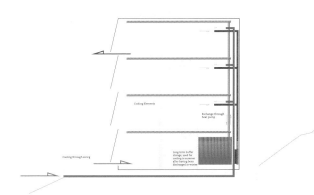

能源｜夏季夜晚

所有水電通訊系統的管線，都集中收納在垂直的鋁管裡。

外露的內部管道創造了非常大的彈性。例如，浴缸並沒有固定在地面，可以四處移動，只要在適當的管道口打開插上「水插座」，便可接水使用。

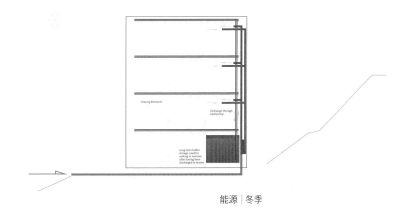

能源｜冬季

水岸　WATERSIDE

儘管現在在水上討生活的人已經不多了，但卻有越來越多人住到水岸邊。大大小小的社區開發將港口拆除改建、把碼頭轉型再造，或者因應居民或商業的需要把堤岸綠化成開放空間。近來某些城市如巴塞隆納、倫敦、紐約等地，都市發展大多聚焦於衰落的水岸地區再開發。而各種重要改造手法之中，成就最顯著的當屬新建或整建住宅了。

然而，綜觀人類文明史，人們想要住在水岸住宅的大多數原因，其實是要逃離都市的塵囂。從隱居小屋、現代風格的沙灘住宅，甚至湖岸渡假別墅，這些住宅的設計通常被強烈賦予某種與自然或甚至各個景緻的聯繫。便是因此，水岸生活住宅長久以來變成像是環境敏感的指標了，而不論是自然環境之美甚至受破壞程度都藉以顯現出來了。

某些重新思考住宅開發與社區生活方式而產生的深受重視的實驗性建築，它們會發生在水岸地區，其實並非巧合。因為這些地點經常與世隔絕，甚至被當成世外桃源，而且周圍環境可能相當脆弱也是原因之一。跟別的地區一樣，在水岸開發中，綠設計會與都市計劃、土地規劃之間積極地協調合作。例如，阿姆斯特丹的「東港區水上城市」（Eastern Harbour Docklands）開發案，港區整地後打造了 8000 戶的聯棟住宅；還有美國的「新都市規劃」（New Urbanism）下的新城、佛羅里達州濱海鎮（Seaside）的示範性住宅等，都是成效良好的個案。

在建築設計方面最為人稱道的水岸社區規劃個案中，北加州的「海洋牧場」（Sea Ranch）開發案很值得一提。在過去三十年間，對於想要在個別家庭與自然環境需求之間取得平衡的設計師，這個面對太平洋的社區，已經被視為是某種檢驗標準了。早先，「海洋牧場」的房子被設計成以小型集合住宅的方式群聚，以便增進能源效率。其中摩爾─林登─騰布爾─威塔克事務所（Moore Lyndon Turnbull Whitaker）操刀的「一號公寓」（Condominium One）開發案，以舊木材當作主要建材，並且特意設計

成號稱可以「捕捉太陽、阻擋風」。另外,這裡面海多風懸崖邊的許多土地都被保留,未予開發,只是為了讓整個海岸景緻可以由全社區共享,而非被部分人所獨占,這種規劃手法在當時可謂相當前衛。與小尺度住宅的設計手法例如屋頂裝設太陽能板相比,這類大尺度的社區規劃手段,也同樣地符合綠建築的精神。

不論是為假期或日常使用而設計,水岸建築都普遍暴露於各種特殊環境條件中,像是熱、風、日光、鹽分、水流衝擊,或不可預期的天氣變化。在偏遠的湖畔或小島上,諸如瓦斯、電力、廢棄物清運、甚至可飲用的淡水等等,各種住宅所需的基礎設施可能相當缺乏。在這類地點的綠住宅必需能將環境條件與科技予以結合,透過科技將能源效率最大化、周邊環境負荷最小化。綠建築與建者也都需要體認到,興建水岸建築時,避免對建築基地進行浮濫開發,也可對保護水域有關鍵作用。

一般來說,對水岸環境的最大破壞,總是來自大型建案不分青紅皂白的大尺度開發建設。相對的,個別屋主或建築師,從個案基地環境的角度仔細推敲設計內容,所累積產生的破壞則較少。當然,慢速開發未必一定對環境友善,過多居住人口與水岸環境破壞,也可以伴隨著一棟又一棟的建築而逐漸形成。但在慢速開發的模式下,建築師可以從容地處理地景保護問題,也可以在設計中逐漸建立後續建案可以跟隨參照的經驗或標準。

長久以來我們總是會害怕,都市發展侵入水岸地區會造成水岸環境的消亡。這種恐懼恐怕不是一朝一夕可以消除的。艾拉‧卡特(Ella Carter)在 1937 年出版的《濱海住宅與小木屋》(*Seaside Houses and Bungalows*)警告道:「我們對濱海地區的觀感將會快速改變。隨著城鎮開發不斷進逼,水岸過往的光彩正在不斷流失。」然而,時代將再次改變,透過今日綠建築設計的高度發展,我們對水岸空間的思考與感受還會再變化,這之中蘊藏的可能性將會是無可限量的。

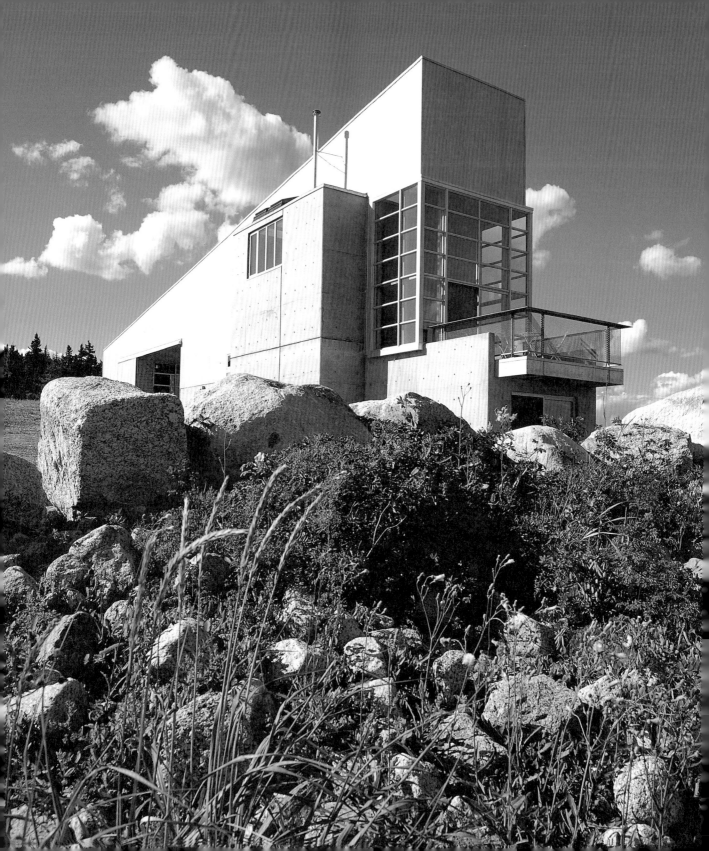

霍華德家屋 HOWARD HOUSE

建築師事務所	設計師	地點	年份
布萊恩‧麥凱里昂斯建築師事務所 Brian MacKay-Lyons Architects	**布萊恩‧麥凱里昂斯** Brian MacKay-Lyons	**加拿大 新斯科夏省 西平南鎮** West Pennant, Nova Scotia, Canada	**1999**

在新斯科夏省（Nova Scotia）偏遠的東南沿岸粗礪海岬間，當地漁村處處可見資源再利用的景象。當地漁民習慣把老舊貨櫃回收改裝成停放漁船的船塢。於是村子周邊景觀遍布著飽經風吹雨打的鋼鐵盒子，毫不隱藏當地樸實謙卑的傳統生活價值。就在這樣的一個小漁村旁、彎彎曲曲延伸入海的半島上，遍布大石塊的草地中間站立的是布萊恩‧麥凱里昂斯（Brian MacKay-Lyons）設計的「霍華德家屋」（Howard House）。

這棟擁有三間臥房的獨棟住宅，12 × 110 英尺（約 3.6 × 33.5 公尺）的窄長造型，外觀還以鐵皮浪板包覆。乍看之下，就像是另一座回收貨櫃拼裝成的船塢。它的偽裝非常高明，在落成後的頭幾年，連當地鎮議會都把它當作是船塢來課稅。建築師麥凱里昂斯本身就是個新斯科夏省人，他的事務所專門承接他所稱「根植於在地環境的建築」。「我把這棟房子當作是某種教育公眾的工具，試著詮釋這種文化地景，用以提昇地方性。我把這種切入手法稱為文化永續性。」他說。而當地政府的混淆誤判，便正好證明了這種設計手法的成功。

屋主原先住在遙遠的加拿大西岸英屬哥倫比亞省，是一對知識份子夫婦，先生是位藝術史學家，妻子則是位圖書館員，兩人都相當愛好建築與藝術，有兩個孩子。他們搬來新斯科夏省後，很順其自然地選擇了麥凱里昂斯來設計新居。建築師先對基地進行詳細的勘查與規劃，並且以土地藝術的角度作為切入點，剛好迎合了愛好建築與藝術的業主夫婦。在初期溝通階段，建築師與業主選擇把基地與設計案當作是大地藝術（land art）來討論。一般說來，大地藝術是一種對土地與自然環境有著高度尊重的藝術型態，這樣雙方的固有興趣都能產生交集。藝術的角度吸引了業主，而對土地與環境的尊重，則是建築師一直信奉的原則。

在佔地 4 英畝（約 4896 坪）大的基地上，房屋以南北座向的方式配置在基地的西側邊緣上。設計方案中包含了許多低環境衝擊的設計手法，例如被動式太陽能收集、被動式通風、熱質量技術，以及樓板中埋藏的熱輻射暖房系統。這些功能使得房屋除了外型能融入周邊地景外，還盡量減少對環境的傷害。另外，麥凱里昂斯選擇當地就能輕易取得的建築材料，也在造型上順應了當地複雜的微氣候。造型上，這棟房子並沒有出挑出簷的設計，這其實是反應了當地氣溫不規則劇烈變化的氣候特色。「這裡的海灣海流會帶來暖空氣，所以有不規則又劇烈的結凍解凍循環。出簷部位在這種影響下，會變得容易產生裂縫與漏水的問題，」建築師解釋：「水結冰時會膨脹，冷凍時會在材料間撐出縫隙，解凍後這些縫隙並不會消失，周而復始隙縫便會越來越多、越來越寬，材料本身與接合部位便會受到嚴重的摧殘。」

房子面海的三個立面，都有不同的結構設計與門窗配置策略。西側立面直接面對大海，需要頂住強勁的海風，於是建築師設置了混凝土盒狀量體，方方整整地從房屋狹長外型中間突出，這個混凝土方盒子在外型與功能上都類似於港口的防波堤，或像建築師所描述那樣，

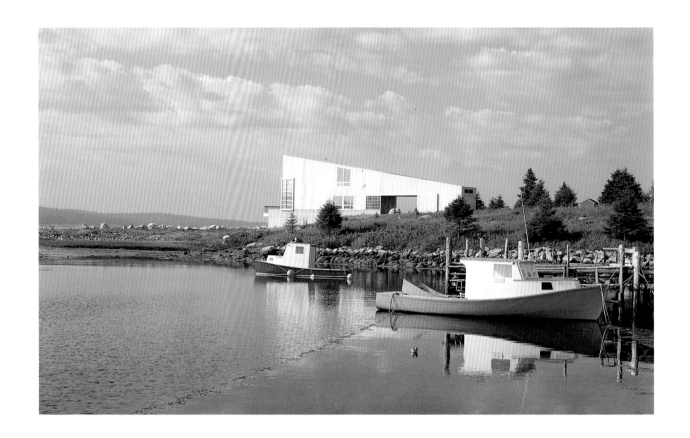

是「一個抵抗強風的臂膀」。在其內部，則設有鋼架斜撐，在強風吹襲時可以穩定房屋的整體結構；東側面對的是冰河遺留的石頭淺灘，這裡應用了鍍鋁鋅鋼浪板，並點綴著一些窗戶開口，每個開口部都配合室內不同空間的不同眺望風景角度而塑造；南側面對的半島海灣，是個安靜的海灘，也是屋主小孩遊戲的戶外空間。在這裡建築師運用兩層樓高的鋼框玻璃落地窗，使室內可以獲得最多的太陽光與熱。幾道玻璃拉門打開以後可以通向一條窄長的戶外露台，把室內的生活向戶外的海邊延伸，它的末端非常靠近水邊，只有 3 英尺（約 0.9 公尺）的距離。

房屋的木構架屋頂，向南揚升、朝向水岸。在屋頂下是一個連續無阻隔的生活空間，從北側車庫開始，穿越車庫大門與半室外廊道，連到入口中庭，再接往廚房與起居室，最後通向水邊露台。往下到略為嵌入地下的地面層，則以一道走廊串接了三套臥房。在上層，一個挑高夾層裡隱藏的是主臥房與一套書房。建築師解釋，「設計構思中有一大部分都用在如何在一條細窄管子裡，想辦法切割出不同生活空間的問題上了。」

另一大部分的設計工作，則是要在有限的施工預算裡實現這棟建築。可用的施工經費只有加幣 20 萬元（約 600 萬台幣），所以每個設計細節都得把材料與人力成本作最高效率的運用。麥凱里昂斯運用了當地種植的楓木作為櫥櫃的木料，室內地板則是直接把混凝土樓板予以打磨整理而已。因為整棟房子都

設有熱輻射暖房，所以臥室裡也使用一樣的地板，不需要擔心臥室地板冰冷的問題。室內牆壁還使用沒有額外面材保護的原始片岩（chip rock）。房子裡不另外設置天花板，所以房屋輕巧簡單的傳統北美洲木構架結構就全部外露。這棟房子負擔不起昂貴裝潢，也沒辦法有繁複細節，但卻沒有使建築師少花心思在設計上。在麥凱里昂斯的眼中，這些限制反而讓他能夠使這個設計更為符合新斯科夏省建築的文化傳統。「當地人們會迴避奢華鋪張的事物。每個人都不會想要透過炫耀來吸引他人的注意。所以當地的建築也都非常樸實無華。」

透過這種建築師稱為「零度裝飾」（zero detailing）的風格，房子外型具有乾淨俐落而極簡的現代感。但這與

窄長盒狀的量體造型，呼應了
當地漁民世世代代都在使用的小
漁船船塢外型。

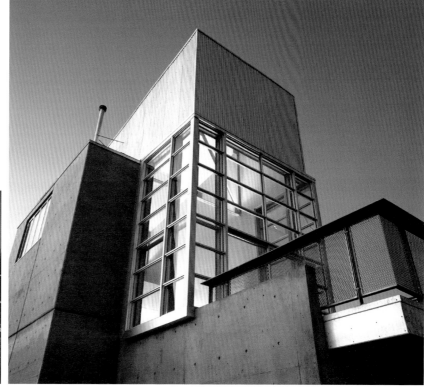

極簡主義讓人喘不過氣的、嚴厲的緊密
壓迫感相當不同，「我希望在極簡主義
與樸實風格之間劃出界線；極簡主義其
實本質上是花俏炫耀的，樸實才是一般
人在用的設計取向。」建築師這樣解釋。

　　麥凱里昂斯相當注重語彙的運用，
不論是建築或言語溝通方面都是這樣。
對他來說，援引風土建築手法在建築中，
並不只是種巧妙的口語表達。使用當地
建築既有的材料與形式作設計，讓他的
思維不致偏離這塊土地的獨特文化，也
使他的設計與這塊土地保持親近。「永
續建築最真實的構思源頭就是風土建
築，」他說，「當有一天在環境的每個
層面上我們都承擔不起任何錯誤時，風
土設計就是我們一定會實踐的設計。」

房屋南端面向水景成三面開
放的型態。從室內可以經由一組
金屬框玻璃落地門通向露台。

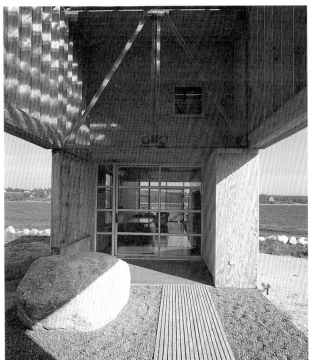

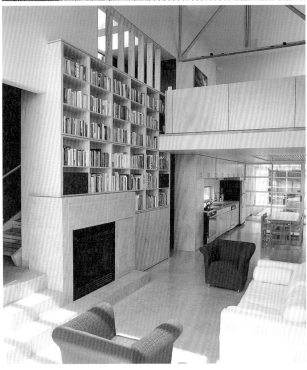

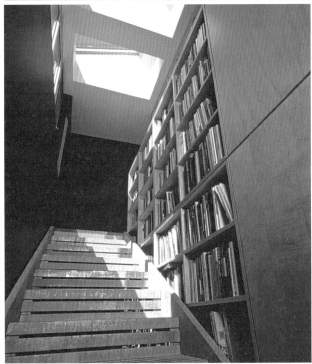

穿堂使用沒有裝飾的合板作
為牆面面材，地面則是粗礫石。

夾層辦公室的牆面是素面片
岩，櫥櫃家具則使用當地生產的
楓木。

運用無色素的原色混凝土與
楓木櫥櫃，交錯構成了起居空間
的樸素基調。

樓梯採用的是非常便宜的電鍍
鋁板。

草圖手稿

基地配置圖

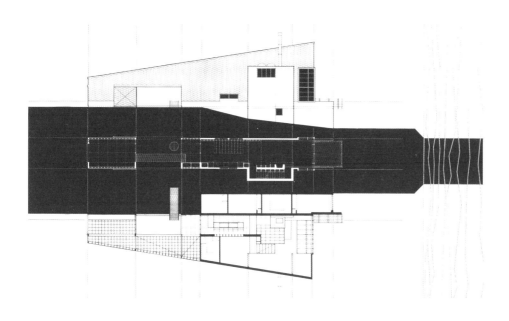

立面、平面、剖面結合圖

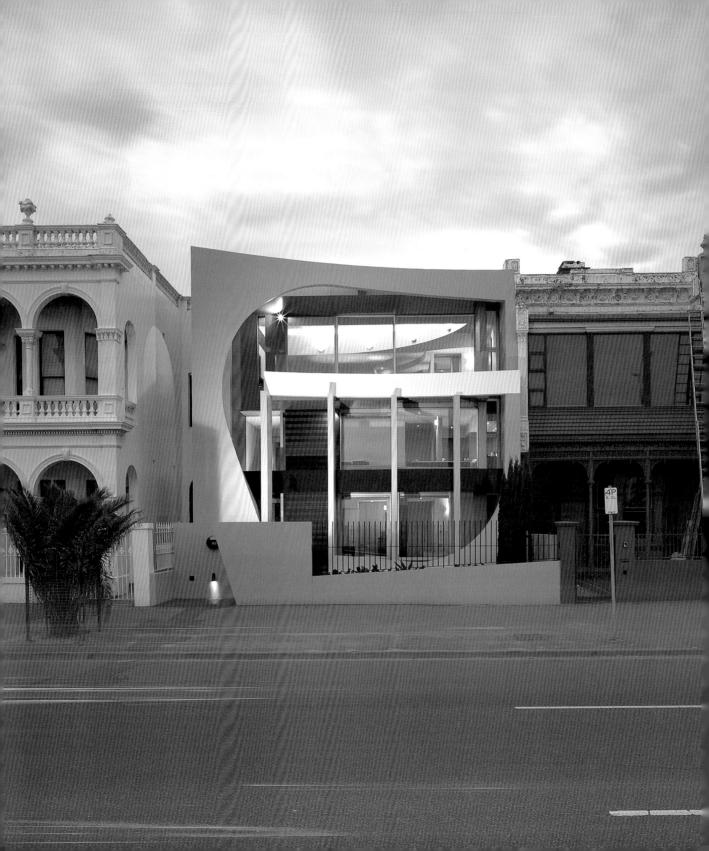

史瓦特住宅 Swart Residence

建築師事務所	設計師	地點	年份
考克斯一卡邁可聯合事務所 Cocks Carmichael	**彼得·卡邁可** Peter Carmichael	**澳洲 墨爾本** Melbourne, Australia	**2004**

多年來，住在墨爾本的多媒體製作人黎西·史瓦特（Ricci Swart）一直都在注意貝肯斯菲爾德大道（Beaconsfiled Parade）上的房地產出售消息。這條兩英里長路上的古老聯棟房屋都面對著菲利浦灣港（Port Phillip Bay）的海水，正是她從小夢寐以求的水邊住宅。等到小孩都長大各自獨立以後，史瓦特沒有後顧之憂、可以搬家。於是當她看到她最中意的那塊地終於插上求售的立牌，毫不猶豫就馬上出手買進。不過這個物件其實是個景觀垃圾。房子的風格是老式的愛德華王朝時期的建築，然而卻因為二十多年前屋主的恣意改建而殘破不堪。破敗景象反而增加史瓦特的興趣，因為這代表了她有機會把房子整個拆掉從頭蓋起自己的夢幻住宅。

← 一面面對墨爾本的菲利浦灣港、另一面緊鄰忙碌的交通要道，「史瓦特住宅」的設計不僅強調出水景的特色，也著重於減少汽車廢氣噪音的侵擾。

↑ 屋頂上的太陽能板以及太陽能熱水器，捕捉太陽光的能量，供應了一年之間大部分時候生活所需的能源。透過反用換流器，這裡生產的電力如有多餘還可以賣給當地的電力公司。

史瓦特很清楚她要蓋的住宅是綠建築，但是這塊基地才30英尺（約9公尺）寬，兩邊還被十九世紀老房屋包夾，而當地嚴格的建築法規，再再都是讓設計不能自由發揮的限制因素。建築師彼得·卡邁可（Peter Carmichael）早在1970年代就已經在他新現代主義風格的設計中，不斷嘗試綠建築技術與手法，但他也相當熟悉歷史街區建築的複雜問題。參觀過卡邁可在附近的一處維多利亞時期老建築改裝工地後，那既大膽又巧妙的設計手法深深吸引了史瓦特，而決定將自己的房子委託給他設計。她的空間訴求主要有三項：她想要一棟現代風格的房屋，但必須同時能尊重周邊老社區紋理；其次是室內空間不能有一絲毫浪費；最後，房屋的設備與材料在完工以後，最好完全不需要任何的維護。

重建後的三層樓鋼鐵玻璃住宅就座落在沙灘旁，但卻不只是棟沙灘別墅而已。上下兩戶獨立的公寓有著簡約而挑

高的美學風格，上層是開有天窗的挑高公寓，配備兩套臥房與史瓦特的書房；樓下則是一套可以對外出租或訪客住宿的公寓。因此，它不僅與海岸有著密切的關係，也和都市紋理非常親近。

卡邁可在設計中同時並用被動式與主動式太陽能技術與材料，而且這些設備與材料要不是當地可就近購得的，就是可再生資源，或是非常堅韌、可以長期抵擋海風鹽分與路上汽車廢棄污染物的侵蝕。他在設計過程中也相當重視都市紋理。他說：「我們特別去測量了同一排房屋的立面，找出它們的造型韻律。例如，新房子立面的柱子間距與兩側老房子的柱子間距是一樣的。而大門旁邊的圓拱造型則直接呼應了附近建築立面的新義大利式風格（Neo-Italianate Style）。」建築朝街道這面的立面，在結構上是與主建築物分開的，這樣可以吸收過往車輛的振動，形成緩衝功能，讓室內免於室外噪音與強風的侵擾，還能阻絕夏天午後的炎熱陽光。這個造型的和緩曲線角度也是特意設計的，可以使新房子接續上左右兩側舊房子立面各自不同的退縮尺度。

卡邁可也從基地的自身特性汲取設計創意。當地風貌包含了沙灘、木板棧道、濱海公路，以及成排的優雅住宅，這些特色讓建築師聯想到繪畫大師亨利·馬蒂斯（Henri Matisse）畫筆下法國南部地中海岸里維拉（Riviera）一帶的濱海小鎮。於是這棟房子的造型設計，便與馬蒂斯作品《舞蹈》（The Dance）裡優雅的曲線造型基調相呼應，

面對北方的後陽台，在深出挑屋簷與不鏽鋼百葉板保護之下，將三樓起居室的空間感向外延伸，遠方市區風景一覽無遺。

　現場澆置混凝土的半分離式正立面構造，不僅可以阻擋汽車噪音，還可以擋掉不必要的炙熱陽光，只留下午後低垂的斜陽會照進起居室內。

最後使得室內空間處處充滿著驚奇。

房屋基地夾在沙灘與公路中間，所以許多細節設計必須予以因應。街道這面的窗戶額外設置了氣密窗，以便阻絕汽車噪音與污染。室內通風井裝置不僅採用玻璃面材作為特色裝飾，而且位於房屋的正中央，同時使房屋三層樓都可以得到自然通風，室外空氣的引入口刻意做得有點高度，這樣可以限制引入街道上的汽車廢氣。建築師的設計目標，是要同時將室內空氣品質最佳化、充分利用海灣景色，同時將能源消耗最小化。也因之屋頂構造的隔熱設計做得非常密實：正立面牆上的窗孔使用了半英寸厚的玻璃，這是因為厚玻璃比薄玻璃有更好的音響與隔熱效果；背側立面的懸挑設計可以控制炙烈的北方陽光進入室內

的量。冬天太陽低懸，陽光可以進入室內多一點，夏天太陽角度較高，陽光就被阻擋在室外；屋頂的太陽能板與當地電力公司的供電網相連結，陽光強時，房子生產的多餘電力可以輸送給電力公司，這些都記帳儲蓄在電費帳單裡。冬天陽光弱，房屋需要電力公司供電，帳單裡的「儲蓄」可以抵銷電費。

隔熱設計與室內熱能管制，一部分依賴於基地既有的特徵，另一部分則由高科技設備來處理。這個基地與左右兩棟房屋共用側面牆壁，於是夏天暴露在外承受太陽熱量侵襲的立面就減少了，冬天經由表面將室內熱能洩漏出去的機會也減少了，室內溫度的起伏便能比較和緩。整棟房屋運用一套智慧型管理系統，所有燈光、遮陽板、空調、保全，

甚至室外園藝景觀都受到電腦的精密控制，以因應戶外陽光強弱、溫度變化、居住人數與使用需求，以及保全方面的需要。

主屋與接連著的車庫的屋頂可以收集雨水，用於後花園的自動澆灌系統。正立面的小瀑布，具有減緩噪音的功能，它的用水也來自另一個獨立的雨水回收系統。（依循水設備顧問的建議，這裡沒有設置中水回收系統，一方面因為基地狹小難以容納中水處理設備，另一方面中水也有可能會滲入並污染地基的土壤。）用水的需要算是相當低了，因為這棟房子並沒有需要大量澆灌的草坪設計。建築師設計的後花園露台以石板地面為主，再點綴兩塊小花台、一塊小菜圃。史瓦特相當欣賞這樣既節約資源又

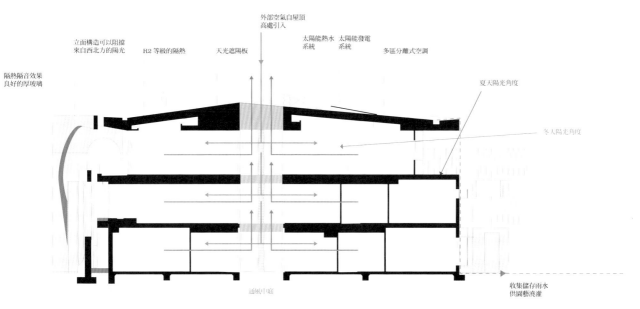

外部空氣自屋頂
高處引入

立面構造可以阻擋　　　　　　　　　　　　　　太陽能熱水　太陽能發電
來自西北方的陽光　　R2 等級的隔熱　　天光遮陽板　系統　　　系統　　　多區分離式空調

隔熱隔音效果
良好的厚玻璃

夏天陽光角度

冬天陽光角度

通風中庭

收集儲存雨水
供園藝澆灌

被動式與主動式系統

南向立面圖

北向立面圖

中央通風井
位於房屋正中央，貫穿全部三層樓，這個通風井是特地依照這棟建築量身訂做的設計，可以在高處引入外部新鮮空氣，避免汽車廢氣，從而改善室內空氣品質。

太陽能板
屋頂上的太陽能收集設備，可以供應屋裡大部分的電力需求。再透過一個 0.2 千伏特（KV）的反用換流器，多餘電力可以透過電網輸送給當地電力公司。

雨水收集
從主屋與車庫屋頂收集的雨水，透過自動灑水系統，用在園藝澆灌上。

自動微氣候調控
屋內設有一套掌控照明、窗簾、空調與保全系統的自動控制系統。系統可以預先設定，配合外界陽光與氣溫、內部生活人數等係數，使室內環境調節至最舒適狀態。

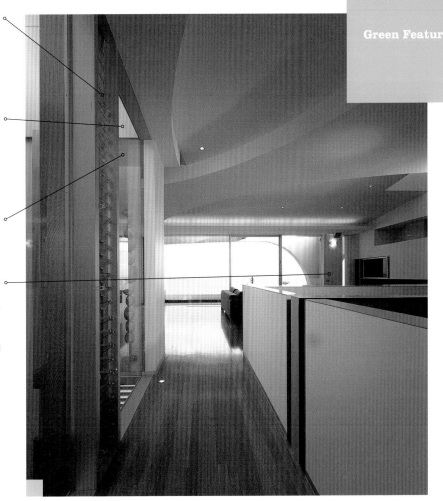

實際的設計。她說：「我的主要設計需求中有指明，這房屋應該要能很容易照顧，非常容易使用。我想要能夠在外旅行兩三個月，都不需要擔心家裡花草的照顧問題。」

其他高能源效率與低維護成本的設計手法，還包括了附有調節器的低電壓鹵素燈、高效能螢光燈泡，節省了照明的電力負荷。板狀太陽能熱水器、輔助性瓦斯熱水器，都與一套封閉循環的虹吸式熱能循環系統相結合，對應於墨爾本的溫帶氣候，形成最能節省能源的熱水供應方式。冷暖氣的設置也捨棄集中式空調，改用七套分離式系統，這樣房屋內就只有需要用到的地方才需要開冷暖氣。

史瓦特說：「或許是因為這些高科技設計手法，住在這裡以後，我變得越來越與生態環境有所共鳴。這房子持續不停地自動自我調節。這使我開始時時清楚意識到環境裡潮汐、風與陽光的細微變化。我真的很喜歡這種與大自然隨時相連結的生活氣氛。」

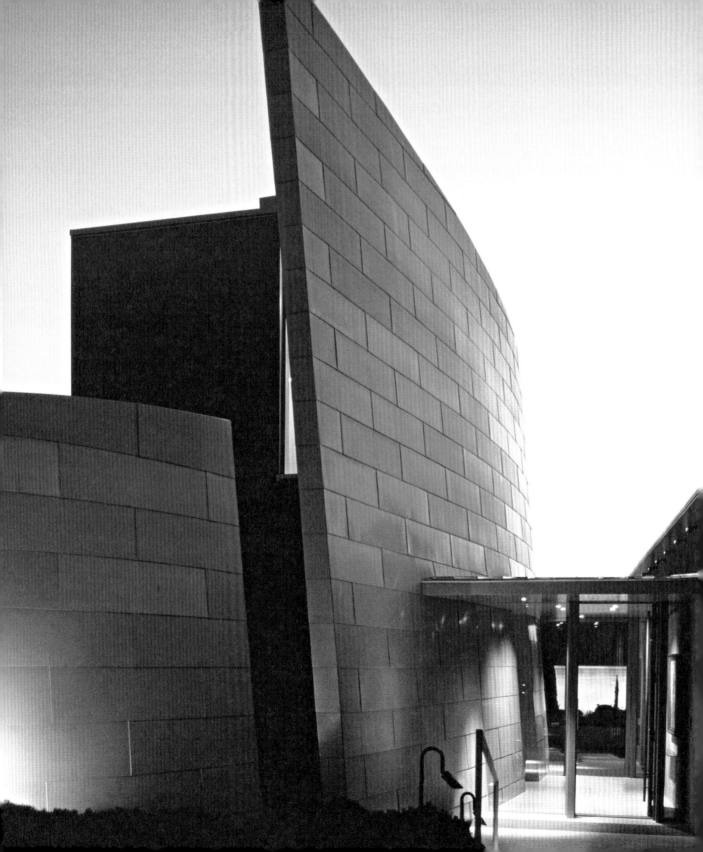

華盛頓湖別墅 Lake Washington House

建築師事務所	設計師	地點	年份
歐森—松德伯格—孔迪—艾倫建築師事務所 Olson Sundberg Kundig Allen Architects	吉姆・歐森 Jim Olson	美國 華盛頓州 莫瑟島 Mercer Island, Washington, USA	2004

「這裡面最主要的想法，就是透過綠建築技術創造建築美感。」吉姆・歐森（Jim Olson）評論他在西雅圖近郊莫瑟島（Mercer Island）華盛頓湖（Lake Washington）湖畔作品時這樣說。歐森是西雅圖歐森—松德伯格—孔迪—艾倫聯合建築師事務所（Olson Sundberg Kundig Allen Architects）的主持人之一，他以結合現代主義與當地的地域主義（Regionalism）風格著稱。他所推出的作品，可以有著現代主義的乾淨線條，也同時使用了西北太平洋地區當地偏好的木材、鋼鐵、玻璃材料組合。

雖然歐森也設計非常多一般獨棟住宅，但是他也同時對當代設計與環境議題有很深的興趣。他與家人在華盛頓州西部的鄉間小屋就是個例子。過去多年裡，他就把這棟座落於茂林中的輕巧小建築當作實驗建築手法極限的對象。

2004 年落成的「華盛頓湖別墅」，在規模上比建築師自家小屋來得大，在綠建築手法上的應用當然也不遑多讓。歐森把建築量體沿著一道龐大的弧形牆壁配置。弧形牆最高處達 28 英尺（約 8.5 公尺）高，長達 50 英尺（約 15 公尺），外部以日後可以回收再利用的萊茵鋅牌（Rheinzink）金屬板材包覆。這道牆也正是這棟房子自然通風系統的最重要部分，它被用來當作是煙囪一般，依照季節不同，將空氣向上、向下、向左右兩側引導。氣流隨著牆壁的引導，會以一道 U 型的彎曲路徑穿過整棟房子。這個曲線狀的通風系統造型，是配合跟隨太陽在天空的路徑與角度而設計的。夏天時，低樓層會吸進湖畔的涼風、穿過房屋、再從屋子頂部將暖空氣排出；在氣溫較冷的時節，這道牆把陽光反射到室內的起居室與餐廳。這樣冬天時陽光就可以協助加熱室內的空氣，弧形牆則把暖空氣絆住，讓它們在室內流動，形成天然的暖氣。

當然，這棟房子還利用了其他各種不同的永續設計手法。地板裡附有熱輻射暖房系統，屋頂則種滿景天草（sedum）。這是一種耐乾旱的植物，植栽具有良好隔熱效果，冬天時幫助熱能留在室內，夏天時把室外的熱隔離在室外。漂亮的立面材料則是回收的紅木，上面許多個小型通風孔終年引入新鮮空氣。遮陽板在造型上完成了簡單乾淨的當代風格，在功能上則可以把夏天炎熱的陽光擋在室外。這棟房子在夏天時不需要任何的機械冷氣空調。

戶外庭園的部分，委由同時在巴黎與西雅圖兩地設有辦公據點的景觀建築師凱塞琳・古斯塔夫森（Kathryn Gustafson）操刀。她所設計的景觀，充分地延續了綠建築設計的主軸。除了車道使用可透水鋪面，還有額外種植的樹木為房子遮蔭。她盡可能地保留了基

外觀以金屬板包覆，這棟房屋的大型弧形牆壁看起來非常具有雕塑感，在功能上也非常實用。弧形造型可以捕捉湖上吹來的微風，再將氣流導引到室內，幫助室內降溫。

建築師使用數位氣候模擬軟體，在電腦上預測並控制進入室內的太陽光熱能。

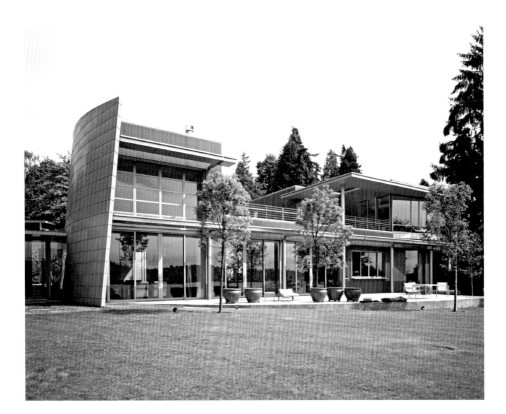

地既有的樹木，增植的樹木則選用當地耐乾旱的樹種，「比較耗水的植物使用得並不多，而且是集中『注射』在少數位置，只作為點綴裝飾的用途。」她這樣說。

對於歐森來說，別稱為「煙囪」的曲線牆，就是整個設計案的最重要象徵。他說，「煙囪自己也變成了表達它本身功能的造型雕塑──它將機能轉變成藝術。」這道牆也成了屋裡其他藝術作品的背景。玻璃藝術家艾德‧卡本特（Ed Carpenter）的玻璃作品將照進屋內的陽光予以折射、反射，再投射到曲線牆上，形成歐森所說的「光之繪畫」。

在建築語彙的層次上，這道牆正代表著建築師成功地結合了有機型態與現代主義兩種造型取向。房屋線條大部分是直線，特別是大量使用水平線條，及一系列方盒形量體的房屋單元。房屋外部包覆著紅木表面。這些直線直角經過配置，最後像是被強迫般，或說像是被「說服」了，還是順應了曲線弧度與斜度的整體構成。最終，在空間關係上也被引導延伸，與屋外自然世界相互結合。

挑高天花板產生戲劇化的室內效果。向外眺望有湖景與花園樹木，經過精心配置設計，剛好形成對外框景。

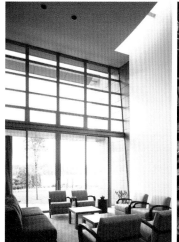

建築師的室內通風氣流設計草圖。房屋的 U 形牆壁，使湖上微風被導引到室內、穿過整個建築，並使熱氣向上推擠排出。冬天時，牆壁的金屬表面將陽光反射進室內，減少室內人工照明的需求，對於多陰雨天的西北太平洋地區來說，是很貼心的設計。

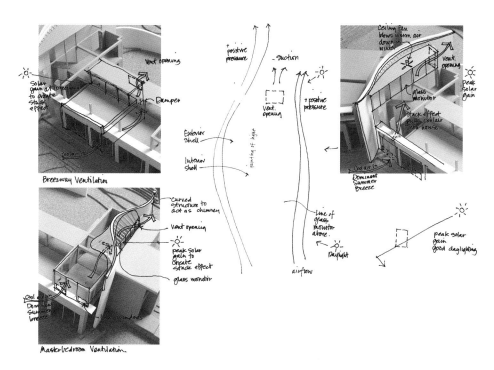

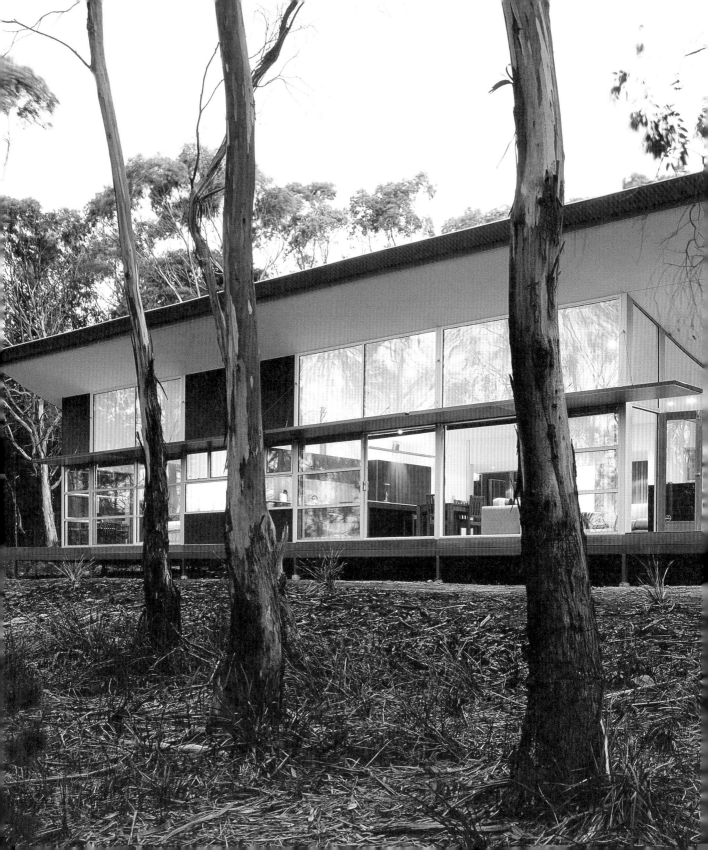

華拉溫巴接待會館 WALLA WOMBA GUEST HOUSE

建築師事務所	設計師	地點	年份
1＋2 建築設計事務所 1+2 Architecture	**卡斯・霍爾、麥克・維道、佛列得・瓦德** Cath Hall, Mike Verdouw, Fred Ward	**澳洲 塔斯馬尼亞 布魯尼島** Bruny Island, Tasmania, Australia	**2003**

這棟接待會館位於布魯尼島（Bruny Island），是澳洲塔斯馬尼亞州（Tasmania）的多個島嶼之中規模比較小的一個。從首府荷巴特（Hobart）出發到接待會館，要先開車三十分鐘到港口小鎮克特林（Kettering），轉乘搭載汽車的渡輪橫越迪安特卡斯特克斯海峽（D'Entrecasteaux Channel）到布魯尼島，最後在荒野泥巴路上開車一小時，才會到達這個瘦長島嶼三面環海的一個偏遠角落。在這裡，視線穿越尤加利樹與瘦長的木麻黃樹，塔斯馬尼亞本島的壯麗景色便盡收眼底。

就在這樣的基地上，塔斯馬尼亞的1＋2建築設計事務所著手這棟房屋的設計，而這建築更被事務所三位主持建築師之一的卡斯・霍爾（Cath Hall）稱作「隱密靜修所」、「逃脫當代都市生活壓力的地方」。霍爾說，從一開始事務所就希望這個房子「對環境造成盡可能少的衝擊，『安靜無聲』地融入這個島嶼叢林的脆弱環境中。」

就這角度而言，基本上這棟房子的每個細部都採取非常謹慎、節制而永續的設計。首先，業主預算很少，建築師基於預算與永續設計的立場，說服業主將房子面積改小，僅有一層樓約2150平方英尺（約60.4坪）的樓地板面積。房屋的鋼骨結構懸浮於地面上，將基地開挖的需求減到最低，而且還維持了基地既有的保水排水模式；所有廢棄物都在基地內自行處理掉；雨水被收集來供應家用水與飲用水需求；家用電力來自屋頂上的太陽能板，外加一套備用汽油發電機。住在這裡完全不需依賴當地任何水電及排水系統等公用事業設施。

這棟房屋的耗能基本來說相當低，

因為運用了幾項被動式太陽能節能設計，例如高效能隔熱設計、雙層玻璃窗，還將大部分寢室空間安排在基地較涼爽的一側。（位處南半球，所以建築物面對南方的部分會比較涼爽，與北半球相反。）建築物的北向立面開有大窗，可以將低角度的冬季陽光充分引進室內。而這房屋外觀極具震撼的造型，也是基於被動式太陽能節能設計手法：它有兩道彷如往上俯衝的曲面屋頂，其中一道高出另一道許多，就是為了能讓北側立面有足夠淨空可以開大窗。

房屋南側屋頂較低的量體，規劃了三間臥房與兩套衛浴。這部分是建築師所稱的「睡眠／私空間」。在北側顯得更戲劇化的這個比較高的屋頂下，是約兩層樓高的所謂「起居／公共空間」，規劃了含廚房在內的起居室、連通起居室的西側與北側木板露台，外加一套大主臥房。兩部分量體相結合方式也相當簡單，就是房屋正中央一道正東西走向的走廊。

「灌木叢林的體驗，就是這個設計的核心，」事務所另一位主持人佛列得・瓦德（Fred Ward）這樣說。溫帶氣候通常是夏天溫暖，冬天如果濕度夠則會相當怡人。這樣說來，起居室與主臥房所配備的鋁框滑動落地玻璃門在一年之中大部分時候都可以敞開不必關上。這樣使得室內可以直接與戶外相連通，屋主可以隨時親近植滿在地植物的花園。

從內往外看，戶外視野的戲劇張力可以被室內簡樸的材料組合所強化。起居室與用餐區使用了淺色硬木地板、中

外觀以金屬板包覆，這棟房屋的大型弧形牆壁看起來非常具有雕塑感，在功能上也非常實用。弧形造型可以捕捉湖上吹來的微風，再將氣流導引到室內，幫助室內降溫。

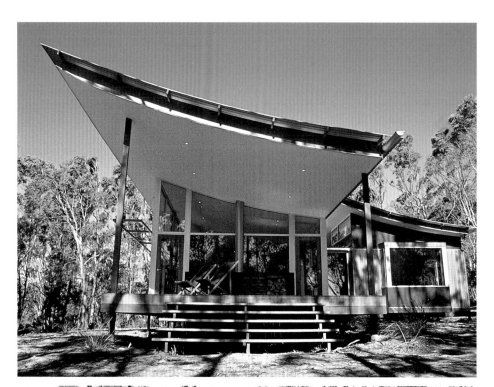

得利於房屋座向、戲劇化造型的屋頂與深出挑屋簷，夏天時屋子可以享受充分的蔭涼，冬天時則可讓陽光照進室內。

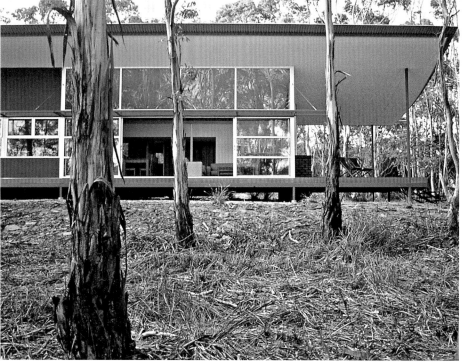

半戶外的陽台是居住在塔斯馬尼亞溫和的天候裡的一個重要設施，而建築師的設計使兩層高度的挑高起居室可以方便地直接連接半戶外陽台。立面細長的鋼鐵柱子與垂直構件與基地裡瘦高的尤加利樹幹相呼應。

性色調地毯、白色石膏壁板，還利用當地回收木料訂製了門窗樓梯與家具。這使得人在室內的注意力可以迅速投向戶外的林木、灌木與海洋。戶外材料也根據類似的原則來選擇，牆面有上油的木頭面板，鋼骨露出部位則漆上低調的深灰色。這個房子雖然具有當代風格的俐落線條，但被這片叢林環抱卻一點也不顯突兀。

　　儘管建築師們相當高興他們能夠說服業主使用許多綠建築手法，但有些東西他們還是得配合業主的需求。事務所第三位主持人麥克·維道（Mike Verdouw）說，他們原先設計了一條約100碼（約91.4公尺）的步道，將停車場與主建築相連，這樣訪客可以順著這條步道一步一步在林木之間慢慢「抵達、步入、發現主建築」。但是主人堅持車子必須可以直接開到房子前面。

　　很明顯地，即使是在偏遠的塔斯馬尼亞、即使業主很能認同永續綠建築的想法，設計師必須謹記在心的教訓或許與在洛杉磯或在亞特蘭大（Atlanta）市郊一樣：可別擺弄車道的設計啊。

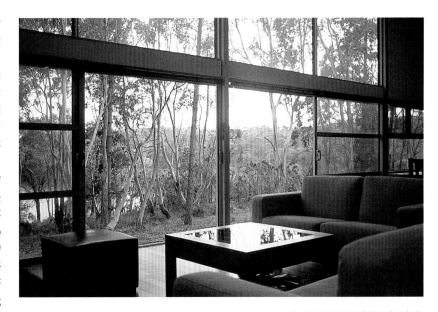

↑ 起居室使用了淺色硬木地板與自然色調的地毯，將視覺引導延伸到戶外，充分享受布魯尼島的森林與水景。

剖面圖

1 戶外起居空間
2 起居室
3 臥室
4 入口

平面圖

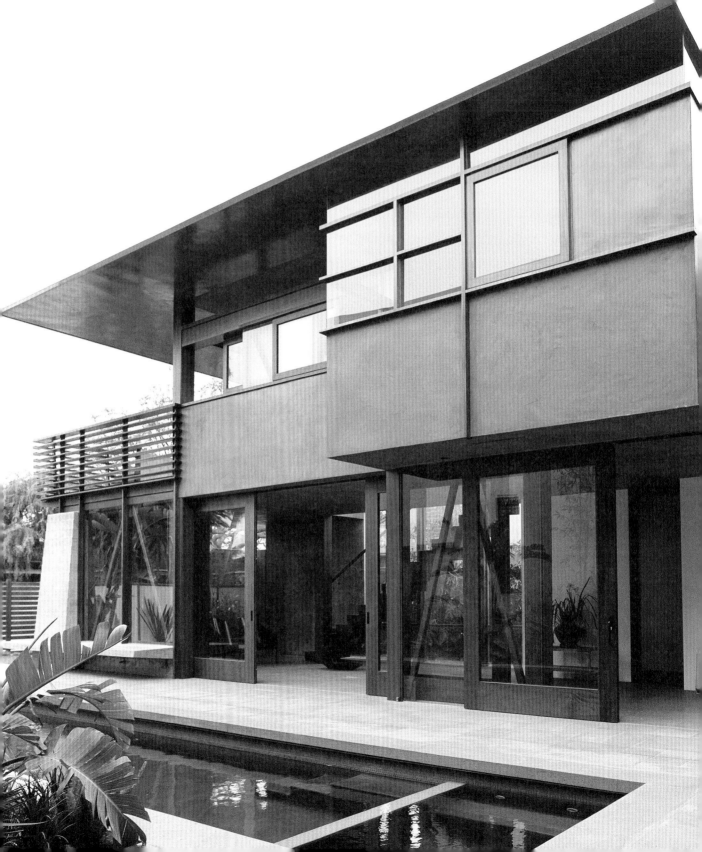

麥金利住宅 MᴄKɪɴʟᴇʏ Hᴏᴜsᴇ

建築師事務所
大衛・赫茲建築師事務所／綜合設計
David Hertz Architects / Syndesis

設計師
大衛・赫茲與史黛西・方
David Hertz and Stacy Fong

地點 **美國 加州 威尼斯**
Venice, California, USA

年份
2004

大衛・赫茲（David Hertz）將這棟房屋暱稱作「麥金利2.0」（McKinley 2.0）。赫茲在南加州經營的公司「綜合設計」（Syndesis）馳名於永續設計領域，同時研發了一項知名的「綠色」混凝土產品：「綜合混凝土」（Syndecrete）。最初在1996年時，他為自己與家人在南加州威尼斯市（Venice）設計了一棟室內面積2400平方英尺（約67.4坪）的海邊住宅，並將這棟鄰近太平洋的房子依據街道名稱取了個綽號「麥金利住宅」。從那時起，他的家庭不斷擴大（現在他與妻子已經有了三個小孩，從八歲到十二歲不等），於是後來，他決定房子也應該擴大了。實在夠幸運的，他們家北邊的鄰居土地剛好準備要賣。赫茲買地之後，他們住家的基地立即變成整整兩倍大，從40×90英尺（約12.2×27.4公尺）的面積，變成80×90英尺（約24.4×27.4公尺）。

赫茲原本房子的設計是兩個互相分離的量體：大量體是住宅的主體、小量體是車庫加上樓上的小孩臥房，中間以二樓空橋連接。當他在思考如何增建時，決定採用同樣的配置策略，讓各個生活用途容納在不同的、比較小型的分離量體裡。因此在新購得的土地上，他配置了兩座新建築物。透過把新建部分推到土地邊緣上，他在新舊土地之間創造了一個半包圍式的中庭。

赫茲表示，這次設計的靈感主要是來自印尼的風土建築，包括桃花心木的樓梯及格柵，整個建築表現出來的或許可以說是一種「峇里島新現代風格」（Balinese Modern）。整個建築群主要是四棟各自分立的兩層樓建築量體，彼此間再以三道圍蔽起來的空橋連接。四個量體都面對中庭，中庭設有深度不深的長型泳池與露天淋浴設施。建築物對外的立面，用的是現場澆灌的粗獷混凝土牆；面對中庭的這一側，雖然也使用混凝土，表面卻打磨得相當平滑，幾乎到光可鑑人的程度。

新建物的其中一棟，樓下是小孩子的遊戲室，樓上是兩套小孩臥房。這與原來位於車庫那棟樓上的小孩臥房用空橋相連，空橋利用玻璃作成可以遮風擋雨又能適度通風的設計。整體配置在基地東側二樓形成了一個「小孩軸線」。另一棟新建物樓下是游泳池畔的起居室，樓上是工作室；工作室現在也兼作客房使用，赫茲甚至想像：「以後當孩子長大一些，還可以讓他們在裡面組個家庭搖滾樂團。」這個量體與小孩們的房子是用第三道空橋連接，與舊建物的第一座空橋在配置上相呼應。但在功能上，第三道空橋還附設了一套新衛浴，夜裡開燈時，看起來像是飄浮於地面上的大燈籠。

在整個設計過程裡只有一個意外的困擾，那就是面積。雖然他的家人相當需要這些新增的空間，但是作為一個綠建築忠誠的推動者，他們所增加的面積始終讓建築師感到很困擾。「就永續發展的角度而言，不論就世界上哪一套標準來看，五個人使用4400平方英尺（約123.6坪）的室內面積實在算是相當大的。」

為此，他嘗試把這棟房子設計成同規模房屋中他曾見過最綠的綠建築。「在每個設計層面上我都採用綠建築的設計手法，」他說，「但我也把這棟房子，不論是既有或新建部分，當作是個綠建

面對池畔的起居室的滑動門採用特製的軌道，這樣可以將室內外融為一體。門框的桃花心木料來自經過認證的永續經營林場，隱藏在屋頂的太陽能設備則供應了溫水游泳池所需要的能源。

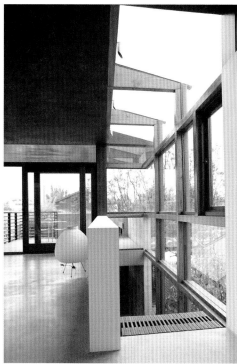

露台欄杆使用的是經過永續認證的熱帶硬木。

使用同樣木料製成的百葉板，為沿著整棟新建築體的過道空間提供了充足的遮蔭。

一樓利用基地原有建物的基礎板作為地板，省去額外的地板材料。

池畔起居室樓上的工作室可以享受非常充足的自然光。樓梯上方採用無框式採光天窗。這裡也配置許多窗戶，以加強自然通風效果。

現場澆置的混凝土板為開放式起居／用餐空間阻擋了戶外街道的喧囂，但是陽光、空氣、棕櫚樹影還是可以透過可開闔的高窗透進室內。

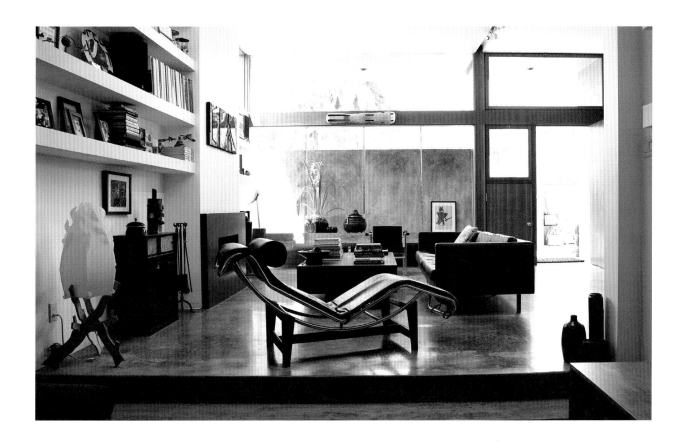

築個案研究、甚至是個綠建築實驗室。這是為了讓我的生活可以與環境體系、材料與設計方法相互共生。」

首先，屋頂上的 20 片太陽能板，供應了全屋 70% 的電力需求。另外還設置了平板式太陽能集熱器，供應熱水器熱水，然後熱水再輸送到混凝土樓板裡的熱輻射暖氣系統。屋頂上還設置有拋物線鏡面的太陽能集熱器，把陽光的熱能集中在真空玻璃管裡，用來生產更多的熱水；建築物所使用的所有木材都是由永續經營的林場所供應的；這裡使用的混凝土絕大多數是赫茲發明的「綜合混凝土」，其中 41% 是回收材料，同時與一般混凝土相比，具有兩倍的抗壓力、卻只有一半的重量。這個材料在這裡充當為某種「太陽能儲存槽」，在

白天吸收陽光的熱能，避免白天室內過熱，晚上時則慢慢釋放熱能，滿足室內的居家需求。

透過將「綜合混凝土」用在自宅這棟精緻的建築作品上，赫茲希望能夠推廣回收產品與環保建築材料的運用，並漸漸影響他所指的「高階、精緻、設計導向的建築市場」能夠不再抗拒綠建築。

充分利用了南加州溫暖柔和的海岸氣候，這個設計的整體空間氛圍相當舒適，並不因為建築師在綠建築方面的訴求而打了折。每個角落的設計都沒有室內外的明確區分。「這棟房子的設計精神類似於魯道夫・辛德勒（Rudolf Schindler）的設計哲學，」他說，「加州的氣候使人們非常喜歡戶外生活，建築物也大量地對戶外開放。位於這個氣

候帶，使得許多相關節能設計手法可以自由地發揮。」

的確，在赫茲謹慎地把綠建築設計元素藏在視線不及之處的同時，強烈的地域風格也幫助他形塑了整棟房子的基調。就結果來說，不論是房子的新舊部分，透過走廊、空橋、滑動門的設計，可以充分捕捉利用海上吹來的涼風，而一樓的所有房間更是都與中庭毫無阻隔地相連通。

「不論永續設計元素與手法本身的野心有多大，在設計上我總是想嘗試使它們順服於建築美學的力量，」赫茲表示，「但你其實也可以說，這棟房子為了配合氣候而做的各種設計，最後反而促成了它美學形式的發生。」

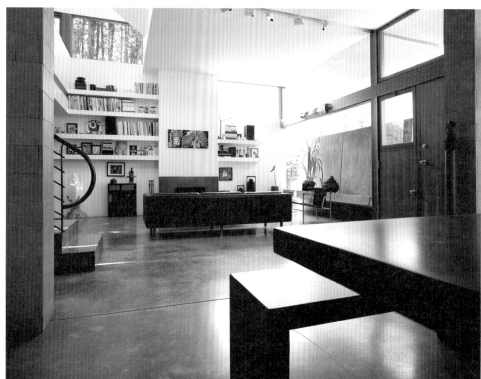

開放式起居／用餐空間裡，有一套用「綜合混凝土」製成的餐桌。這種材料是建築師自己發展出來的綠建材。

現場澆置混凝土與預留玻璃窗孔的細部

主臥房地板裡藏有熱輻射式暖氣管線，天花則採用回收木材，戶外露台將房間整個包圍起來。

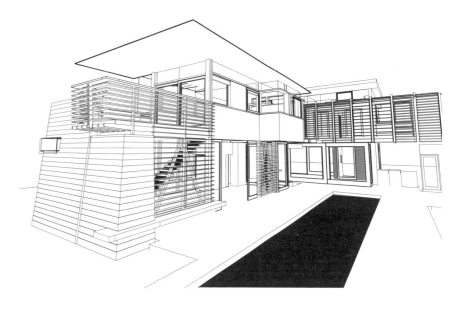

外觀透視圖

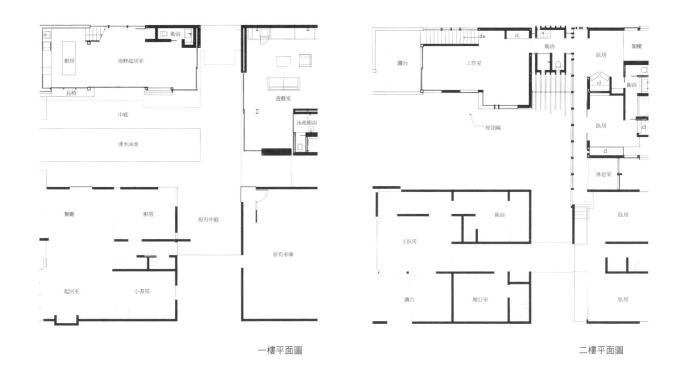

一樓平面圖

二樓平面圖

一樓平面圖labels: 廚房, 池畔起居室, 衛浴, 長椅, 遊戲室, 中庭, 淺水泳池, 泳池衛浴, 餐廳, 廚房, 原有中庭, 原有車庫, 起居室, 小書房

二樓平面圖labels: 露台, 工作室, dn, cl, 衛浴, 臥房, 閣樓, cl, 衛浴, 臥房, cl, 屋頂線, cl, 休息室, 衛浴, 主臥房, 臥房, 露台, 辦公室, 臥房

沙漠是地球上最惡劣的環境之一，氣候炎熱難以承受，又極端缺乏水資源。但是，對某些人來說，沙漠卻是某種隱居地或庇護所——人們可以到沙漠中尋求心靈的提昇、生命力的復甦，或者遠離大城市的生活壓力而獲得喘息。然而最近，特別是在美國，大片的沙漠土地被開發成新都市郊區。透過六線道高速公路連接出去，一片片單調無特色的社區像癌細胞轉移一樣在沙漠中擴散蔓延。

地球上五分之一的土地被沙漠所覆蓋；三分之一的國家擁有大片的沙漠地帶，從中國、南亞、中東，到非洲大部分土地、一部分的南美洲、墨西哥，以及美國西南部等。沙漠的型態也很多樣，有波浪般起伏的柔軟沙丘、一望無際的乾燥紅土平原、遍地堅硬鹽粒的盆地，或是布滿岩石的山陵地。雖然日間溫度酷熱，一旦太陽下山氣溫卻猛然驟降，日夜溫差可達華氏 70 度之譜（約攝氏 39 度溫差）。雖然看似毫無生機，沙漠其實充滿了生命力，一陣偶然暴雨就可以從龜裂的土壤隙縫中喚醒許多生命，開出遍地野花，短短幾天內就可以完成發芽、開花、結子、散播到枯萎的一輪生命循環。

因為許多人遷往沙漠地帶去享受它的自然之美以及乾燥天候，沙漠也已成為綠建築重要的實驗對象。在那裡，建築設計沒有其他選擇，只能向極端氣候屈服。越來越多沙漠中的建築設計，不是參考風土建築、運用被動式手法利用太陽能來調節室內氣溫的冷熱，就是得另外發明出獨特的通風空調手法。例如，傳統泥磚屋的結實厚牆被用來吸收並阻擋日正當中的高溫；到了晚上，牆壁又慢慢地釋放熱能，讓室內保持暖和，極度有效地調節了日夜室內溫差。

沙漠建築必需考量的第一個問題就是，需要保持適宜人居的涼爽低溫的室內空間要多大？就環境的角度講，當然是越小越好。但不論建築大小，對於炎熱陽光的處理都是一大挑戰。如果建築被設計成窄長形，並且沿著太陽運行軌跡作東西向配置，那麼就會有一道主要牆壁被保護免於受到日光直接曝曬。許多沙漠住宅僅僅利用這個簡單規則，便在室內創造了涼爽

空間。另外，也很普遍的是 U 形配置，將中庭朝北開放（南半球則改為朝南），便可創造一個享受傍晚怡人涼風的中庭空間。

不只是劇烈變動的日夜溫差，沙漠的氣候特徵也包括了空氣的極端乾燥。每年降雨量不到 10 英寸（約 254 公厘）在沙漠中可謂稀鬆平常。從深井裡汲取並儲藏淡水或者收集雨水，則令人乍舌地困難且昂貴——比如說，雨水很可能在收集好並密封起來以前就蒸發了。因此，節水設計與水儲藏手法，便是永續沙漠建築的重要課題。例如，我們可以把用過的水予以回收，用在其他用途如清洗器具或澆灌庭園。這便是一般所稱的「中水」（gray water）。設置中水系統可以大幅度減少居家用水的用量與成本。另外，還有所謂「氣雲採集」（cloud harvesting）或「氣霧收集」（fog catching）的新科技也開始發展成熟。這種系統可以把空氣中的濕氣凝結轉換成日常用水，並在智利等地開始普及了。

沙漠中的風、塵土，以及沙塵暴，也是重要課題。住宅必須建造得足夠堅固，以便抵擋沙塵與風暴的威脅。然而這往往與永續發展主張對土地輕度利用的精神有所衝突。儘管沙漠地區能供應的在地建材選擇並不很多，但注意環境的設計施工業者還是會考量，盡量減少從遠地運輸引進大量的木材或其他建材。在地原生的材料，例如當地石材，可以更有效地適應當地的沙漠氣候，而且在視覺上也比較容易融入當地景觀。

一些其他建築手法可以進一步加強建築耐用度，並且減少沙漠住宅的環境衝擊：屋頂的水平出挑，可以阻擋夏日高角度的陽光，同時容許冬日的低角度陽光照入室內；相當多傳統的或高科技的材料，模仿東南亞或中東地區傳統住宅中常見的手工雕製繁複花格窗飾；窄窗的使用，一方面讓引進室內的陽光剛好足夠，另一方面也在室內牆上印下了漂亮的窗影。儘管採用的設計原理只有非常少數是新進發明，但持續地藉由這些原有的智慧，我們能夠從不可能的沙漠環境中創造出可行的建築，而且得以使沙漠建築有益於環境與居住。

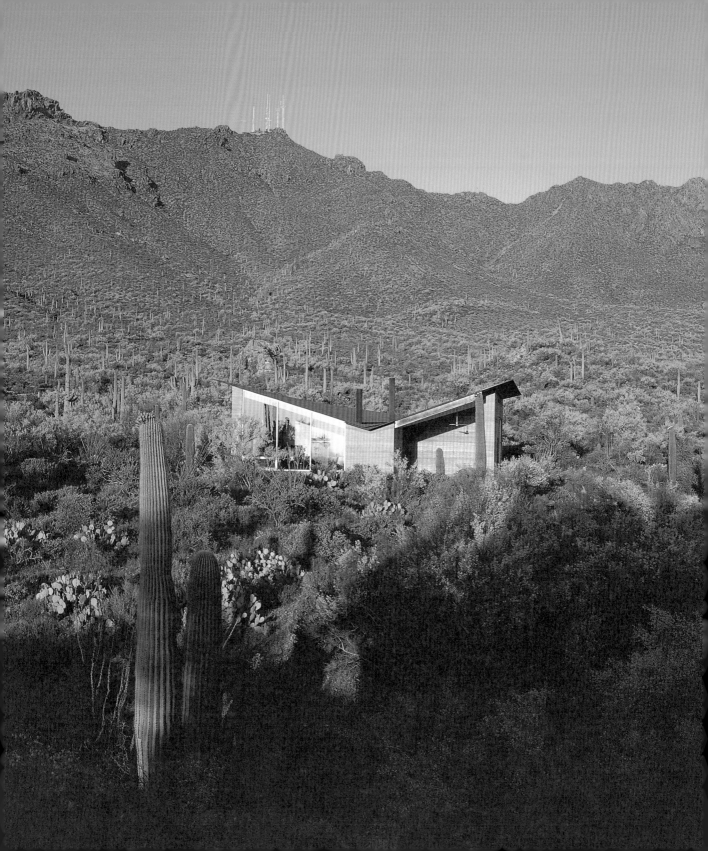

土桑山屋 TUCSON MOUNTAIN HOUSE

建築師事務所	設計師	地點	年份
瑞克・喬伊建築師事務所 Rick Joy Architects	**瑞克・喬伊** Rick Joy	**美國 亞利桑那州 土桑** Tucson, Arizona, USA	**2001**

土桑山屋（Tucson Mountain House）座落於遠離塵囂的山谷中。這裡氣候異常嚴酷，炎熱白晝與冷冽夜晚交替，雨季時大雨從南方席捲而來。暴風雨隨時冷不防地出現，激烈的閃電打在沙漠中燒灼了灌木叢。長久以來，這地方的居民已經逐漸適應了氣候，而發展出泥磚蓋成有著厚牆、小窗的低矮房子的傳統，當地許多新建築也呼應了這種美國西南地帶的地域建築風格。但是最近一些新區裡住宅常見的圓形邊角以及漆上土色的外牆，可就不能說是道地的本土建築了。

專長於環境友善建築，曾獲「國家設計獎」（National Design Award）的建築師瑞克・喬伊（Rick Joy），所追求的則是他心中「紮根於地方的建築」。近來他對當地歷史悠久的沙漠建築工法提出了不少新意。在進入亞利桑那大學（University of Arizona）攻讀建築之前，他曾在緬因州有過十二年從事音樂演奏與裝潢木工的經驗。1990年畢業後，他先在鳳凰城（Phoenix）的威爾・布魯德（Will Bruder）事務所工作了三年，隨後獨立開業。他的事務所規模很小，多是用合作方式進行，開業後便接連推出一系列有稜有角的夯土屋，把古老建築技術、現代的外型，加上令人讚嘆的沙漠景色結合在一起。所有喬伊的案子都非常仔細地考慮建築座向與陽光的關係，以及資源的節約。每個作品也都反應了他對地景深刻的尊重與對空間充滿詩意的了解，「土桑山屋」（Tucson Mountain House）就是鮮明的例子，建築師將傳統建築技術、大膽的現代外型、工業材料等結合成獨具特色的建築，再與沙漠的色調、氛圍、地形相互交融成一體。

「土桑山屋」的業主是當地的一對夫婦，基地位於土桑市郊人煙罕至的索諾拉沙漠（Sonora Desert）。建築面積刻意地控制在 2000 平方英尺（約56.2 坪）的小規模，彷彿是在謙卑地訴說，這個小屋不會與遠方綿延山脈或夜晚無盡黑暗蒼穹相抗衡衝突。這棟一層樓住家的外型相當低調，幾乎隱身於恣意遍布的三齒蒿（sagebrush）與仙人掌的緩坡背景裡。

這間獨棟住宅由主臥房、一間客房，加上一套開放式的廚房／餐廳／起居室所組成。房子北邊有個大型陽台，可以充當戶外房間使用。東邊階梯走廊向下接到入口大廳。喬伊解釋，「我的設計規矩之一就是不做車庫，」所以停車位被藏在屋後，通過一條與屋頂脊線同向的小徑連接到正門口。整個精巧配置的空間上方，是一組蝴蝶型的鋼鐵折板屋頂，深屋簷下緊連著大玻璃落地窗，為室內提供北向與東向的廣闊沙漠景色，但並不會讓室內收進過多的陽光照射。在其他方向的外牆上，透過幾何型小窗可以眺望屋主所鍾愛的各個角度的沙漠景緻。整棟房屋的開窗都設在靠近地面處，使室內通風更為順暢。

外牆的夯土材料是喬伊建築作品的一貫特色。這是直接取用建築基地現場挖掘的沙漠沙土，再混以 3% 波特蘭水泥來灌製成的牆壁。依照陽光角度不同，外牆顏色會有所變化，從深紅棕色到淺棕灰色不等，而這也賦予了「土桑山屋」與周邊環境一樣的顏色與質感。灌入木

← 位於遠離城市的索諾拉沙漠中，瑞克・喬伊設計的「土桑山屋」，在美學與環境兩方面都融入了沙漠景觀中。

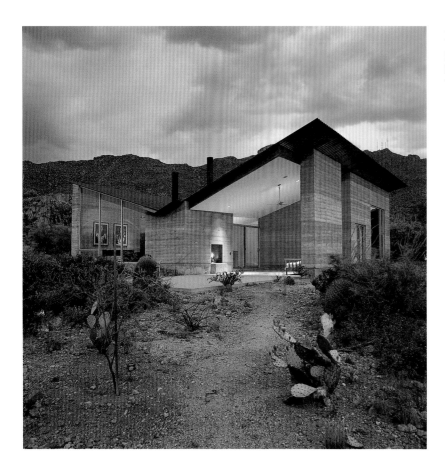

在屋子北面高高揚起的屋頂底下,從室內外牆延展出來的大型門廳,配備有暖爐、休閒空間,還可眺望風景。在功能上,被當作是個戶外房間來使用。

製模板、層層夯實、硬化脫模之後,這種材料土色的表面會有許多深淺不一的條紋,彷彿像被億萬年地質作用所層層疊疊累積擠壓出來的地質紋理。在外部,夯土牆粗糙多孔的表面與環境相呼應;在內部,一層封阻劑則避免了夯土牆粉碎剝落,而其粗糙紋理也與室內的光滑磨石子地板、楓木製極簡主義內裝家具,產生強烈的視覺對比。從環境上來看,屋子南北兩側的這些 2 英尺(約 0.6 公尺)厚、16 英尺(約 4.9 公尺)高的土牆,在沙漠中可說是絕佳選擇,因為它們提供了良好的被動式空調通風。在當地,華氏 100 度(約攝氏 37.8 度)高溫是稀鬆平常的事,而厚土牆可以輕鬆吸納日間高熱,室內便可維持涼爽。到了晚上,沙漠裡室外溫度降得又急又猛,牆壁可以緩慢釋出白天吸收的熱能,讓室內溫度不致過於寒冷。

與喬伊近年其他建築作品類似的是,「土桑山屋」的設計建造相當尊重索諾拉地區脆弱的生態系統。這裡看似嚴苛的環境,如果仔細觀察,其實有非常多樣的動植物生態。這房子在視覺上既謙卑又自信,在滿足屋主的生活需求之餘,另一方面對環境卻只造成最低度的干擾。「在我心中,環境主義就是對地景的深層尊重,」喬伊解釋,「這也顯現在我的設計內容與施工方法上。沙漠,永遠都是我設計中的最優先考量。」

在正門入口處,玻璃門板就設在建築的兩個量體相交的部位,讓人首先第一眼窺見了這棟房子令人讚嘆的沙漠景緻。

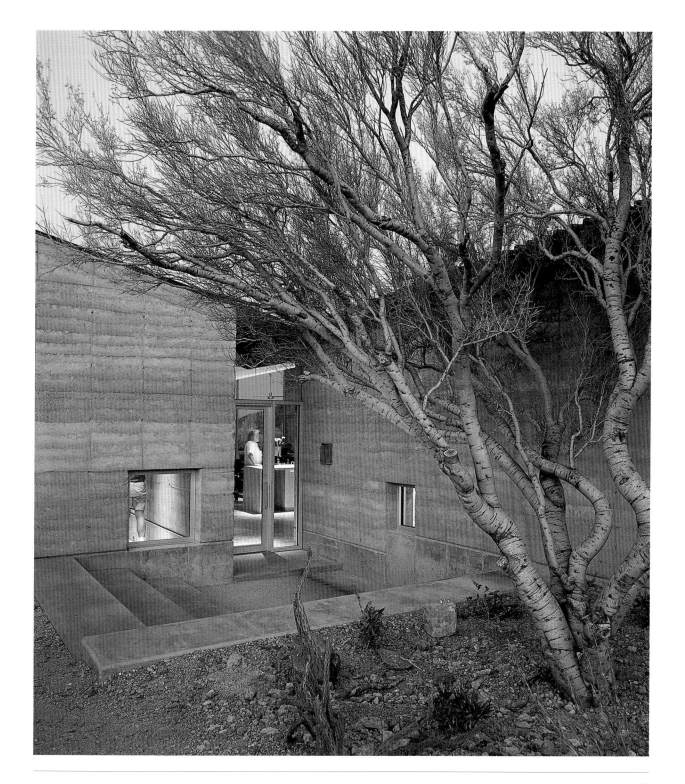

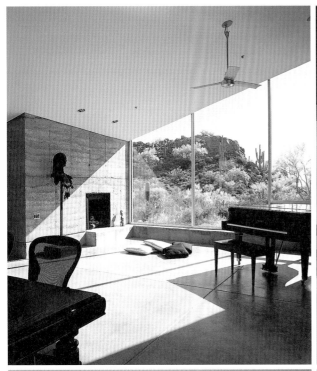

透過起居室與餐廳朝東的大
面落地玻璃窗，沙漠豐富的動植
物生態盡收眼底。

浴室利用透明玻璃滑動門與落
地鏡面，讓人淋浴時彷彿置身戶
外大自然中。

夯土牆不僅具有結構作用，
也同時為室內外都提供了帶狀紋
理的表面質感。

儘管這棟房子大量使用玻璃開
窗，但是只有少數幾扇可以打開。
這些可以打開的窗戶經過特別設
計配置，目的在於促進室內空氣
流通。

平面圖

北

金屬浪板屋頂
燈箱金屬飾帶
表面無粉刷夯土
混凝土地梁
可開放金屬框 1 英寸厚隔熱玻璃窗

北向立面圖

可開放金屬框 1 英寸厚隔熱玻璃窗
訂製金屬壁爐排煙道
燈箱金屬飾帶
表面無粉刷夯土
混凝土地梁
不可開放的金屬框 1 英寸厚隔熱玻璃窗

東向立面圖

金屬浪板屋頂
表面無粉刷夯土
混凝土地梁

西向立面圖

金屬浪板屋頂
不可開放金屬框 1 英寸厚隔熱玻璃窗
混凝土地梁
金屬浪板屋頂
表面無粉刷夯土
混凝土地梁

南向立面圖

Tucson Mountain House

147

吉勒斯挑高工作室住宅 GILES LOFT/STUDIO

建築師事務所	設計師	地點	年份
雷克／弗拉托建築師事務所 Lake / Flato Architects	**泰德・弗拉托、鮑伯・哈里斯、海瑟・迪格列拉** Ted Flato, Bob Harris, Heather DeGrella	**美國 德州 聖安東尼奧** San Antonio, Texas, USA	**2001**

無論我們能夠設計出多麼節能的新房子，從生態衝擊的最基本觀點出發來看，絕大多數節能設計挖空心思都比不過保留舊建築就地改建的節能效果。在德州聖安東尼奧（San Antonio）的「愛爾蘭公寓區」（Irish Flats）邊上，就有一棟改建自 1920 年代低矮倉庫建築的藝術工作室兼住宅。它曾兩次差點被整個拆除重建，但現在卻成了「適性再利用」（adaptive reuse）的個案研究了。

女性視覺藝術家吉兒・吉勒斯（Jill Giles）1996 年買下這個廢棄舊倉庫，想要改裝成挑高工作室住宅。這個改建案由聖安東尼奧當地的雷克／弗拉托建築師事務所（Lake/Flato Architects）負責。不料，當原先的改建工程將近完工時，卻因為焊接不慎，整棟建築陷入火海。保留自舊倉庫的木造結構、新增添的部分以及大半原有屋頂都付之一炬。當火勢熄滅，整棟建築只剩下光禿禿的水泥牆與磚砌裝飾而已了。

然而業主吉勒斯與專案建築師兼事務所合夥人鮑伯・哈里斯（Bob Harris）、事務所首席合夥人泰德・弗拉托（Ted Flato）、建築師海瑟・迪格列拉（Heather DeGrella）等人並不氣餒，儘管工程不如預期，他們還是決定盡最大可能利用所有剩餘的構造。與保險公司纏鬥一年後，停滯不前的進度終於恢復，他們又回到設計桌上重新構思。建築師們利用火災剩餘的建築外殼，轉換成開放自由平面的挑高公寓。為了壓低工程所造成的環境負荷，也為了讓業主荷包不那麼大失血，他們採取極簡美學，巧妙運用在地建材，還使用鋸齒屋頂大量引入自然採光。

雷克／弗拉托建築師事務所於 2004 年獲「美國建築師協會」（American Institute of Architects）年度風雲事務所的榮譽，他們的業務導向是以環境敏感建築為主，案子多分布於德州鄉間，結合風土建築的實用元素與直接了當的現代主義風格。他們簡練不造作的住宅與公共建築，有著美國西南地方的視覺語彙，卻不會落入鄉土懷舊的俗套中。

「當年在寫關於綠建築設計的大學畢業論文時，我得出一個結論：比起設計內容，綠建築更為關鍵的問題是我們所選擇的建築地點，」哈里斯說，「這棟房子的基地位於市中心邊緣，周邊環境相當破敗。只要把一個破爛小角落整理起來，讓有良知的公民住進來，整個地區就會逐漸改善。」

屋主 2002 年入住的這棟房子，是由兩區的磚構造建築構成，每區都各約 4200 平方英尺（約 118 坪），中間以一個加上圍牆的庭院連結。當初這個地點之所以吸引吉勒斯，部分是因為搬進城裡保證可以消除通勤的負擔；而這塊基地夠大，不僅居住區與工作區個別而言都非常足夠，而且可作適當的區隔，同時還可以出租部分空間增加收益。

居住棟的臥室門是一套鄉下穀倉式的大型拉門，發揮了分隔私密區域與起居空間的功用。在廚房裡，哈里斯設計了一套低成本的訂製鋼製櫥櫃與水泥檯面。一個原先用來放置地震儀與其他工業機械的鋼鐵大箱子，在火災之後倖存下來，現在則被改裝成餐室，剛好卡進

建築師把火災燒毀的倉庫舊屋頂更換為大型鋸齒屋頂，因而保留了建築物原有工業用途的意象。從室內看向北方，上方屋頂處只見高掛頂端的天空。

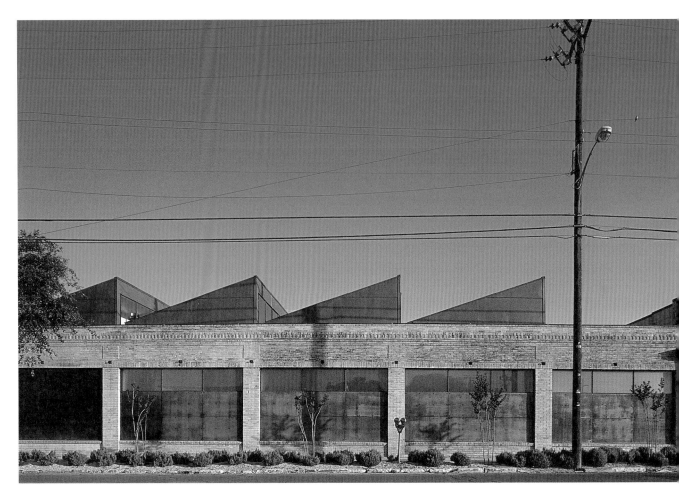

黑色混凝土纖維板（一種回收紙、水泥、混凝土的堅固混合物）搭配原有的磚構造，在外觀保留了這棟建築作為工業遺址的特色，同時並確保室內生活的隱私感與安全性。

挑高空間後面的角落裡；這個大箱子經過火舌肆虐，鋼鐵牆面都是扭曲的痕跡。開口向著起居室的這個餐室盒子，鏽蝕的鋼鐵與起居空間的灰泥粉光牆面產生饒富趣味的反差效果，加上一扇從德州奧斯汀舊倉庫回收來的老窗，則又很自然地讓它們接合上了。

連接居住棟與工作棟的中庭，被10英尺（約3公尺）高的水泥圍牆包覆，免於外界滋擾，在混亂都市裡形成一個平靜的隱居地。中庭裡點綴著些許盆栽、一個戶外暖爐，還有一個深及大腿的水池。幾何型的水池，是仿效藝術家唐納·賈德（Donald Judd）在德州馬爾法市（Marfa）的極簡主義裝置藝術作品的水池。中庭不僅使建築物僵硬的工業美學增添不少人味，也為房子注入了生活的氣息。

相鄰的工作棟，其內部牆面全部作成寫字黑板，可以隨手記下事情或畫圖，這不僅對吉勒斯與她雇用的平面設計師很方便，同時也嘉惠了租用部分空間的電影製作公司員工。在開放式平面中，從一道鍍鋅鋼製階梯往上，另有一個挑高夾層房間，形成了另一個不受干擾的獨立工作區。建築的東側在火災後加上一些斜撐鋼鐵構造，除了是內部承重構架外，也可以讓熱空氣上升後排出室外。因此，只有接近地面部分的空間需要高效能空調系統來調節溫度。

鋸齒屋頂的構想，嘲諷般地仿自附近一座「佛列德里希牌」（Friedrich）冷氣機工廠的造型。巨大鋸齒的每一道齒縫間都是朝北的高窗，陽光像是被過濾過一般，吉勒斯的生活空間就沐浴在一片柔和的光暈裡。從室內南端朝北邊上方望去，高窗的視野連接成一整片的天空。通往中庭的玻璃門，以及利用細小陶珠折射光線的帶狀橫窗，也為室內提供了額外的光線。帶狀橫窗位於北側與東側牆上方，提供採光之餘，並不會犧牲隱私感。「即使是陰雨天，白天室內也完全不需要人工照明，」哈里斯說明。因為人工照明在大多數住家中耗費了不少能源，所以對這麼大面積的建築而言，能源的節約非常可觀。

對哈里斯來說，這棟房子所展現的正是他們招牌的「低衝擊」建築。這種永續設計取向，不僅主張成本低廉、維護簡便，也包括因地制宜就地取材（seat-of-the-pants）的手法，避免不必要的浪費與重複以節省能源與建造成本。「我們發現，重度的環境工程技術人員（environmental technologist）分成兩種，一種人大量使用高科技材料與設備、追求LEED（Leadership in Energy and Environmental

從基地配置圖上可以明顯看出居住棟與工作棟的區分，中間利用中庭與水池相連。

SIXTH STREET

在居住棟與工作棟之間的中庭裡，深及大腿的水池相當具有雕塑感，同時可以幫助氣流降溫。基地周邊的都市環境相當破敗惡劣，水池的風景也有緩和氛圍的效果。

Design，能源與環境設計先導，是全球知名的綠建築評等系統）認證；另一種人則是追求聰明、細緻、充滿在地特色的設計。我們事務所兩種都做，但這棟建築很明顯屬於後面那類。」

地板溫暖的古銅色澤便是一例。從附近汽車保養場收來的舊機油，刷進被火燒過的破損水泥地板裡，形成這種特殊色調。這是設計團隊在另一個建案發現的工法，只因為「這點子聽起來還不賴」，哈里斯解釋。再經過上蠟以後，這個方法可以有效取代毒性甚高的水泥染料。

從中庭的無粉刷水泥板、1/4 英寸厚的廉價合板隔間牆，到當地製造每片1 美元的鍍鋅板階梯踏板，他們的創新精神，聚焦在如何利用最少的材料與施工來重整這棟建築上。「我們希望保留它的原初面貌，」哈里斯解釋，「這是另一種環境友善設計的手法。只要放越少東西在設計裡就好，元素越少表示彈性越多。這個建築日後再變身改造可說輕而易舉。這就是最具效能的綠建築營造手法。」

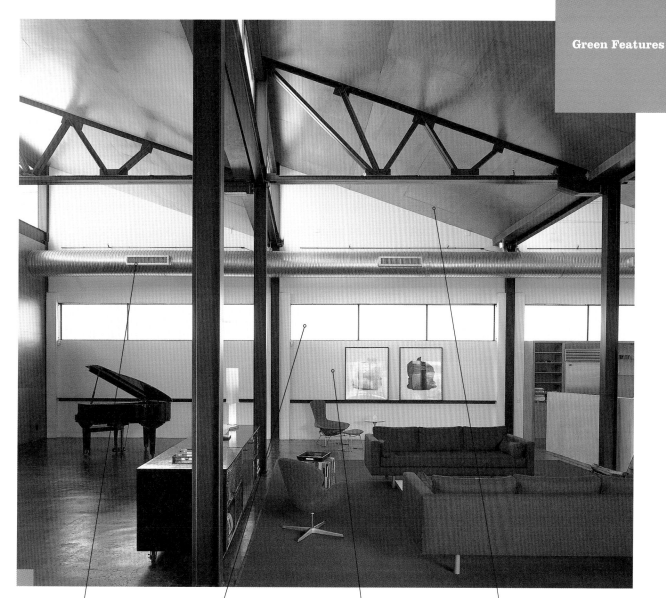

高效能空調系統
向上突出的三角形屋頂讓熱空氣有了上飄的空間，減少了室內對空調的需求，除了最熱的那段日子，一整年需要開空調的機會並不多。

散光玻璃
玻璃表面有許多小顆粒陶珠，產生類似透光遮簾的效果，因此可以在保持室內明亮的同時，減少從窗戶與天窗進入室內的熱能與炫光。

粉光牆壁
粉刷材料添加了高比例的細砂，所以可以吸納較多熱能，並保持室內涼爽。

鋸齒屋頂
光線從朝北開窗的大玻璃高窗傾瀉而下，即使外面是陰天，室內也幾乎不需要人工照明。

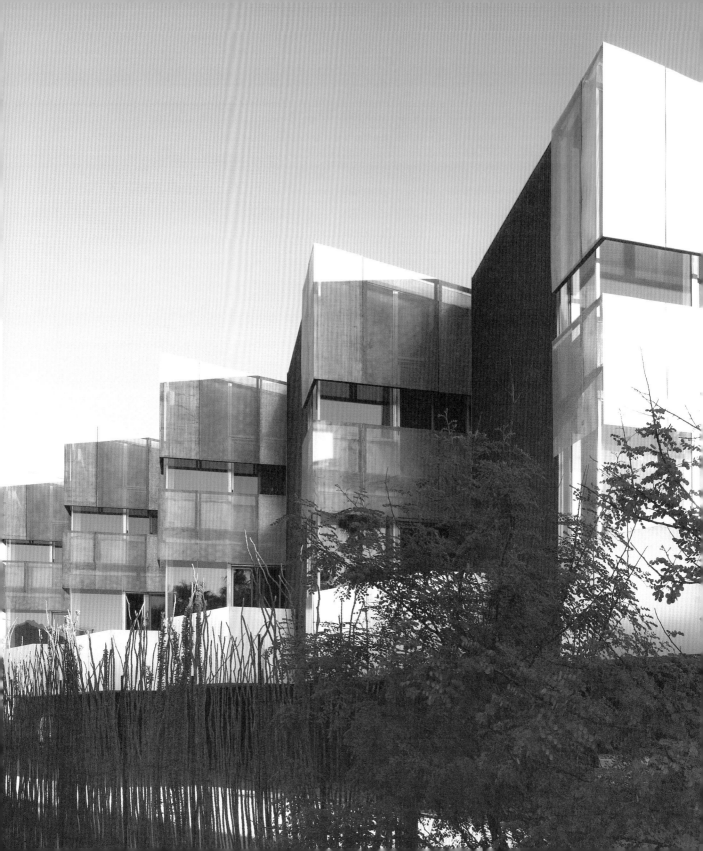

羅洛瑪五棟挑高公寓 LoLoma 5 Lofts

建築師事務所	設計師	地點	年份
威爾‧布魯德建築師事務所 Will Bruder Architects	**威爾‧布魯德** Will Bruder	**美國 亞利桑那州 史考特代爾** Scottsdale, Arizona, USA	**2004**

史考特代爾（Scottsdale）位在鳳凰城東北不遠處，是索諾拉沙漠裡開發出來的乾熱城市。城鎮風貌以模仿老式美國西部片街道景象般的建築立面為特色，同時也因為被不少大聯盟棒球隊選作春季訓練基地而聞名於世。1990 年代中期，美國西南一帶頂尖建築師威爾‧布魯德（Will Bruder）為史考特代爾當代美術館（Scottsdale Museum of Contemporary Art）設計增建案。他的博物館設計，把一棟廢棄藝術電影院改造成展覽空間，外觀點綴以多種鍍鋅鋼板裝飾。設計非常引人注目，1999 年開館時立即吸引許多人潮。其時這個城市完全沒有任何公部門的綠建築政策可言，這個美術館增建案當然也不是綠設計。

若干年後，布魯德接下當地一個建築設計案時，情形卻相當不同了。這時市政府已經施行了一套抱負宏大的永續設計準則，其中指定小型建築必須具備保存水資源與節約其他資源的設計。例如，小於 3000 平方英尺（約 84.3 坪）的獨棟住宅不可以有自己的游泳池與草坪。另外，這套準則也相當重視被動式太陽能設計策略，規範包括建築平面長軸走向與正南方夾角不可超出 20 度，同時建議使用低輻射鍍膜玻璃窗。建築設計可以使用高效能隔熱材、無毒油漆與裝修面材，還有比較不會衝擊基地地形的景觀與車道設計，而符合這些規範可以換取點數。總點數符合一定標準的新建築，可以獲得市政府的基礎級綠色認證。優良的設計可以用更高的總點數換取進階級綠色認證。

這套準則不是強迫性的，主要是鼓勵性質。市政府並不強制要求特定比例或全部的新建案都必須取得認證，而是讓永續都市開發的建案可以進入一個快速審核流程，而進階級綠色認證建案可以獲得最快速的通關獎勵。所以他們推行綠建築的策略，可說像是管理牛羊，用「蘿蔔」獎賞、不用「棒子」處罰。布魯德解釋：「人們可以自己抉擇。用以前老方法設計，市府審核發給建照的程序也就跟老作法一樣緩慢。如果選擇綠建築，申請建照就可以加快非常多。」

對布魯德來說，速度與綠設計兩者兼重。距離博物館四個街區外的一塊空地，附近街上有成排棕櫚樹與許多低層公寓建築，在這裡布魯德與同事設計了一系列共五棟引人注目的住宅兼工作室挑高公寓。這個設計與在地環境相呼應，也運用了永續設計手法，去除不必要的視覺元素，採取陽剛有力的當代造型。「羅洛瑪五棟挑高公寓」（LoLoma 5 Lofts）有五棟、每棟三層各層 1550 平方英尺（約 43.6 坪）。一樓是商業空間，上面兩層則是兩房公寓。基地位於屬於重劃區的史考特代爾藝術特區（Scottsdale Arts District）。在早晨、傍晚或天氣涼爽時，不僅鄰近的美術館，連其他文化機構設施、餐廳、大眾運輸節點等等，都可以算在步行可達範圍內。最後，這個傑出建案獲得市政府頒發進階級綠色認證。

一跨進基地，就隨處可見他們的綠建築手法。建築師設計的「汽車中庭」鋪以夯實的花崗岩碎石礫，完全不用水泥或柏油。這種鋪面與周邊景觀融合良好，還可幫助中庭地面降溫。如果使用柏油或水泥，這塊戶外停車空間可能就會變成建築師口中的「高熱陷阱」。

威爾‧布魯德設計的「羅洛瑪五棟挑高公寓」，每戶包含一個出挑陽台，可以眺望兩個方向的沙漠風景。多孔隙的金屬屏幕則可幫助控制照入室內的陽光量。

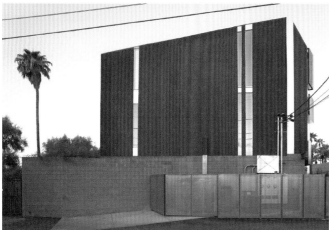

西側立面覆上長條形萊茵鋅牌金屬面板,並搭配以垂直的細長窗。

東側立面的長窗稍寬。

地面層室內停車位以汽車中庭向外連通。其鋪面是花崗岩碎石礫,不是一般的水泥或柏油。建築師說,一旦使用水泥或柏油,在沙漠陽光下會被烤得非常炙熱,令人難以消受。

面對街道的西側立面，外型上比較封閉。表面使用萊茵鋅牌（Rheinzink）金屬面板與細長窗，讓黃昏的窄長光影斜斜射入廚房。北側立面面向另一條街，但這一面的設計因素就複雜多了。從當地的永續設計角度來說，太陽是令人愛恨難分的環境因素。人們搬入這一區，大多著眼於當地充沛的陽光，然而人們其實也很害怕炙烈陽光的毒害。

北側立面是各面之中開最多玻璃窗的。但是，當地即使是十二月也很熱，春秋季更是常常炙熱無比，所以北側立面還是有一些保護住戶免於陽光傷害的措施：窗戶上被多孔隙的金屬遮陽屏幕給包覆著，屏幕大約有70%面積遮陽、30%透光，遮住了三樓窗戶的絕大部分面積與二樓窗戶的上半部。

從這種屏幕往外望去，比一般人想像的還要透明。這個立面設計也在一天

之中、一年之中陽光不那麼強的時候，給予住戶到戶外活動的機會。二樓每戶在這個方向上都有一座小型懸挑陽台，轉個角度還可同時眺望西方與北方，遠方沙漠裡900英尺（約274公尺）高的駝背山（Camelback Mountain）盡收眼底。每棟頂樓還有南側露台，可以俯瞰全市，視野甚至遠及沙漠深處以及趴趴果紅砂岩峰（Sandstone Papago Buttes）；在室內熱烘烘的夜晚時，這個露台還可當作涼爽的睡覺處。「我們想要重塑睡床陽台（sleeping porch）的整體精髓，」建築師說，這個點子來自於1922年建築師魯道夫·辛德勒（Rudolf Schindler）設計的加州洛杉磯好萊塢自宅。南北兩側的陽台及露台設計，都是為了要能提供「可以適應當地氣候與陽光變化路徑的戶外生活環境。」建築師說。

↑　建築師說這個案子所選用的幾種材料，靈感來源很多樣，從沙漠的地表色彩，到附近由大師法蘭克·洛伊·萊特設計的「西塔里森宅邸」（Taliesen West）都有。

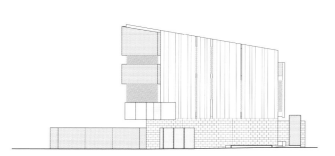

西向立面圖

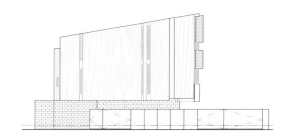

東向立面圖

北向立面圖

南向立面圖

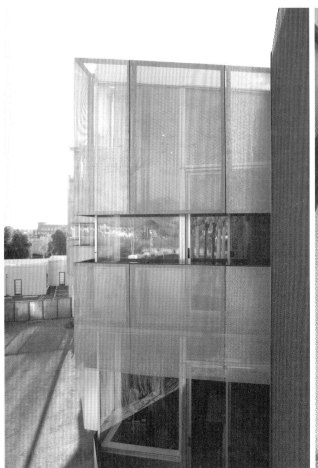
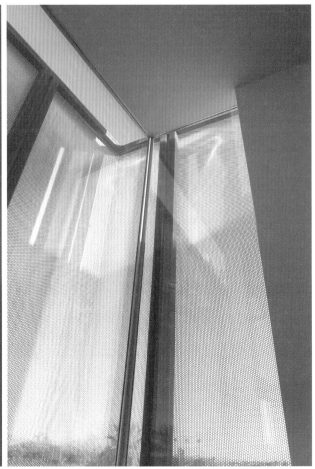

建築北側窗戶,部分被多孔隙金屬屏幕所包覆,可減少炫光與陽光熱能穿透入室內。從室內往外望去,這種屏幕保有的透明度相當令人驚異。

挑高公寓的內部空間開放,寬敞明亮、通風良好。布魯德評估,他設計的通風系統可讓住戶每年大多數時候都吹天然的冷氣。大多數附近建築的設計,都拒絕利用自然涼風的空調效果,「我認為這些住在附近連棟住宅的居民,都不習慣於打開窗戶讓自然風穿過房子。」建築師說。但他估計,每年 9 月中到次年 5 月中,當地居民其實不需要開冷氣,這樣每年必須依賴冷氣機的時間就只剩四個月了。

儘管景色壯麗、建築優美,「羅洛瑪公寓」卻不是走奢華路線的。布魯德喜歡小面積的空間設計,其中每一平方英尺都沒有浪費的餘地。他說,這些挑高公寓配好家具以後,「有種帆船內部空間的簡約感,所有物品都適得其位,這就會產生出高效率的生活態度了。」

各種不同的窗戶造型，廚房
是細長條狀的自然光，臥房則提
供了寬闊視野。

南側屋頂露台被設計成向內
凹，因此可用作睡床陽台使用。

熱帶 TROPICS

在南北回歸線之間的熱帶氣候區，長年高溫，一年只有兩個季節。這種炙熱的高溫高濕也造就了大量降雨與劇烈風暴，例如颱風、熱帶風暴氣旋、龍捲風等天災，所經之處遍地狼藉。

但是在其他時候，熱帶散發著一種地球任何地方都找不到的寧靜氣息。這裡有蒼翠的雨林、碧玉色的海洋，是庇蔭許多動植物旺盛繁衍的天堂。在南北回歸線之間，佔全世界大約 40% 土地、聚集約三分之一人口，不過這裡許多人長期苦於貧窮匱乏，同時，被觸角遍及各地且野心十足的觀光業所驅策，每年帶來數百萬遊客造訪熱帶地區。

「如果熱帶生活真有什麼共通特徵可言的話，那就是在這裡人們的生活有機會與外在環境產生緊密聯結，並能享受自然環境所帶來的開放感與親密感，」布魯諾・史塔格諾（Bruno Stagno）在他的書《熱帶建築師》（An Architect in the Tropics）裡這樣寫道。因為環境的關係，熱帶的居民與建築需要具備對環境的高度適應力，而綠建築也已在無數世代的原住民文化裡相傳已久：在地居民利用樹木為居所創造涼爽的遮蔭，或是運用免費而持續不斷的天然海風，為建築提供熱帶生活至關緊要的通風效果；人們把草葉編織成風扇、把草桿鋪在屋頂上抵禦雨水；高角度的斜屋頂把風導引到室內；屋頂中央挑高所留的高窗則增進了通風，並且讓室內可以快速散熱；密集又有韌性的竹製結構抵抗地震與強風；露台、頂棚、窗簾、有頂蓋的陽台、深出挑的屋簷，都為室內遮擋了日光直射；高支撐柱與板條編成的地板，則利用高度將室內空間隔離於水災與熱浪的侵襲……這些熱帶風土建築的手法，在當代永續建築的高科技設計中，也未曾消失，並反覆地出現。

環境友善的熱帶建築在施工方面必須應付的運輸與技術困難，是其他地方無可比擬的，例如從熱帶物料容易自然腐朽、大量雨水侵蝕、黴菌與害蟲，到自然建築材料的來源有限等等。在設計中還必須特別考量如何減少人為照明對自然環境產生的光害，並盡量增加遮蔭，同時還要保護住宅免於颱風、洪患、土石流、地震與雷電的侵襲。

從氣象上來說，熱帶與其他地方最不一樣的就是它的高濕度環境。雖然這也造就了大量容易取用的水資源，但高濕度也形成了某些工程上的困難。其中最嚴重的問題就是有機材料的分解速度伴隨濕度增高而加快許多。當需要設計能抵擋嚴苛氣候的建築基礎時，伴隨高濕度環境而來的土壤流失問題也是工程上的一大挑戰。在建築構造穩定度與周邊環境敏感度兩者之間，高濕度環境也使設計師較難取得平衡。例如，為了抵抗環境所造成的快速鏽蝕，金屬材料必須經過防鏽化學處理，然而這種處理往往需要使用高毒性或高揮發性的有機化學材料。不只金屬，木材也有類似的問題。未經處理的木材往往無法抵抗氣候與害蟲的侵擾，這對建築構造會形成嚴重的威脅，但處理木材的化學材料也多半是高揮發性的有毒物質。

　　當今社會的森林砍伐問題日益猖獗，伴隨著每天數百英畝熱帶雨林的消失，在建築裡使用快速生長並且以永續手法收割的木材，則顯得比過去任何時代都更加緊要。當熱帶雨林的庇蔭被摧毀，那些依賴這些樹木提供食物與棲息地的動物族群便厄運當頭了。然而根據調查，地球上有半數現存物種卻只能在熱帶氣候區存活。藉由減低對非永續木材的依賴，建築師可用負責任的方式面對這類威脅。同樣地，從佛羅里達礁島群（Florida Keys）到澳洲的大堡礁（Great Barrier Reef），這些日益嚴重的珊瑚礁破壞也需要人們予以回應。珊瑚礁就像是水底下的雨林，提供許許多多水生物種棲息地。如果我們限制有毒建築材料的使用，並引進對環境友善的淡水與廢水處理系統，建築師們同樣可以協助避免礁群的流失。

　　儘管熱帶建築有許多嚴重的議題需要處理，然而我們也可以透過謹慎的長期規劃建設來保護美麗而寧靜的熱帶生活。熱帶風土建築賜予當代永續建築師靈感的泉源，而他們便透過實踐永續設計回報以熱帶環境。

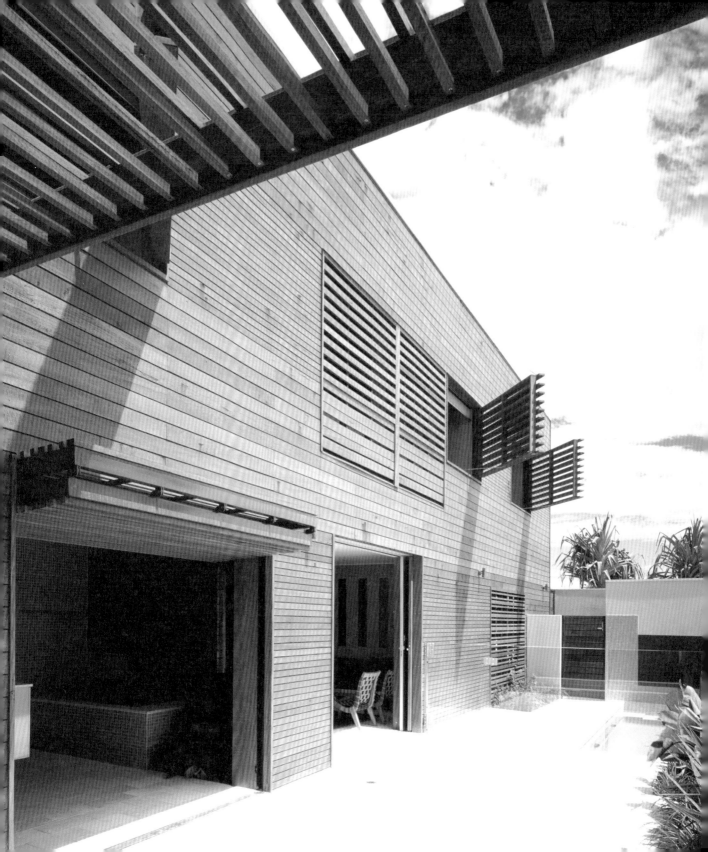

木麻黃海灘住宅 CASUARINA BEACH HOUSE

建築師事務所
拉茲一尼莫聯合建築師事務所
Lahz Nimmo Architects

設計師
安娜貝爾・拉茲、安德魯・尼莫
Annabel Lahz and Andrew Nimmo

地點
澳洲 新南威爾斯省 國王崖
Kingscliff, New South Wales, Australia

年份
2001

每個人都有自己心目中的夢幻海灘城堡。對某些人而言，那最好是茅草頂小屋配上吊床與衝浪板。然而有人則偏好金碧輝煌的私人宮殿。對於建築師安娜貝爾・拉茲（Annabel Lahz）與安德魯・尼莫（Andrew Nimmo）而言，理想的海灘別墅則是一道當代設計課題：一種適合水岸生態環境之餘，還能適宜人居的生活空間型態。

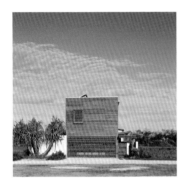

拉茲一尼莫設計的「木麻黃海灘住宅」，有著鋪滿條板的精巧立面，內部則是寬闊挑高又對戶外沙丘高度開放的空間，室內外形成強烈的對比。

房屋由兩個分離的量體構成，其中之一是「睡覺的盒子」。其外觀以條狀木材包覆，配合百葉窗板，幫助涼風穿入並流過整個室內。

在澳洲雪梨發展已有十年歷史的拉茲一尼莫聯合建築師事務所（Lahz Nimmo Architects），與其他十三個事務所一起獲邀參加一項海灘別墅的競圖案。基地位於新南威爾斯省（New South Wales）北部熱帶氣候多風地區的國王崖（Kingscliff），一塊太平洋邊的面海土地。基地所在之處，木麻黃海灘（Casuarina Beach），還是個被重新恢復自然的老舊採沙礦區。在這裡，參賽者必須設計出最理想的海灘別墅樣品屋。這個由澳洲房地產開發商「聯合地產」（Consolidated Properties）所主辦的「夢幻海灘別墅」（Ultimate Beach House）競圖，事後證明為一個成功的行銷企劃。它不僅提供了開發構想，也為這個開發案對外打下了知名度。拉茲一尼莫事務所的設計，造型窄長而清爽，是三個獲選方案中第一個興建完成的。能夠自己自足而且風格獨到，這棟房子為整批開發案立定了設計水準的標竿，也為「永續住宅套裝組合」的開發構想在當地的房地產市場試試水溫。建築師眼中的「衝浪狂人」、聯合地產董事長唐納・歐拉克（Donald O'Roark），眼看市場迴響極佳，最後乾脆把這一戶買下來用作自宅。

這個地方之所以稱作木麻黃海灘，就是因為基地周邊遍布澳洲木麻黃樹。而這個設計的位置，則特意選在距離海邊沙丘約 350 英尺（約 107 公尺）的地方。房屋的外型狹長，由兩個方形量體組成，中間則有廊道連接兩端。東側的建築量體是開放式的起居大廳，包含廚房、餐廳與客廳。整個量體利用鋼鐵支柱漂浮在鬆軟的沙土上，上有角度高聳的斜屋頂，兩側有伸縮玻璃牆與延伸到天花板的大型落地窗。透過透明玻璃，室內空間感得以向外延伸，與遠處的沙灘與海水相呼應。而另一個量體則是「睡覺的盒子」，有三間臥房、三套衛浴、車庫，還有一間設於地下的「娛樂室」。相對之下，木料外觀的西側量體則是扎實地站在地表上，還以許多玻璃天窗、木製遮陽板保護，免於外界氣候的侵擾。建築師將兩塊量體予以拉開的設計，則是來自於都市計劃的「分區使用」觀念。他們詳細探討了海灘渡假時人們的生活型態，了解到同一時刻各種不同類型的活動會同時發生，甚至彼此衝突。最後建築師乾脆把動態靜態空間彼此拉開，形成兩個量體，讓人們在動靜之間各取所需。

建築師運用了房屋周邊的戶外空間，分別塑造了一個安靜的花園中庭、一大片開放的草坪、一道遊廊、一個開闊的露台、一個附有跳水台的小泳池。「這裡有時風大，風向又依季節而有不同，」尼莫說，所以他們在不同方向設計了不同類型的室外空間，這樣「可以保證一年之中任何季節、一天之中任何

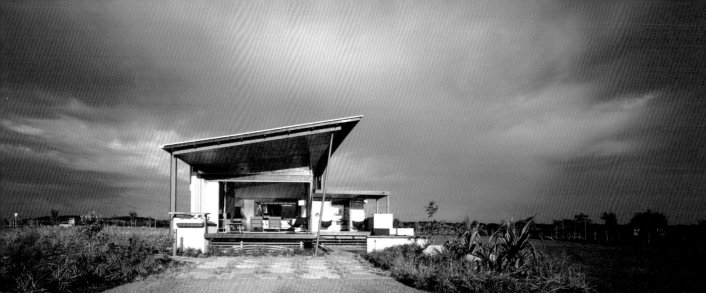

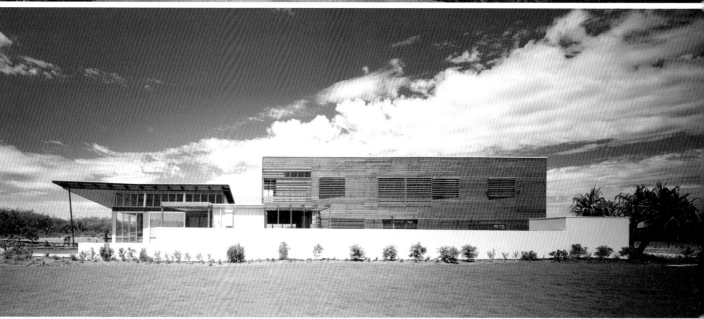

當起居室整面牆的門扇都收
起來時，原本裡外連通的開放大
廳，馬上轉變為半戶外的遊廊。

左邊量體是起居大廳，右邊是
「睡覺的盒子」，兩者以屋頂低
懸的過道相連接。

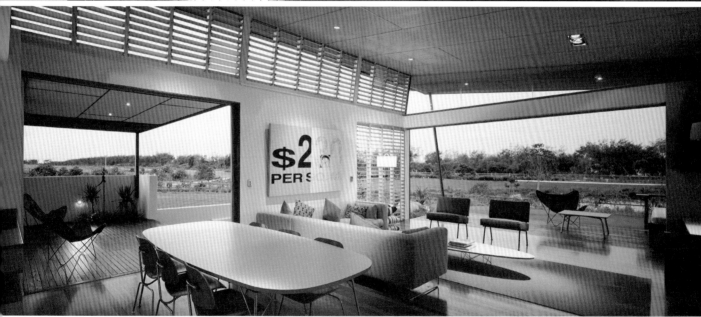

↑ ↑ 加了屋頂的過道不僅連接建築物的兩部分，還具有熱氣煙囪的功用。它促使熱氣向上向外飄散，並從底下引入冷空氣。

↑ 平台、露台、遊廊都有屋頂又向四周開放，這樣可使戶外活動依照季節與風向選擇適合的空間。

時刻，人們都可以找到一塊舒適怡人的室外空間。」

　　拉茲與尼莫所選用的建材，不僅可以抵擋風沙與鹽分，也不會對環境產生傷害。建築外觀立面與遮陽板的木材材料來自藍尤加利樹，是澳洲原生熱帶樹種，實際材料則回收自一座廢棄的舊鐵路木橋。回收木材的成本比新木材來得貴，但是「以前人傾向於使用樹齡較高的木材，所以木料的顏色與紋理都比現在出產的新木材來得穩定。」尼莫解釋。而為了保留木材色澤、但又要抗陽光紫外線的侵襲，他們在木材表面只刷了一層保護油。

　　為了抵抗高鹽分的海風，金屬材料需要預先經過多道化學處理，過程中會產生許多污染。因此，設計師盡可能避免使用金屬構件，只在必要之處，例如在支撐構架上使用熱浸鍍鋅鋼材、在窗框上使用鋁合金。這裡屬於熱帶氣候，通風遠比保暖重要，因此不需使用可阻擋熱能流失的特殊玻璃。另外，為了避免太陽的熱能曬進室內，外觀還設置了許多條狀遮陽板與深出挑遮陽。

　　因為運用了許多綠建築設計手法，住在這棟房子裡所需的能源與資源大多數時候都是自給自足的。整棟建築都使用節能電器，而屋頂還設有太陽能板。有時用電較多，則需要引入外部電力，但是其他時候則可把多餘電力賣回給當地電力公司。收集來的雨水經過淨化成為飲用水，而廢水經過處理則成為園藝或廁所用水。每一滴雨水與廢水，分別經過多道礫石儲水槽的處理，全部回收

利用。所以平日用水完全自給自足，不需使用外界的自來水。這棟房子還是接有自來水管，但只是避免萬一遇到乾旱時使用。

　　這棟房子也沒有任何的機械空調。兩個量體之間的連接廊道，還兼作煙囪效應通風道，在底部吸入涼爽的海風、在屋頂處把熱氣排出。百葉窗與遮陽板則可調節控制流入室內的光線與空氣。當陽光較強的時候，這些窗板可以調整角度，在阻擋炙熱陽光的同時，也不會完全擋掉所有的採光與通風。「落成之後我第一次回去拜訪那天，陽光很強、天氣熱得不得了，」尼莫回憶道，「但是一走進房子裡面，室內不僅涼爽怡人，光線也相當充沛。這房子的優點當下體現無遺：它是棟會呼吸的房子。」

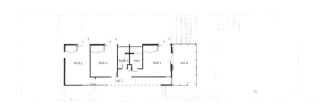

二樓平面圖

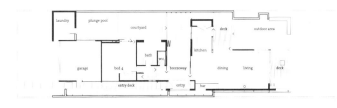

一樓平面圖

剖面圖

回收木材面板

所有外觀的木製板材的樹種都是藍尤加利樹，一種當地原生的熱帶樹木。實際材料則是建築師從附近一座廢棄鐵路橋回收來的。天花板採用南洋杉製成的合板，木材則來自人工種植的林場。

無科技通風

儘管這裡屬於熱帶氣候，這棟房屋除了天花板吊扇以外，沒有運用任何機械空調設備。門廊上方的百葉板，讓夜裡的空氣可以穿過整棟建築，完成通風的任務。

無基礎結構

整棟建築建立在經過防鏽處理的金屬支柱上。這樣整個量體便懸空漂浮在地景上方，而不是壓在地上。這個設計不僅將環境衝擊減到最低，還允許涼風從地板底下往上循環。

基地自備淨水系統

一連串的水槽將雨水轉換成飲用水。另外一組系統則將廢水轉換成園藝澆灌用水或者沖馬桶。所以不管是熱帶風暴帶來的雨水或是各類型的污水，都全部利用，不會離開這塊基地。

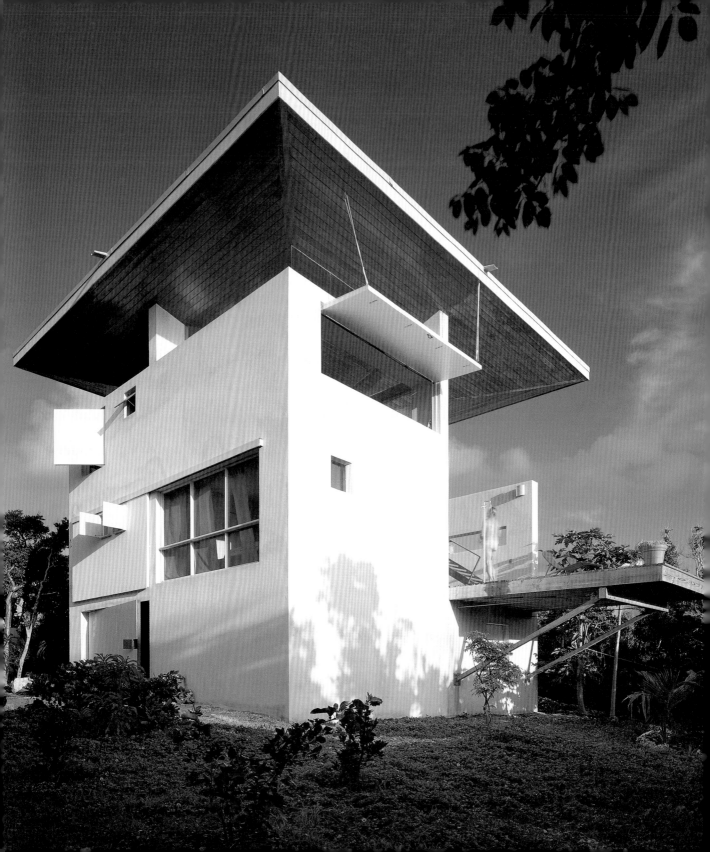

泰勒住宅 TAYLOR HOUSE

建築師事務所
法蘭克·哈蒙聯合事務所
Frank Harmon and Associates

設計師
法蘭克·哈蒙
Frank Harmon

地點
巴哈馬 蘇格蘭岩礁
Scotland Cay, Bahamas

年份
2001

從遠處看，這裡像是卡通的畫面：簡潔俐落、四四方方的海灘房子，像是現代主義的包浩斯也嘻鬧地玩起了遊戲似的——窗戶啪嗒地拍打著、大門嘩剝地搖晃著、露台攔腰岔出；而金字塔屋頂則彈起飛上天，在空中翻個筋斗後又尖端朝下地落到了房屋上。

巴哈馬（Bahamas）的蘇格蘭岩礁（Soctland Cay）是個綠意盎然但偏僻的小島。當已故工業設計師吉姆·泰勒（Jim Taylor）開始構思要在這裡為自己與妻子珍妮絲（Janice）興建渡假別墅時，他很清楚那絕對不是一般的建築。身為史上第一台條碼機的發明人，泰勒一直嘗試使用非正統方式解決每一個他所遇到的設計難題。（他以前有棟房子位於北卡羅萊納州萊里市〔Raleigh〕，房間底部裝設了氣墊，可以四處自由地移動。）而他此次為濱海別墅挑選了一塊這麼遙遠偏僻的土地，不僅會是個大挑戰，甚至一些房屋建造者根本一開始就決定打退堂鼓了吧：儘管是攝影師眼中完美的明信片風景，但阿巴科群島（Abaco Islands）一樣有一堆熱帶地區都會有的危險，例如烈日曝曬、成群毒蠍，還有超級颶風不知會從哪一頭冒出來，把整片紅木樹林都給吹翻。

這個島嶼的問題還不止於此，其他如當地缺乏乾淨用水的問題也相當惱人。為了解決這些問題，泰勒夫婦找了在萊里市執業的建築師法蘭克·哈蒙（Frank Harmon）。有些問題解決起來比較輕鬆，例如房子的量體必須拉高，這不僅是因為高一點可以有更好的視野，也是為了讓生活空間高於一般蚊蟲活動的高度；另外還有自然通風系統必須能應付所有的住宅空調需求。然而還有不少疑難雜症等著考驗建築師的智慧，其中最大難題就是島上淡水來源不足，使得雨水必須完全自行收集，以支應飲用、烹調、洗滌、沐浴等全部日常用水需求。

建築師哈蒙的神來一筆——把屋頂設計成上下顛倒的傘狀，底部覆蓋防水合板與產自當地的松木——除了能一口氣解決不少需求之外，還賦予這棟房子獨特的造型語彙。這個漏斗形狀的屋頂，底部接有一根直徑 6 英寸（約 15 公分）的鋼管，用以收集雨水並導入設在地面層的 8000 加侖容量儲水槽中。所收集的雨水支應了所有日常需要之外，還有多餘可供萬一緊急之用。同時，向外伸展開來的屋簷遮蔭效果良好，還把涼爽海風導引到三樓作為起居用餐區與廚房的開放空間裡，放眼更可見湛藍色的壯麗海景，生活彷彿就在蒼穹下。「源源不絕流動的清新空氣造就了相當健康的住家環境，」哈蒙說，「我個人認為這就是最重要的設計成果了。話說回來，除了健康住宅這個目標以外，還有什麼更值得我們去蓋一棟綠住宅呢？」

上下顛倒的屋頂除了有強烈的視覺效果，其實還有更大的功能。不過這個設計卻在結構方面讓建築師傷透腦筋。當地不時襲來的熱帶風暴強大，侵襲時風速動輒在時速 100 英里以上，屋頂非常容易被吹走。後來建築師聽從結構技師葛雷格·蘇利文（Greg Sullivan）的建議，將屋頂鋼骨架繫緊在直接連到

← 巴哈馬群島不時有強風豪雨來襲，建築師法蘭克·哈蒙設計了一系列穩固的活動式防風門窗板，烏雲一來就可以快速闔上並緊密固定。當好天氣時，開啟這些門窗板，則又是技術不需太高的通風系統，讓整棟房子吹拂著涼爽的海風。

倒金字塔形的屋頂負責收集雨水，再導入集中到 8000 加侖容量的儲存槽裡。

為了減少本島最主要的危險源之一：昆蟲侵擾，設計師將主要起居空間的高度抬高，並且把地基周邊的灌木清理掉。

就像這棟建築大部分的材料一樣，寬闊的屋頂底面包覆的木料是當地自產。

地基的四根鋼筋混凝土柱上。

　　這棟房子的施工過程也是困難重重。因為沒有吊車，施工人員必須徒手搬運所有建材到高處；而島上對外運輸都依賴船隻，因此盡量避免使用非本島材料，到最後，除了主結構鋼梁以外，所有建材都來自基地方圓不超過 20 英里（約 32 公里）之處。建築外觀用的是很容易取得的鋼筋混凝土板、木材與灰泥；室內則運用當地盛產的天然資源：珊瑚礁岩。基地開挖時開採出來的珊瑚礁岩，是一種像石灰華般柔軟的粉紅色珊瑚厚板，甚至可見古老的小貝殼自然地鑲嵌在其中，建築師將它們用在室內外地板、廚房檯面等處。

　　由於當地會有強風吹襲，因此不論是在設計還是施工過程中，都花費了不少精力在製作百葉窗板、摺板、旋轉門等整個系統，在必要時可以很容易收攏

起來保護房屋。這些可滑動的門板和可翻轉的百葉窗板都經過不鏽鋼及樹脂玻璃（Plexiglas）強化，並塗上加勒比海般的淡藍色和粉彩黃色，天氣好的時候，將它們整個打開，更增添了這棟房子一股奇思異想般的神態；風暴來前，再將它們圍起關上，整個房屋就變成緊鎖的狀態。1999 年的佛洛伊德颶風（Hurricane Floyd）侵襲時，附近住戶損失慘重，平時翠綠的島嶼瞬間變成了黯淡的焦土，因為連草地都被吹飈了，但幸好有這些堅固的防風板，讓當時還在施工的泰勒家別墅毫髮無傷。

　　座落於高出海平面約 30 英尺（約 9 公尺）的珊瑚礁岩脊上，距離海邊約 200 英尺（約 61 公尺）的這棟房子，應用了不少關鍵性的永續設計手法，例如適應當地氣候的設計、利用基地既有的自然資源、採用低負荷的空調技術、

盡量避免長途運輸、對天然地景的破壞減到最少。「我們在施工期間都很謹慎，希望能避免產生干擾，」哈蒙說。不過他也承認他們砍掉了一些帶有毒性的樹木，同時將圍繞房子四周的灌木叢改成白沙地，以避免蚊蟲、蠍子的入侵。這兩個為了提供居住者一個友善環境的改變作法，對環境並不會造成什麼干擾。

　　哈蒙的設計盡可能地讓這房子可以自給自足。兩間臥室位於中間樓層，哈蒙把它稱作「樹頂」層。沿著樓梯拾級而上，是 48 英尺（約 14.6 公尺）長的露台，可以眺望西方的阿巴科海（Sea of Abaco）。站在主臥室外懸挑的陽台上，泰勒的妻子珍妮絲伸手就可摘取一旁樹上的木瓜；這片半英畝大的土地上，其他可食用的水果還包括像是椰子、萊姆、葡萄柚、柳橙等。通過一條蜿蜒的蘭花小徑，就會來到這棟房子的大門口，

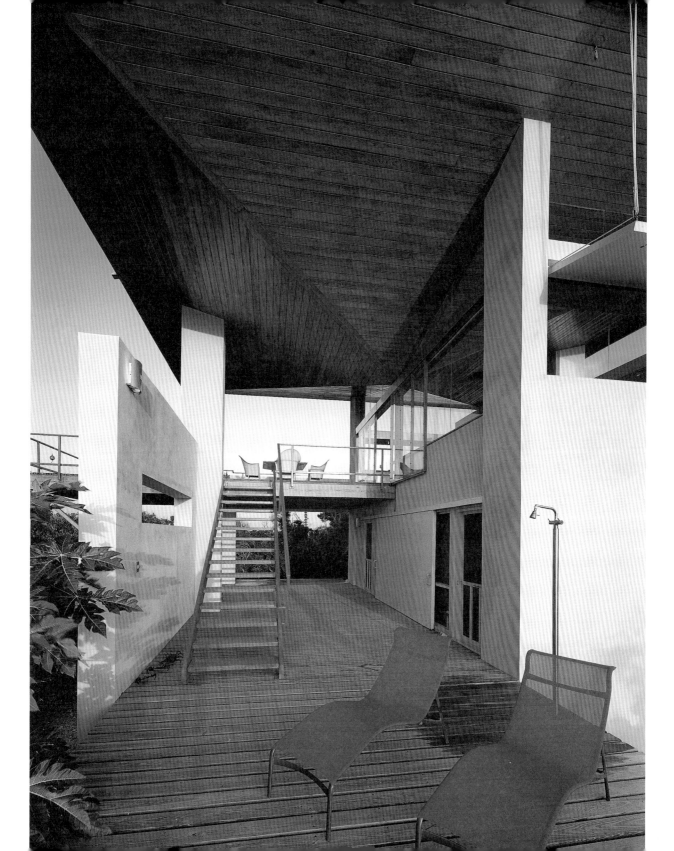

一樓則是個補給倉兼工場，負責整棟房屋 3000 平方英尺（約 84.3 坪，其中只有一半是室內空間）的住處所需。「在巴哈馬的第一條守則就是：所有東西都會壞掉，所以每戶人家都必須有個倉庫工作間，」哈蒙說。「在這裡，人們變得非常善於資源利用。這裡沒有商店、沒有醫生、也沒有商業娛樂；這裡是個

天堂，但也是真實的人間。而這其實也是泰勒夫婦選擇這裡的原因，他們想住在大自然的懷抱裡，可不是在找迪士尼樂園！」

↑ 室內空間只有 1500 平方英尺，所以還有一大部分的起居生活是在另外 1500 平方英尺的戶外露台空間中，例如廚房外罩上屋頂的陽台，可以在這裡用餐、休息、欣賞阿巴科海的風景。

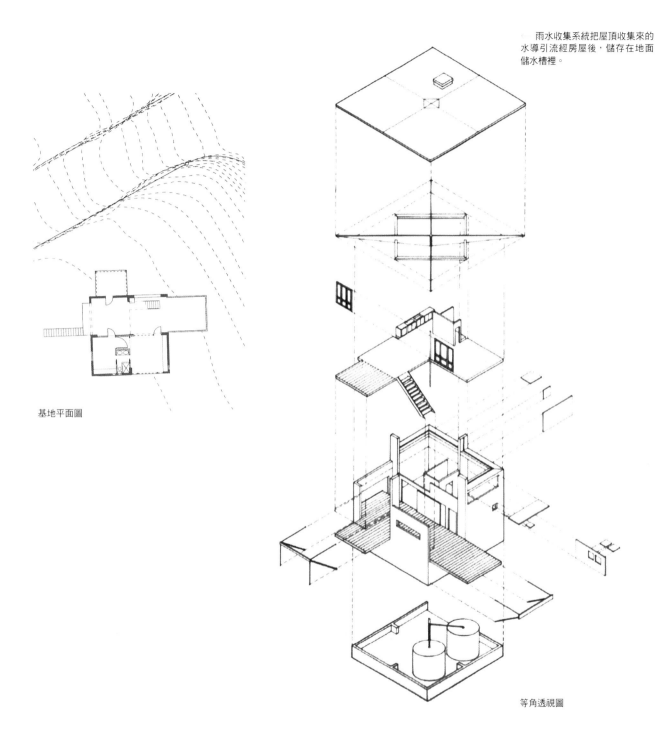

雨水收集系統把屋頂收集來的水導引流經房屋後,儲存在地面儲水槽裡。

基地平面圖

等角透視圖

卡門之家 CASA DE CARMEN

建築師事務所	設計師	地點	年份
黎迪一梅杜姆一史戴西建築師事務所 Leddy Maytum Stacy Architects	瑪莎・梅杜姆與羅伯托・史安伯格 Marsha Maytum and Roberto Sheinberg	墨西哥 南下加利福尼亞州 Baja California Sur, Mexico	**2001**

墨西哥南部的南下加利福尼亞州（Baja California Sur），夾處太平洋與科特茲海（Sea of Cortez）中間，是長達上千英里的半島，雖然在緯度上屬於熱帶，但在許多方面來說，它其實是索諾拉沙漠（Sonora Desert）的延伸。這裡氣候相當乾燥、終年高溫乾烤著平原上的植物，但在來自阿拉斯加州的安克拉治（Anchorage）的退休夫妻卡門・格提列茲（Carmen Gutierrez）與羅德尼・布萊德利（Rodney Bradley）眼中，這裡其實是塊綠洲。經過了阿拉斯加年復一年的嚴冬，這裡溫暖的太平洋海水、金黃色砂土的海岬，正是他們理想中的隱居地。所以當他們在半島西岸搭船旅行途中看見「土地求售」招牌時，他們毫不猶豫就決定要搬來這裡了。

這塊土地寬 70 英尺（約 21.3 公尺）、長 250 英尺（約 76.2 公尺），位於面向太平洋離海面 20 英尺（約 6 公尺）高的岩岬上。這裡距離最近的城鎮開車還要二十分鐘，雖然旁邊也有其他人購地開發，但是這塊附近原先是無人居住的。這個偏僻無人的地理位置，吸引了這對夫婦，彷彿是個把他們從北方寒冷環境解救出來的妙方。但是說到蓋房子，問題卻來了：這裡除了地下水井可以抽水，瓦斯、油、電，所有該有的基礎設施一樣也沒。

即便設計難度很高，格提列茲與布萊德利還是知道瑪莎・梅杜姆（Marsha Maytum）會有願意接下這個案子。梅杜姆是舊金山的黎迪一梅杜姆一史戴西建築師事務所（Leddy Maytum Stacy Architects，前身是譚納一黎迪一梅杜姆一史戴西建築師事務所〔Tanner Leddy Maytum Stacy〕）共同主持人，年輕時與格提列茲是大學室友，兩人保持著長久的友誼。梅杜姆同時是美國「綠建築協會」（Green Building Council）會員、「國際綠建築挑戰賽」（International Green Building Challenge）美國隊成員，他們事務所設計的商業與住宅建築，以她的說法來說，目標是要為客戶提供「現代的、理性的、經濟的、永續的解決方案」，案例則包括舊金山的「索羅永續發展中心」（Thoreau Center for Sustainability）。

出身墨西哥市的羅伯托・史安伯格（Roberto Sheinberg），擔任本案的專案建築師。業主希望他能設計出一個「既有墨西哥風味，也很現代」的作品。這棟房子的方盒量體、活潑大膽的用色、對花園與戶外空間的重視，明顯地呼應了墨西哥現代主義建築大師路易斯・巴拉岡（Luis Barragán）的風格；而大片開窗、室內挑高與屋頂顯眼的太陽能板，所顯現的手法則是當代風格。

屋主的設計需求其實不算複雜。他們想要主臥室位於二樓、面向大海；起居用餐空間要能輕鬆舒適；一些客房、還有一個花園。史安伯格說，「我們最後決定每個房間都面向大海，但是海景在人們進屋之前都被隱藏起來看不到。對阿拉斯加遠道來此的人而言，這是個驚喜的設計，為的是要讓他們覺得不虛此行。」

建築由兩組主要量體組成，不僅把狹長基地從中分割，也包圍營造出許多不受風吹侵襲的半室外露台。包含車庫與露台房屋總面積達 4700 平方英尺

夾處熱帶沙漠與太平洋海水之間，黎迪一梅杜姆一史戴西事務所設計的「卡門之家」，擁有許多蔭涼空間，也充分享受著壯麗的海景。

（約 132 坪），空間規劃方面則重現了傳統墨西哥中庭的配置手法，從沙漠這一側進入基地的主入口，動線相當正式，首先是木板條交織構成的大門，接著是次第分明的入口步道，經過了花園與露台旁的戶外高塔，最後總結的是涼爽舒適的房屋室內，以及讓來訪者讚嘆不已的海景。透過窗戶常能看到海上有成群的加利福尼亞灰鯨（California Gray Whale），牠們會季節性地洄游到這裡的溫暖水域交配與繁殖。在基本的起居空間之外，建築師還加了一個屋頂平台、一個客房用的室外露台、一個可遮陽的戶外用餐空間，以及牆角開了口的塔狀量體作為安靜的讀書空間，「塔狀量體原本只是為了整體造型組合的美感而設計的，」史安伯格說，「但這個手法也

增加了戶外空間。我們覺得，這個房子應該要鼓勵主人盡量去享受戶外生活。」

從大的量體造型到微小細部，這個設計都以使用當地容易取得的材料與技術為標準。這樣可以使墨西哥本土大陸一個小鎮過來的包工輕鬆上手。外觀粉刷的墨西哥灰泥，成份包含水泥與石膏，比起美國灰泥來得堅固，質感也比較類似混凝土，而且耐候性佳，以後幾乎不需維護。而混凝土磚厚牆則是很典型的當地建築工法，內部灌有混凝土，使牆壁隔熱性能更強。墨西哥非常普及的藍色馬賽克磚與藍灰色石板則用在花園的牆上與地面。室內地板所使用的墨西哥產坎特拉石（Cantera），與石灰華外觀相似，但是卻更為堅硬，孔隙也比較少。所有木構部分，包含數量眾多的百

葉板、大門、窗門等，都使用當地方便取得的赤楊木料，並請當地木匠順著木材的紋理密度在基地現場手工製作。

在每個構件上，建築師都盡量避免使用從墨西哥本土大陸或美國進口的材料，而是選取半島上就可以取得的當地建材。所有家具都是現場製作，花園景觀素材也都是當地自產品。「從一開始我們就想要塑造一個沙漠主題花園，」史安伯格說，「所以花園使用了基地裡本來就有的沙石，非常乾燥。我們只額外增添了一排仙人掌，除此之外所有景觀素材都是基地原來就有的材料。」

當地沒有電力供應，所以房屋必須自備電源，以因應從電燈到電熱水器等大大小小日常需求。兩套長寬都是 12 英尺（約 3.6 公尺）的太陽能板，設在

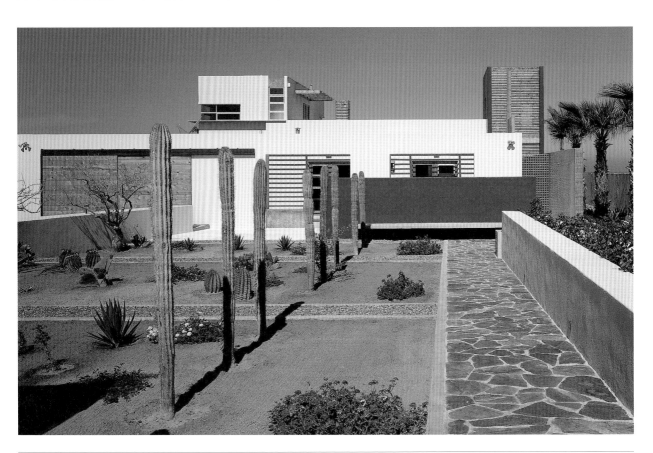

來到這棟沿著土地低平伸展的混凝土灰泥建築的入口處，首先見到木板條交織構成的大門及淡黃色的圍牆，進了大門裡面就是中庭花園了。

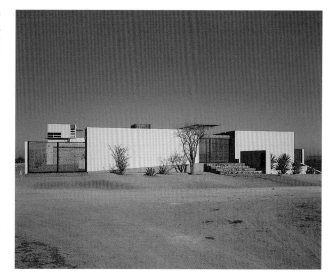

由仙人掌及其他取自基地周遭的沙漠植物妝點成的「乾燥」花園造景，形塑了整個複合建築的中心。

客房專用露台的遮陽格柵橫木，材料是來自當地的赤楊木。

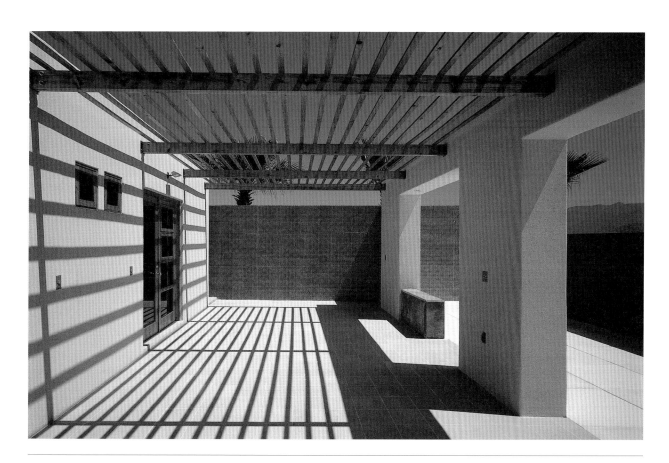

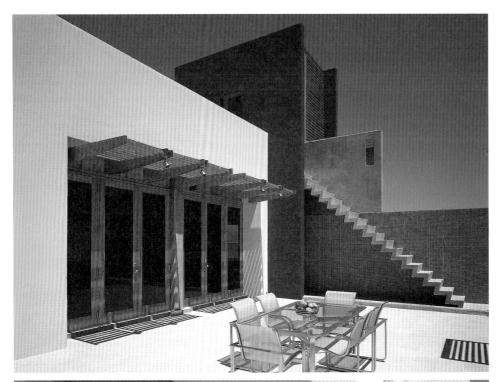

戶外用餐區的背景組成，是極富性格的深紅色灰泥、藏青色馬賽克磚牆與閃電形懸空樓梯。

紅色磁磚、淡黃色牆面，加上少量的藍色裝飾材，呼應了戶外使用的色系，因而延伸了起居室的空間感。

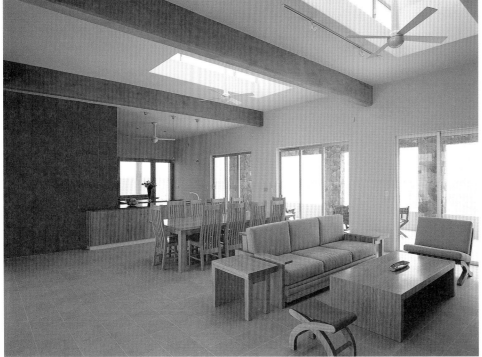

花園中間的旋轉基座上，可調節電池板角度以追蹤日光，從而取得最多的太陽能。截至目前為止，屋主夫婦還從來沒用過家裡備用的發電機，即使是整個房子都被訪客住滿的時候也是一樣。高效能家電與燈具則可以節省能源消耗。整棟房子經過特意設計，對人工照明與機械空調的需要被減到最低。自然的穿堂風與天花板吊扇讓室內相當通風涼爽。每個開口部都有遮陽構造，可以減少射入室內的太陽光熱能。天窗與高窗則增加了室內的自然光。屋頂平台的淺色鋪面也對反射排除太陽光熱能有所幫助。靠海那面牆有一串棚架構造，一方面塑造遮蔭，另一方面在颱風來襲時也有保護房子的功能。

「為了使屋內生活舒適，我們必須研究古老到現代各種可能的設計手法，」史安伯格說，「事務所的同仁從這些研究中也獲益不少，因為這實際上讓我們學到很多減低環境傷害的建築手法。」

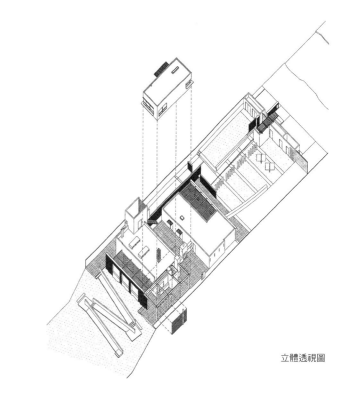

立體透視圖

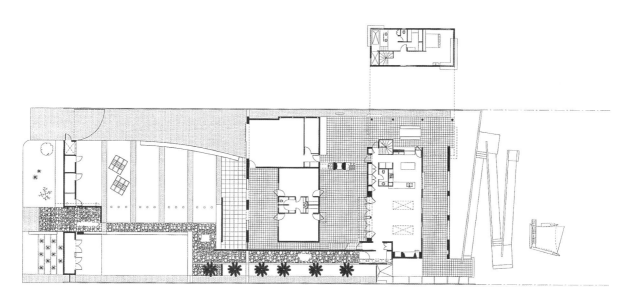

基地配置與樓層平面圖

近年來在住宅建築方面最重要的發展之一，就是模矩化預製房屋重新獲得重視，這個趨勢在歐美建築界特別明顯。透過強大電腦輔助設計軟體的協助，傳統建築設計依顧客需要量身訂製的美學優勢，現在可以與工廠大量製造房屋構件的低成本相結合。因為如此，現在一些年輕的建築事務所便以模矩化住宅為設計方法，以非常低廉的價格，為市場提供精緻的建築設計。

現在客戶可以自己從建築事務所網站挑選訂購他們所想要的設計，並依照各自家庭成員的生活需求、基地的地形輪廓等因素而特別修改，最後將半完成房屋構件用卡車運送到府、就地安裝。從上網挑選修改到新屋落成，整個過程不消幾個月便可以完成。更重要的是，這種預製房屋與一般大眾對「預製」房屋的印象有著很大的差距。以往的預製房屋，是那種房地產商以低廉價格大量興建販賣、造型沒有變化、外觀遲鈍的廉價住宅；相反地，許多新進預製房屋在價格與設計兩方面的表現都很誘人，不僅價格廉宜，外觀更是洗練。其中不少依照現代主義風格來設計，所以現在即使是一般大眾也可以輕易擁有包浩斯（Bauhaus）風格的住家了。

當然，從現代主義運動以來的建築師都夢想著，某天建築界可以利用大量製造構件與自動化設計技術，將設計品質優良的住宅廣泛供應給中產階級大眾。這個想法在二十世紀初葉便已萌芽。當時歐洲建築師們就預測了，透過現代建築技術，將有可能把一般民眾從擁擠破敗的居住環境中解放出來。尚‧普非（Jean Prouvé）、巴克明斯特‧富勒（Buckminster Fuller）、查爾斯與雷‧伊姆斯（Charles and Ray Eames）夫婦等建築師，在二次大戰結束後又重新改良了模矩化設計。除了必要的現場組裝以外，從此住宅可以完全從工廠生產線生產出來。不過遺憾的是，這些前衛設計師們的熱情，卻反覆地被營建產業的現實面所澆熄。主要的營造廠往往不太願意改變他們長久習慣的建築生產方式，更不願意在市場裡嘗試推出外觀沒有多餘裝飾、風格前衛的設計。

然而，與前人相比，新一波的現代風格預製建築師，則展現了更強大的設計野心與可能性。現在市場上推出「現代模矩」住宅的建築事務所有十幾家之多，其中許多是由年輕有野心的建築師主持的。在過去三、四年間，從他們的設計上我們可以看到，現在的營造產業在建築生產方面的精確與熟練，有著前所未見的進展。在接下來幾頁各位讀者可以看到，加州建築師蜜雪兒‧考夫曼（Michelle Kaufmann）成功地將預製住宅與永續建築相結合。根本上來說，每個預製設計其實都符合永續建築的定義。至少，相較於一般施工方式，預製工法可以大幅度減低興建過程所產生的工程廢料，也能減少對基地的破壞。另外，如果添加了綠建築構件，例如太陽能板、高效率通風系統等，預製房屋將可高度吸引富於環境意識的買家。

　　當今的預製房屋市場已經有越來越多吸引目光的設計，而且還經常有預製建築登上設計雜誌或一般媒體的版面。如果融合了永續設計，預製建築或許可以再增加不少行銷優勢。如果新一波模矩化住宅的美學與價格優勢可以完全發揮，並且能使中產階級家庭快速並廉宜地得到趕得上時尚潮流的漂亮住宅，預製工法將有大好機會成為實踐永續設計的最佳施工方法。

建築師事務所	設計師	地點	年份
蜜雪兒‧考夫曼設計事務所 Michelle Kaufmann Designs	**蜜雪兒‧考夫曼** Michelle Kaufmann	**任何地方** Anywhere	**2004**

在當前現代式的預製房屋逐漸興起的潮流中，「滑翔之屋」（Glide House）是第一個對永續建築表現出興趣的個案。這個輕巧、採光充足的預製房屋是由一位年輕的北加州建築師蜜雪兒‧考夫曼（Michelle Kaufmann）所設計的。在開設個人事務所之前，她曾在法蘭克‧蓋瑞聯合事務所（Frank O. Gehry & Partners）有過五年的工作經驗。透過與華盛頓州的一家模組設計公司和多倫多、溫哥華等地的營造廠共同合作，考夫曼已經售出幾個不同版本的「滑翔之屋」。從一房到四房、672 到 2016 平方英尺（約 19 到 57 坪）、一層樓或兩層樓，各式家庭住宅不一而足。價格相當低廉，包含設計、材料貨運、建造，只需約每平方英尺 120 美元，但屋頂太陽能板與家電另計。

換算成總價，大多數版本可以在 20 萬美元（約 660 萬台幣）內完成。對於達到同等建築品質與細節設計的房屋來說，這個價格可說是相當低廉。第一套落成的「滑翔之屋」，就是考夫曼與夫婿在 2004 年時在北加州為自己訂製的。幾個月後，對外公開發售的第一套成品便在華盛頓州落成了。

考夫曼表示，她的設計利用預製板材建構成非常簡單的木造結構，因此這種預製房屋系統是「為與自然共生的純淨簡單生活而設計的」。在只有一層樓的基本版裡，起居室是一個長方形房間。在比一般略高而坡度平緩的斜屋頂下，平面的一邊是一道玻璃磚牆，另一邊則是一道突出高窗，下方是附有白樺木滑動門的壁櫥。臥房與衛浴則組合成鄰接的另一組構造。基本版模組約僅 14 到 16 英尺（約 4.3 到 4.9 公尺）寬，可以整個放在大型拖板車上運輸，而淺深度

的房間也更容易對流通風。

這個設計融合了相當多的綠建築元素。因為是預製房屋，它的工程廢料比起一般房屋相對少很多，尤其是工地現場的廢料更少。屋主還可以選擇將大部分的屋頂換成另外訂製的太陽能板。如果是對建築節能更有興趣的屋主，還可以自由選擇使用太陽能板或風力發電的版本。運用兩種發電方式之一或全部，其發電能力之強，足以完全供應屋內日常生活用電需求，再也不需繳電費。因此，「滑翔之屋」可以蓋在非常偏遠的地方，即使當地沒有電力供應也沒關係。

考夫曼會與客戶配合，考量基地的地理環境，把房屋的座向予以適當調整，讓建築物室內盡量吸收冬季陽光、避免夏季陽光。滑動的木製百葉板覆蓋著長長的玻璃立面。這些百葉板可以調整位置，以便在兼顧通風效果的同時，控制陽光進入室內的大小，甚至可以跟隨一日之間太陽光的角度變化而移動。即使後方玻璃門是打開的，百葉板也可以單獨鎖定。這種設計讓屋主在熱天時不開空調就能讓室內自然降溫，即使人不在家也可以自動運作。

所有物料與面材，從竹製地板到廚房裡混有回收報紙與花崗岩屑的複合混凝土檯面，都是依照永續建築原則來選用的。牆壁與屋頂採用「結構隔熱板」（structurally insulated panels，又稱 SIPS）系統構件，這種板材隔熱效果良好，同時還可抵抗外力、避免變形。立面外觀的面材可以選用耐候鋼（COR-TEN steel）或一種名為

　　基本型的「滑翔之屋」，在南側立面設有滑動玻璃門，是一套引人卻簡單的一層樓住宅。購屋者可以另外增購屋頂太陽能板與風力發電機，發電能力可以讓住戶完全不使用電力公司的電力。

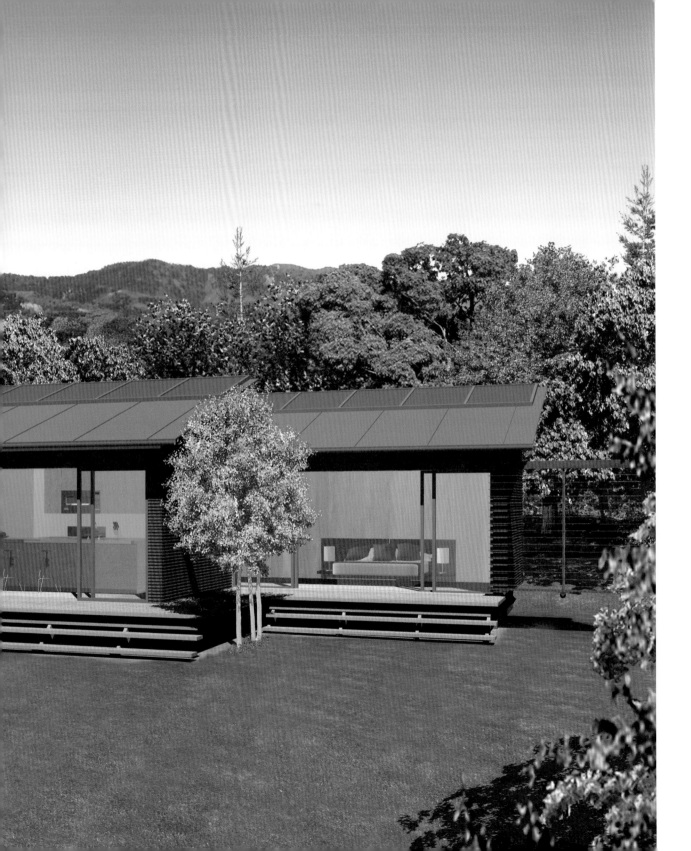

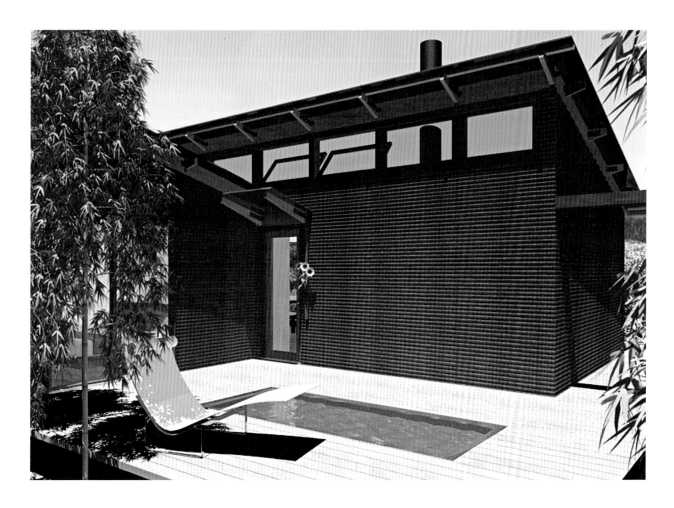

Galvalume 的鍍鋁鋅彎折金屬板，它們不但能抵抗日曬雨淋，日後也不需要繁複的維護保養。

在這個傑出設計裡，永續設計的道德感還被落實到每一個小細節裡。突出高窗底下的櫥櫃頂面所用材料可以反射光線，這樣便讓午後斜射陽光可以反射到室內屋頂，再成為室內採光的一部分。這個細部設計，讓每天傍晚能多利用日光，延後需要開燈的時間。這些用心，在在反應了建築師對購屋者入住以後的日常生活以及地球環境永續發展兩方面，都有著同等的細心關照。

主臥房配置有一套百葉窗板，可以隨時闔起遮陽或打開幫助室內通風、並讓陽光照進室內。圖示為打開百葉窗板。

其中一個版本的「滑翔之屋」還包含了附有噴泉或水池的小型中庭。牆面上方的高窗，可選材料包括耐候鋼或經表面處理的鋁板。

室內的主要特徵是一個挑高大房間，用以整合起居室、餐廳、廚房。這個長條形的挑高房間通風相當容易，氣流可以輕鬆地從南側拉門引進，再由北側高窗流出。

廚房的主要特色是檯面材料所選用的複合混凝土，其中含有高比例的回收原料。收納櫃表面用料是白樺木，地板則選用竹子。

活動遮陽板的
一號軌道

金屬煙囪

耐候鋼

剖面圖號 1/A.402
剖面線

剖面圖號 2/A.402
剖面線

活動遮陽板的二號軌道

活動遮陽板的三號軌道

鏈狀金屬
落水管

向前方中庭
開放

12'-10"

15'-3"

7'-0"

8'-0"

EL. +183.00"
FIRST LEVEL

玻璃材料另選
鏈狀金屬落水管
木製平台

有坡度地面

南向立面圖

油漆

衛浴

磁磚
按摩浴缸或
淋浴間

油漆

走廊

衛浴通風口

油漆

主衛浴

磁磚

層架 毛巾架 按摩浴缸及淋浴間

主臥房

層架

衣櫃（門後
力屋架與吊
衣桿）

19英尺2英寸
（約5.84公尺）

衛浴

油漆

連續鏡箱式
鏡面

走廊

2英寸厚木 油漆

油漆

機械間

中島廚房

洗碗機

3'-0"

3'-0"

剖面圖

剖面中可看出兩個不同坡向的
斜屋頂構造。屋頂的坡度經過計
算，可使屋主另外選購的太陽能
板安裝後獲得最佳的發電效能。

FEATURED ARCHITECTS

Joachim and Gabriele Achenbach
Achenbach Architekten + Designer
Reutlinger Strasse 93
Stuttgart D-70597
Germany
www.achenbach-architekten.com

Will Bruder
Will Bruder Architects
111 West Monroe, Suite 444
Phoenix, Arizona 85003
U.S.A.
www.willbruder.com

Cath Hall, Mike Verdouw, Fred Ward
1 + 2 Architecture
31 Melville Street
Hobart, Tasmania 7000
Australia
www.1plus2architecture.com

David Arkin and Anni Tilt
Arkin Tilt Architects
1101 8th Street, #180
Berkeley, California 94710
U.S.A.
www.arkintilt.com

Peter Carmichael
Cocks Carmichael
200 Gladstone Street
South Melbourne 3205
New South Wales
Australia

Frank Harmon
Frank Harmon and Associates
706 Mountford Street
Raleigh, North Carolina 27603
U.S.A.
www.frankharmon.com

Shigeru Ban
Shigeru Ban Architects
5-2-4 Matsubara, Setagaya-ku
Tokyo 156-0043
Japan
www.shigeruban.com

Georg Driendl
Driendl Architects
Mariahilferstrasse 9
A-1060 Vienna
Austria
www.driendl.at

David Hertz
David Hertz Architects/Syndesis
2908 Colorado Avenue
Santa Monica, California 90403
U.S.A.
www.syndesisinc.com

Mikko Bonsdorff
Arkkitehtitoimisto Okulus Oy
Kuortaneenkatu 5
00520 Helsinki
Finland

Allison Ewing and William McDonough
William McDonough + Partners
700 East Jefferson Street
Charlottesville, Virginia 22902
U.S.A.
www.mcdonoughpartners.com

Steven Holl
Steven Holl Architects
450 West 31st Street, 11th floor
New York, New York 10001
U.S.A.
www.stevenholl.com

Angela Brooks
Pugh + Scarpa Architecture
2525 Michigan Avenue, Building F1
Santa Monica, California 90404
U.S.A.
www.pugh-scarpa.com

Ted Flato, Bob Harris, Heather DeGrella
Lake/Flato Architects
311 Third Street, #200
San Antonio, Texas 78205
U.S.A.
www.lakeflato.com

Reijo Jallinoja
Arkkitehti Oy Reijo Jallinoja
Siltatie 1
00140 Helsinki
Finland

Rick Joy
Rick Joy Architects
400 South Rubio Avenue
Tucson, Arizona 85701
U.S.A.

Michelle Kaufmann
Michelle Kaufmann Designs
Novato, CA 94945
U.S.A.
www.michellekaufmanndesigns.com
www.glidehouse.com

Hannu Kiiskilä
ARRAK Arkkitehdit
Unioninkatu 45 B 42
00170 Helsinki
Finland
www.arrak.com

Rien Korteknie and Mechthild Stuhl-
macher
Korteknie Stuhlmacher Architecten
's Gravendijkwal 73f
3021 EE Rotterdam
postbus 25012
3001 HA Rotterdam
The Netherlands
www.kortekniestuhlmacher.nl

Kengo Kuma
Kengo Kuma & Associates
2- 24- 8 Minami Aoyama
Minato- ku
Tokyo 107- 0062
Japan
www02.so-net.ne.jp/~kuma

Annabel Lahz and Andrew Nimmo
Lahz Nimmo Architects
Level 5
116-122 Kippax Street
Surry Hills, New South Wales 2010
Australia
www.lahznimmo.com

Brian MacKay-Lyons
Brian MacKay-Lyons Architects
2188 Gottingen Street
Halifax, Nova Scotia B3K 3B4
Canada
www.bmlaud.ca

Marsha Maytum and Roberto Sheinberg
Leddy Maytum Stacy Architects
677 Harrison Street
San Francisco, California 94107
U.S.A.
www.lmsarch.com

Dave Miller
The Miller/Hull Partnership
Polson Building
71 Columbia, 6th floor
Seattle, Washington 98104
U.S.A.
www.millerhull.com

Jim Olson
Olson Sundberg Kundig Allen Architects
159 South Jackson Street, 6th floor
Seattle, Washinton 98104
U.S.A.
www.olsonsundberg.com

Rafael Pelli
Cesar Pelli & Associates Architects
322 8th Avenue, 18th floor
New York, New York 10001
U.S.A.
www.cesar-pelli.com

Dietrich Schwarz
Schwarz Architektur
Via Calundis 8
CH-7013 Domat/Ems
Switzerland
www.schwarz-architektur.ch

Jennifer Siegal
Office of Mobile Design
1725 Abbot Kinney Boulevard
Venice, California 90291
U.S.A.
www.designmobile.com

Kirsti Siven
Kirsti Sivén & Asko Takala
Korkeavuorenkatu 25 A 5
00130 Helsinki
Finland

Werner Sobek
Werner Sobek Ingenieure
Albstrasse 14
70597 Stuttgart
Germany
www.wernersobek.com

RESOURCES

Alliance to
Save Energy
(www.ase.org)

Energy and Environmental
Building Association
(www.eeba.org)

Energy Star
Appliances Program
(www.energystar.gov)

Environmental
Building News
(www.buildinggreen.com)

Global Environmental
Options
(www.geonetwork.org)

Global Green
USA
(www.globalgreen.org)

Green Building
Alliance
(www.gbapgh.org)

Rocky Mountain
Institute
(www.rmi.org)

Sustainable
Building Industry Council
(www.sbicouncil.org)

U.S. Department
of Energy
(www.energy.gov)

U.S. Green
Building Council
(www.usgbc.org)

World Green Building
Council
(www.worldgbc.org)

PHOTOGRAPHY CREDITS

P.A.R.A.S.I.T.E.	Anne Bousema
156 Reade Street	Paul Warchol
Colorado Court	Marvin Rand
Viikki	Jussi Tiainen
130 East Union Street	James F. Housel/Benjamin Benschneider (p. 40 bottom left)
Sea Train House	Undine Pröhl
The Solaire	Jeff Goldberg/Esto
Solar Tube	Bruno Klomfar (p. 59 bottom)/James Morris
Charlotte Residence	Philip Beaurline
Villa Sari	Matti Karjanoja
Little Tesseract	Bilyana Dimitrova
Mill Valley Straw-Bale House	Edward Caldwell (p. 80; 83 top and middle)/John Dolan (p. 82; 83 bottom)
Naked House	Hirooyuki Hirai
House with Shades	Holger Hill
SolarHaus III	Frederic Comtesse
Great (Bamboo) Wall	Satoshi Asakawa
R128	Roland Halbe
Howard House	Undine Pröhl (p. 114; p. 117 left; p. 118 top left and right)
	James Steeves (p. 116; p. 117 right; p. 118 bottom left and right)
Swart Residence	Derek Swalwell
Lake Washington House	Eduardo Calderón
Walla Womba Guest House	1 + 2 Architecture/Peter Hyatt (p. 130)
McKinley House	Mark Seelen
Tucson Mountain House	Undine Pröhl
Giles Loft/Studio	Paul Hester
LoLoma 5 Lofts	Bill Timmerman
Casaurina Beach House	Brett Boardman
Taylor House	James West
Casa de Carmen	Luis Gordoa

做自己的建築師　04

21 世紀全球永續住宅〔好評改版〕

作　　　者 / 艾蘭娜·史丹（Alanna Stang）
　　　　　　克里斯多夫·霍桑（Christopher Hawthorne）
譯　　　者 / 鄭建科
選書責編 / 席　芬
資深主編 / 劉容安
總 編 輯 / 徐藍萍
版　　　權 / 黃淑敏、李亭儀、翁靜如
行銷業務 / 莊英傑、周佑潔、王瑜
總 經 理 / 彭之琬
事業群總經理 / 黃淑貞
發 行 人 / 何飛鵬
法律顧問 / 元禾法律事務所 王子文律師
出　　　版 / 商周出版
　　　　　　地址：台北市中山區 104 民生東路二段 141 號 9 樓
　　　　　　電話 :(02) 2500-7008 傳真 :(02)2500-7759
　　　　　　E-mail:bwp.service@cite.com.tw
發　　　行 / 英屬蓋曼群島商家庭傳媒股份有限公司城邦分公司
　　　　　　台北市中山區 104 民生東路二段 141 號 2 樓
　　　　　　書蟲客服服務專線 :02-2500-7718.02-2500-7719
　　　　　　24 小時傳真服務 :02-2500-1990.02-2500-1991
　　　　　　服務時間 : 週一至週五 09:30-12:00.13:30-17:00
　　　　　　郵撥帳號 :19863813 戶名 : 書蟲股份有限公司
　　　　　　讀者服務信箱 :service@readingclub.com.tw
　　　　　　城邦讀書花園 :www.cite.com.tw
香港發行所 / 城邦 (香港) 出版集團有限公司
　　　　　　香港灣仔駱克道 193 號東超商業中心 1 樓
　　　　　　E-mail:hkcite@biznetvigator.com
　　　　　　電話 :(852)25086231 傳真 :(852)25789337
馬新發行所 / 城邦 (馬新) 出版集團
　　　　　　Cité (M) Sdn. Bhd.
　　　　　　41, Jalan Radin Anum, Bandar Baru Sri Petaling,
　　　　　　57000 Kuala Lumpur, Malaysia
　　　　　　電話 :(603)9057-8822　傳真 :(603)9057-6622
封面設計 / 張福海
版面設計 / 羅心梅
印　　　刷 / 卡樂彩色製版印刷有限公司
總 經 銷 / 聯合發行股份有限公司
　　　　　　地址 / 新北市 231 新店區寶橋路 235 巷 6 弄 6 號 2
　　　　　　電話 :(02)2917-8022 傳真 :(02)2911-0053

■ 2010 年 12 月 2 日初版 1 刷
■ 2020 年 03 月 30 日二版　　　Printed in Taiwan
定價 550 元　　ISBN 978-986-120-434-5
Printed in Taiwan　　著作權所有 · 翻印必究

國家圖書館出版品預行編目 (CIP) 資料

幸福綠住宅：滿足住得健康、又住得好看的全球
永續住宅／艾蘭娜·史丹（Alanna Stang）、
克里斯多夫·霍桑（Christopher Hawthorne）
著 .. ——初版 . ——臺北市：商周出版：家庭傳
媒城邦分公司發行，2010. 12
　面 ..　　公分 . —— (做自己的建築師；4)
譯　自：The green house: new directions in
sustainable architecture

ISBN 978-986-120-434-5 (平裝)

1. 房屋建築　2. 綠建築　3. 作品集

920.25　　　　　　　99021932

THE GREEN HOUSE by Alanna Stang and
Christopher Hawthorne
First published in the United States by Princeton
Architectural Press in 2005
Complex Chinese edition copyright © 2010
Business Weekly Publications, a division of Cite
Publishing Ltd.
All Rights Reserved